人文社會學系列2

打破階層的音樂教育

－布瑞頓做為作曲家的「社會責任」

陳威仰　著

蘭臺出版社

推薦序一

引領時代洞見的全人教育價值

　　上帝的心意是建造全人的人格教育，即靈魂體的內涵養成和教育，以至於要形成一個健全的群體。因為神呼召的不只是個人靈魂，更是團隊服事。因著時代的潮流和社會文化的瞬息萬變，漸漸地與上帝的旨意相去甚遠。直至今日，觀看東西方社會之教育架構與系統，皆不完全能培育出健全屬靈生命與專業精神兩者兼容並蓄的敬虔人，對國家社會產生穩定影響力的文化社群。每一個群體都需要教育，上帝設立教會，教會的本質就是教育團體，教會本身就是一個培植機構，教會的存在從第一世紀起，對世界社會產生極大的影響力。

　　英國作曲家布瑞頓是一位敬虔的基督徒有著這樣的眼光和感動，巧妙的透過音樂領域，在其所擁有偉大音樂恩賜的能力中，不但恢復音樂本質的美好和單純，更以高超的智慧聯合一群有志之士落實音樂教育與社區發展之基礎的建造，重新點燃社會大眾屬靈生命與藝術價值的意義。

　　本書作者藉由音樂和教育之大成的布瑞頓展現對社會的關懷，和對教育學子的熱忱，然而，這一本書的著作成果，非常值得從事音樂和教育的人士閱讀；同時，也能幫助許多關心教育發展和音樂創作，並且承接延續著聖經教導理念的人，從中研讀而受益者，該書非常具有啟發性，激勵人的心，並有著引領時代之洞見觀瞻的全人教育價值。

　　這本書將成為一本經典好書。

陳威婷 牧師
別是巴聖教會暨國度事奉中心主任牧師
臺灣藝術大學音樂鋼琴教師

推薦序二

縱觀現代基督教音樂教育的承先啟後

　　這是威仰老師另一本有關英國作曲家布瑞頓的著作，在前一本書《榮耀時刻》中，威仰老師對布瑞頓作品《諾亞方舟》舞台劇，呈現出該作曲家對於聖經神學和音樂學的深刻根基與內涵，執事布氏作品的心靈深處的思考與經歷，本書更進一步顯示出陳威仰老師對布瑞頓研究深化與精闢的見地。

　　本書徹底地將英國當代作曲家布瑞頓基於其深厚的信仰背景，連結於本身專業的音樂作曲，並將作品置身於所存在的社會處境當中，並帶動社會大眾進入音樂欣賞的範疇之內，布瑞頓為達此內心之信仰價值，更是超越了本身專業領域，投入建立基金會，以策略前瞻的嶄新作法，推動社會、社區、學校音樂教育，承擔了跨時代的社會責任，將音樂的原創發想，擴展延伸至業餘者、青少年、孩童創作的音樂世界，開闢更為廣闊的藍海策略，打開更多元卻基礎的音樂舞台空間。

　　威仰老師以其精闢的分析和論述，揭開了布瑞頓對音樂教育與社會貢獻的策略，行政基礎和肇因於其成長過程中所接受的信仰教育與神學基礎，並進而分析布瑞頓貫徹其理想的務實作法，實現了推廣音樂教育與音樂創作的貢獻，擔負起當時代到現代音樂教育之社會責任，威仰老師的研究，實在給予我們極大的反思與提醒，並讓我們處在信仰領域，面對教會詩班與音樂的範圍，有更深刻且務實的創見。

劉明傑　牧師
別是巴聖教會暨國度事奉中心行政牧師

推薦序三

開拓音樂教育的新視野

　　本書探討英國作曲家布瑞頓如何跨越不同的社會階層，透過作品為業餘者、青少年及孩童的音樂世界展開無限可能，以推動文化深耕的教育。

　　第四章提及基金會連結學校社區資源、作曲家引導的創意教學，以及第五章〈結論〉所言：「針對教育課程設計是否能面對世界快速的變化？」都是現階段教育很重要的課題，透過作者的論述讀者們可細讀並深思，在日後的教育與教學上持續自省。

　　威仰老師與我是多年的同事，亦同畢業於北藝大有著校友的情誼，平日他給人的印象是溫文儒雅，但上起課來熱情投入，學生都說：「陳老師平日很安靜，一上起音樂史來熱情洋溢！」本書乃是他對教育熱忱的集大成，相當期待此書的出版。

　　威仰老師透過作曲家布瑞頓「社會責任」的視角完成這本著作，深信本書帶給從事音樂教育的我們更廣的視野及更深的反思走這條音樂教育的美育之路。

朱芸宜 謹致

國立臺南大學音樂學系副教授暨系主任

2022/08/28

因材施教的現代音樂教育觀點

　　對於本書撰寫有鑑於此時環境對於「教育」為何事的深刻反思，或許我們經常看見此地父母如何教育孩子？我們同樣身在教育職場，我們將目光放在學校的教育課程上，那麼，對於課堂裡這些能力恩賜不同的孩子，老師們如何進行所謂「因材施教」？然後再論傳道、授業、解惑呢？我們學校老師因為這些教育制度，令我們不得不放棄人格教育培養，轉而順應時事，只在乎升學考試的途徑。如此，在音樂上有天分與能力的孩子，要培育他們的是技術呢？還是全人的品格呢？我們知道學生們在不同領域上有高度熱誠的興趣，我們又如何對這些孩子進行藝術品味與養成訓練呢？談論到品味的審美教育，這恐怕不是學校教育所能全然負責的階段。請問讀者們，從小養成的品味與人格發展難道不在家庭教育之中嗎？談論到這裡，因為我自幼接受基督教信仰的教育與薰陶，對於聖經的每一篇事件、故事，對我的人格成長有莫大的影響。然而，這些學校的課程教育從小學、中學到了大學以來，對於熱愛音樂的我，有著自我期許。可是，上述所出現有關音樂教育的相關問題，無論是音樂的職能訓練、還是一般教育的人文素養培育，在我們的環境中，我所體會到的學生總是一代比一代承受著痛苦壓力，我們所聞所見盡是升學補習，就像一股股熱浪潮海，不斷地打向奮力掙扎的學生們。這些問題在當今教育系統下，我始終得不到真正的答案。這樣令人感到憂心的教育方式，使我開始思索在英國唸書的時候，為何英國的生活到處是藝術，人們對於藝術有著獨到的品味生活呢？在不斷尋覓與研究中，在當代作曲家布瑞頓的身上，從研究中，我能夠在作品裡找到一股教會屬靈的芬芳氣息，同時我也聽到了創作中，每一個音符流露著上帝對百姓

慈愛憐憫的心，每一句歌詞湧現著起伏布瑞頓信仰敬虔的生命。音樂追求為真善美聖的價值，我看到他作曲家對於作品中激起大眾教育意識與人文素養的風格，我所認為這才是作曲家成功引導出人格教育的真諦，因為所有的知識技能都是短暫而外顯，人的存在應該是神的心意，藝術不就是讓世界更美善嗎？

於是，我在 2010 年走訪了奧德堡這個靠海幽靜的小鎮，為了更進一步貼近布瑞頓的生活，意欲體會其創作的想法，必須親身體驗這場心靈之旅。由於我預先申請了研究許可，使我能在「布瑞頓 － 皮爾斯圖書館」裡進行第一手資料的閱讀與探究。這次心靈之旅讓我在資料取得上獲益良多，無論是紅樓生活、海邊漫遊、手稿資料、有聲相關資料、演奏相關文獻、有關奧德堡基金會組織與行政的歷史文件，布瑞頓所喜愛閱讀的文學家的著作、作曲家對於自身民謠的採集出版、藝術家的畫雕像等各種形式的典藏與文獻資料，可說是不勝枚舉，無法在此將之一一說明。

對我個人而言，這幾年的研究生涯，最大的收穫除了布瑞頓生活的足跡，我再次重新走過了一遍之外，圖書館研究員克拉克博士（Dr. Nicholas Clark）的相識緣分也包括在內。對於布瑞頓研究他是一位非常熟悉基金會歷史的專家，也是肩負著手稿文獻整理的主要負責人。由於他心細的協助，按照我提出的研究計畫，每一階段引導我步入繁瑣的手稿資料範圍內。若不然如此，我相信這一本書所涉及的研究資料與圖片出處，其背後是由手稿、日記、書信、總譜等資料所支持建構的生命歷程。其卷帙浩繁，若無專家引導，在圖書館手稿典藏面前，我實在有如瞎子摸象的無所適從之感。除了資料的彙整與編排之外，在研究中有一件令我深刻感到耗費較多的力量，就是布瑞頓的手寫筆跡，尤其是一些日記中的記載，字跡十分潦草。或許是時間的關係、或許在交通的路上，匆匆記下。在這件事上，克拉克博士協助我辨識閱讀，並耐心地逐

字向我加以解釋，令我茅塞頓開、豁然開朗。在研究手稿的旅程上，使得一些專書著作能夠順利出版，我的心中對於這位學者的協助銘感五內。

在 2020 年的時候，由於文化部的一項計畫名為《重建臺灣音樂史》，計畫主持人顏綠芬教授安排研討會事宜，期望能夠藉由克拉克博士來臺進行其中一場的大師班演講，以期藉由他對於圖書館典藏與基金會計畫的研究經驗，與在場的音樂學者進行交流，將奧德堡基金會與「布瑞頓－皮爾斯圖書館」的音樂創作計畫、人才培育、社區學校以及地區教會的音樂推廣等諸多文化性工作，如何影響社區的人文面貌，使得奧德堡音樂節能夠有後盾支援，成為著名的世界性當代音樂節之一。這些實務性的文化性之推廣與研究性質的「布瑞頓學」之建立，畢竟研討會的時間所能涉獵的內容極其有限，儘管克拉克博士優雅細膩的介紹，令在場文化部長官、臺灣音樂館館長與其同仁、與會的學者皆能概略性體會人文提升的相關因素，令人感到基金會的工作可以如此深刻地影響當代藝術與社區的教育，所謂功成足以學習之。

正因有感於這次克拉克博士的演說，由於時間有限的成因，尚未道盡其中許多的典藏文物，機構計畫與英國政府單位的藝術基金會，彼此合作與經費挹注等等相關的理念與方法。如我上述所提到的如何藉由布瑞頓對於教育問題與改善思維，這些都讓我產生了想要透過布瑞頓本人的實際做法，來尋找有益於全人教育的根源，並尋求作曲家如何面對自己的生命，自我期許成為對社會、學校有價值的信仰人生，這樣的全人教育才能夠發揮世界影響力；同時，將基督教所談到的仁愛與饒恕的修養，轉化成學生們用音樂吟唱，無形中潛移默化，這才是英國教育的核心價值。正所謂「借他山攻錯之資，集世界交通之益」豈不對於臺灣教育系統找出真正核心問題所在嗎？

撰寫本書的意義，以其作曲家人生與愛樂者交流，更期望與音樂教

育學者們以教育理念互動。最終願上帝的愛光照了布瑞頓的人生，透過他的作品展現出福音的大能，若能以此「福音信仰」為核心的創作與教育課程，每一世代的孩童必能找尋到自己人生的價值，父母們學會認同個體生命的寶貴，就會懂得「放手」，讓學童們尋找自我人生問題的解答，兩代之間共同建立美好的家庭教育，這才會是美好的立足點平等。此外，彼此學習尊重不同職場、工作的態度，相信上帝祝福的地方，盡自己的努力，那就是認同自己職能技術最好的教育場域了。

致謝辭

　　本書所歷經數年的時間，其內容提出對於基督教教育的思考，並且嘗試在英國的人文與信仰生活中尋找答案，這是符合筆者自身對於教會的音樂事工與聖經教導，這些宣教事工正需要透過研究的方式尋找聖經中對於教育的真理，以期與愛好生命真理的讀者分享「信仰中的教育」。正如使徒保羅在書信中提到：「**在祂裡面生根建造，信心堅固，正如你們所領的教訓，感謝的心也更增長了。**」（西2：7）於是帶著對神的感謝，每一項字句正逐次表達正心誠意，成就了本書最終的目的，就是用文字讚美神。所以，我們懂得用生命的建造，其實這是人格教育中最重要信仰價值。人的一生要感謝者繁多，感謝的心讓我們學習感謝創造主與周遭的人。在信仰的教育下成長的人格，對神表露了敬虔的態度，對於人則是充滿了仁愛，對於土地環境更是流露著珍惜之情。筆者期望透過英國當代作曲家布瑞頓的藝術理想與信仰的情懷，在許多的研究文獻中尋找所謂「信仰之道」，立於教育之根基。這一切充滿了感恩！

　　感謝我的母親謝桃枝老師，在我每次學校工作有許多的難處與挫折，她將擔憂轉化成禱告的力量，帶著我一起主耶穌的面前禱告，成為我撰稿著書這一條崎嶇重擔的道路上一股力量。感謝恩師顏綠芬教授，是我人生最棒的導師，不僅是引導我學術路程的路燈，照亮我往前行的方向。感謝別是巴聖教會陳威婷牧師與劉永傑牧師，在信仰中讓我一同加入牧養團隊，努力學習如何去服事教會的弟兄姊妹，如何做好一位身教言教的牧者角色。如此，我才能學習去設身處地為教會主日學與以利沙學校孩童的教育著想，並向做為父母的教會肢體互相學習「以色列教

育」成功的各項因素。感謝陳俐君姊妹做為屬靈的家人，不斷在我的身旁給予在生活上的協助成為我精神的力量。

　　我要感謝國立臺南大學音樂系主任朱芸宜教授，為本書寫上推薦序，給予我的莫大鼓勵，令我深深感謝系上的大家長。出版過程中要感謝一群優秀的編輯工作者，他們都是非常有經驗並熟稔文字工作的團隊，謝謝蘭臺出版社的編輯群與美工，楊容容小姐更是專業地從學術角度琢磨文字的校對，以及圖片等的編排，其耐心的特質，細心的態度，專業地處理每一項細節。最後，感謝一位優秀的音樂老師，也是我所肯定的畢業研究生龔皇菱姊妹，她深知為了成就傳福音的使命，願意協助我校正文字，在編輯上彼此之間書籍相關事宜。

　　一本書的完成，不只見證了學術研究的成果，更重要是，這項研究的背後，它傳達了神與人的合作結果，讓我們透視了生命教育的真諦。我們看見了一群人的合作，這是我衷心感謝的人：家人、教會肢體與摯友們，我們一起工作、一起努力過的！願這本書寫下生命的歷程，願神賜福每一位親愛的家人、夥伴，願神祝福本書的每一位讀者，得著從神而來，那份上好的屬靈恩典。

愛你們的

老師敬上

目　次

圖表目次

教育使人們

易於引導，卻難所驅策；

易於管理，卻難之役使。

布羅漢姆勳爵
Lord Brougham, 1778-1868

前　言

　　近年諸多研討會的研究議題中，涉及「音樂教育」領域與「當代音樂」創作之間存在歧異，對於教材與教學的應用、或藝術風格與創作前衛思潮的追求上，兩方學者的意見存有相當大的鴻溝。舉例來說，二十世紀當代音樂的前衛手法與聲音實驗，如何轉化成一般學校音樂教室的教材，教育上的使用能夠適合業餘愛樂者或孩童的音樂養成？至於作曲家而言，在當代音樂創作裡，「特殊性」與「普遍性」往往是一體兩面，取決於作曲家本身的想法與選擇，如同創作者站立在歷史層次與社會層次的交叉路口，應當何去何從？若從作曲家生命史角度來看，因兩者方向背離難以兼得，通常只能取其一者。然而，這一項議題對於英國當代作曲家布瑞頓勳爵（Lord Benjamin Britten, 1913-1976）而言，教育與創作兩方似乎同時得到解決。他的創作手法與風格，立基於音樂教養的培訓上，可以適合當作教材應用於一般社會大眾，擴大音樂欣賞的人口，這也是從布瑞頓身為作曲家所選擇「社會責任」的道路方向而有稍稍領略。

　　作曲家的責任會反映在作品的普遍應用層面上，恰如布瑞頓的音樂創作與他設立的藝術相關機構，座落於英格蘭奧德堡（Aldeburgh）優美寧靜、靠海的市鎮，有別於倫敦大都會的氣氛，布瑞頓與其創設的組織「奧德堡音樂」（Aldeburgh Music）致力於社區發展與在地學校教育諸多建樹，深獲當地居民的認同。在 1962 年 10 月 22 日獲頒「奧德堡榮譽公民」頭銜時，他提到對於「藝術創作」的看法：（P. F. Kildea, 2008, pp. 217-218）

　　　　藝術家在許多情況下承受了痛苦，因為沒有觀眾、或只有一位專門的人，所以，無法與他的大眾直接接觸，他的作品往往成為「象牙塔」，「偷偷摸摸的」，沒有焦點。這使得大量的現代作品變得模糊而不切實際，只有高技巧的演奏者才能運用，只有最博學的人才能理解。

　　從以上的獲獎感言中，我們不難發現一位英國當代作曲家跟我們一樣所面對的時代問題，在西方音樂發展過程中，音樂藝術面臨人文品味爭論的衝突，這恐怕不只是藝術性的層面、也是不同教育方式帶來反映了觀眾的素養與內涵，而觀眾背後所隱含的社會階層的問題。我們千萬不要以為布瑞頓是反對博學的品味、或是抗拒「現代主義」與「後現代主義」從戰爭中解放出來的前衛音樂諸多流派的思潮，這應該說，他認為作曲家所創作的音樂藝術必須是具有觀眾溝通交流的媒介，「我反對為實驗而實驗，不惜一切代價的獨創性。」（P. Kildea, 2008, p. 218）因為觀眾對於藝術品味有既定性，

有時候依照自我喜好與社會價值進行判斷、或選擇作品風格而加以評論「優劣」。對於思潮與藝術具體呈現的內涵與價值，可能未必能就釐清，更遑論歷史進程中作品可能表現出的前瞻性或前衛性。例如：到底我們真正能夠理解、甚至於區分畢卡索、亨利‧摩爾之間，或者史特拉汶斯基與電子音樂實驗者之間所要追求音樂的是什麼呢？這些想法都與我們的音樂教育與社會教育之間息息相關，布瑞頓後來與一群藝文界的同好佼佼者也是有此想法，我們對照之下，無論藝術品味與流行文化、藝術音樂（我們姑且不論屬於象牙塔式的審美感受）與大眾音樂、或者學校教育與社會涵養、甚或菁英主義與大眾普遍性之間有一道道的藩籬與圍牆，這些都會讓觀眾在迷思當中喪失的品味與判斷力，這或許是布瑞頓作為作曲家面對英格蘭成長下的孩童教育，在思考的一些問題。

除了教育層次的圍籬之外，作曲家在使用音樂媒介上，同樣影響觀眾品味與鑑賞的重要的要素，或多或少與我們所成長的環境與學校的教育息息相關。二十世紀當代作曲家會關注到社會脈動與議題，必然會理解創作與科技對社會教育群體的影響，我們可以說是對於一位通曉當代媒體趨勢應用的作曲家而言，創作的概念將社會大眾當成聆賞的對象，藉以推展「本地化」音樂來提升本國人的藝術品味成為創作意圖的重點，布瑞頓的教育計畫創作觸角也向媒體材料延伸。這類型的作曲家越是站在社會脈動前端，他們越是不可能完全擺脫或拋棄傳統的價值，他們深知創作本身需要根植於社會與學校的傳統之上，音樂在藝術本身的改變進程中，必須藉由改變

教育的方式著手，如何「創造傳統」的思維是從一代人傳到另一代人的媒介，某種移植傳統的過程，使音樂教育者得以接受進一步變異作法和傳統的現代化，讓社會潮流與學校的教育兼容並蓄的融合。（Shils, 2007, p. 245）所以，「創造」必須從內在固有的人文環境和適應傳統所產生的一種創作過程。

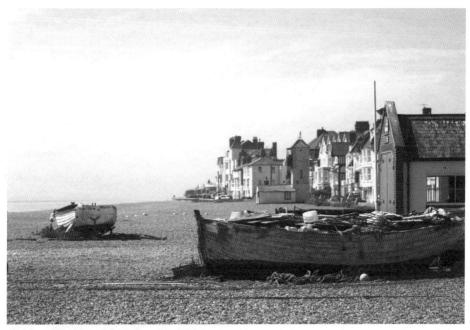

圖一　薩福克郡奧德堡市鎮海灘市景。
資料來源：Bridgeman Education Collection。

　　讓我們舉一個例子說明，1957 年英國獨立電視台（ITV）中學校教育規劃部門的主管福特（Boris Ford）邀約布瑞頓協助，在商業市場加入提升文化與社會層次的音樂計畫：「希望作曲家參與實驗的教育方案。正當商業電視台仍然在英國文化工作上，呈現新的面貌，但頗受質疑的存在，如此方案以期提高 ITV 的文化聲譽和社會責任的光環。」（Wiebe, Winter 2006, p. 76）由此可見，布瑞頓將音樂作品視為文化認同與社會責任並立，而非單單以特定藝術族群、或少數特殊上層社會為對象。換句話說，他的創作前提並非以「為藝術而藝術」去展現實驗性、前衛性的手法與風格。

　　在文化學當中，有一項針對傳統的教育與傳播方式的概念，傳遞知識與感知過程無形中會提升使用的「媒介」成為文化傳播工具，在音樂品味上會產生某種類似傳統論當中所謂的「統覺模塊」（the apperception mass），亦即，傳播與傳承的過程中，不同音樂品味者逐步顯露其本身的差異，品味的感知差異越大，本身的統覺模塊之間所產生的差異感就會越大，當創作與鑑賞的兩端點在對於審美內涵的傳播過程，兩者願意接受傳統的改變，對於感知差異其可能性也就越大，創造傳統的認同度也相對增高。這也是符合當代作曲家創作音樂作品時，符合自身的社會期待，與文化學中傳播論所主張的社會中存在的文化共識（cultural consensus）相符。（Shils, 2007, p. 245）

　　有別於藝術尖端創作的後現代主義、或時代前衛潮流的作曲家，一些關注在社會脈絡與音樂品味教育的作曲家，就像布瑞頓一

樣，他們思考如何透過音樂組織進行教育推廣計畫，這也是後來布
瑞頓與摯友英國著名男高音皮爾斯（Peter Pears, 1910-1986）共同
組織「布瑞頓－皮爾斯基金會」（Britten-Pears Foundation，簡稱
BPF）任務逐漸增加，工作性質也逐步在轉型的過程，並加入了一
些法律界與藝文界的朋友，齊心合力地籌募資金，建立藝術節、音
樂圖書館、以及推廣社區音樂節與青年音樂家、作曲家的培植計畫。
這是作曲家建立基金會很重要的目的，最重要的是作曲家思考如何
應用創造傳統的概念，進行文化深耕的教育，而非摒棄傳統價值呢？
後續我們在針對基金會的運作與型態再加以說明。

　　不過在這裡，有關基金會的緣起，我們舉一個有趣的想法，布
瑞頓好友卡普蘭（lsador Caplan, 1912-1995）與合夥保管人米切爾
（Donald Mitchell, 1925-2017），他們意識到布瑞頓的音樂文獻、組
織計畫與活動，甚至這種文化藝術推廣的精神，應當具有某種重要
性與研究價值，需以某種保存機制加以收藏延續，成為未來世代的
文化遺產。布瑞頓－皮爾斯圖書館信託基金會（Britten-Pears Library
Trust），於 1973 年成立，這也是後來「布瑞頓－皮爾斯基金會」
（BPF）成立的始末緣由。「布瑞頓－皮爾斯基金會」延續了布瑞
頓推廣音樂的計畫與精神，也打破音樂教育的階層與隔閡，這些想
法，我們可以從另一處布瑞頓於 1964 年榮獲第一屆亞斯本人文大獎
的得獎感言參透，其奧德堡音樂節推動理念，並且執守作曲家所提
及的「社會責任」，並不是令當代作品與社會隔絕的「真空狀態」（意
即：對於自我的抽象前衛藝術，內在文化認同感而已）：「我在奧

德堡創作音樂，就是為著生活在那裡的人，或者還有更遠的地方，實際上就是對於那些關心演奏或聆賞的人，但是，我的音樂現在已經根植於我生活和工作的地方。」（Britten, 1964, p. 22）

　　布瑞頓對於學校的教育總感覺到傳統課程制度略顯得僵化，與社會需要的藝術品味與人才培育，往往顯得有些格格不入，有一道鴻溝介於學校與社會之間，使得許多的音樂風格互相排擠，甚至浮現先入為主的想法。不像視覺藝術的發展，在課程架構與教學實務帶來正面的跨域、或跨界的概念，反觀音樂課程，這樣的界線分明的現象，對音樂藝術的教育有些失衡的狀態。因此，作曲家同樣在思考如何跳脫社會階層與音樂品味的差異性，使現代流行音樂與經典藝術的作品能夠並存在學校教育的計畫內，這樣是否才能夠切合社會的脈動？對於自身民族文化而言，作曲家是否能稱得上盡到一份「社會責任」呢？

　　如何打破這一條界線，在這鴻溝當中架起一道良心的橋樑呢？布瑞頓從作品本身試圖「打破社會階層的菁英教育」，為業餘者、青少年、孩童創作的音樂世界開展出一條無限可能的創作空間。我們觀察布瑞頓身兼作曲家、指揮家、鋼琴家以及文學評論者等多重身份，其目的以樂會友，以友輔仁，正是音樂教育著重的品味薰陶。他喜歡以音樂作為溝通的橋梁，許多作品都是特意為成人的業餘音樂愛好者、青少年以及孩童們而設計的。例如：《青少年管弦樂入門》（*The Young Person's Guide to the Orchestra*, Op.34, 1946），此曲改編自普賽爾（Henry Purcell, 1659- 1695）的《摩爾人的復仇》

（*Ahdelazar* 或 *The Moor's Revenge*），作品編排採用一系列的主題變奏，簡單淺顯的介紹樂團中各種樂器的音色，今日該樂曲仍是常用的音樂教材。作曲家期待藉此提升青少年對樂器音色與特性的認識，達成音樂聆賞的目的。此外，布瑞頓也一直努力推廣社會的音樂教育，特別是對於故鄉奧德堡的青年學子與業餘的音樂社群，這一點應該是受到他的母親對社區活動積極參與的影響。布瑞頓創作了幾齣歌劇作品，例如：《聖尼可拉斯》（*Saint Nicolas*, Op. 59, 1948）、《小小煙囪清掃工》（*The Little Sweep*, Op. 45, 1949）與之後的《挪亞方舟》（*Noye's Fludde*, Op. 59, 1957），都是讓孩童與社區內的業餘成人一同演出。其中最為著名的就屬《挪亞方舟》為代表，它可為布瑞頓致力於專業領域的拓展之外，仍專注於孩童教育與業餘成人（社群）的音樂寫作，試圖將這兩種類型的因素融合在一個作品裡呈現，這部作品堪稱布瑞頓最大的兒童或業餘作品與最優異的成就之一。（Mellers, 1964, p. 423）

　　回顧英國當代的音樂環境呈現社會接受多元的面貌，並不會向我們所認知的單一教育方向，只在追求學位的表面之內，而音樂教育也只侷限在學校的系統性、科學化的培育制度下。如果我們能夠洞察布瑞頓本身所接受的教育環境，以及他致力創作的作品，目的在於期待跨越專業音樂家與業餘音樂家之間的協力藝術，其思想不也是反映了「布瑞頓—皮爾斯基金會」工作的要點，培育的方向從學校教育延伸到社區教育，這樣才能給予青少年一個學習的機會，業餘音樂家一個成長的空間舞台。「布瑞頓—皮爾斯基金會」的教

育部門一直推動各樣的音樂活動，其中包括著名的奧德堡音樂節活動的規劃與推展，包括社區與學校的音樂教育。當時合夥保管人米切爾描述這些打破社會、年齡階層的音樂教育活動，讓我們體認這位作曲家對於社區的關心：（Carpenter, 1992, p. 589）

> 我們支持布瑞頓—皮爾斯基金會，包括藝術節，並提供大量捐款，1991 年達到近 20 萬英鎊。收入的另一個主要部分是布瑞頓—皮爾斯圖書館的維護，該圖書館幾乎涵蓋了所有布瑞頓的青少年和他的大部分手稿（包括那些從大英圖書館永久出借的手稿）和紅樓複合組織。我們支持逝世後刊物發行和我們認為值得出版的布瑞頓作品的錄製，並在同一地區贊助那些被忽視、或迄今未被記錄的作品進行錄製和演出。最後，金錢支持：幫助年輕作曲家，這是最能貼近布瑞頓和皮爾斯的心意，確實為仍舊活著的作曲家隨時隨地令他們備受矚目，這是我們主要的布瑞頓大獎（三年一次）和布瑞頓國際作曲比賽（兩年一次）的目標。我們特別為東盎格魯的音樂家和音樂教育提供幫助。

布瑞頓這位作曲家懂得經營與管理的藝術人，而我們在當代作曲家當中，很少看見如此主動去瞭解作品與社區發展的連帶關係，其中意味著作曲家也必須認知到市場機制與票房的關連性。布瑞頓身為一位當代音樂作曲家，不會以藝術思潮、或創作理想為因由來否定市場的自由機制，因為對於他來說，他是為奧德堡社區而創作，更是為來到此地的觀眾提供一種享受的藝術生活環境，他認為作曲

家還應負有「經濟責任」，必須承擔創作時財務壓力的重擔，包括「首演」的財務問題。布瑞頓在亞斯本人文大獎的得獎感言中又再次提到，此地的觀眾是他創作的根源：「我在奧德堡創作音樂，就是為著生活在那裡的人，或者還有更遠的地方，實際上就是對於那些關心演奏或聆賞的人，但是，我的音樂現在已經根植於我生活和工作的地方。」（Britten, 1964, p. 22）

我們也透析不少布瑞頓的作品，其創作風格往往在教會空間與藝術表演空間之間轉移，在上述米切爾提到的手稿保存，作曲家從孩童到青少年時代就不斷繃發出驚人的創作能量，作品中反映出對於年輕與業餘階層的重視。我們經常聽到的作品，如《青少年管弦樂入門》，或者一部簡短的三幕歌劇《小小煙囪清掃工》。當時普遍表演者認為堅持「聽眾參與」是一項大膽的嘗試（聽眾吟頌合唱的部分），同時曲調旋律有助於作品在孩童和成人中持久的普遍流行。（Bristow-Smith, 2017 c, p. 394）布瑞頓最後一部創作作品《歡迎頌歌》（*Welcome Ode*, Op.95，青少年合唱與管弦樂，1976 年 8 月完成）[1]，這首小調作品仍舊保持對孩童與青少年長久的傳統，布瑞頓充分顯露出舊式經典的技巧，在其生命終站地持續創作，卻彷彿如同早年生命一般的反照。（Mitchell, 1984, p. 23）

上述文章中我們先話論基金會的組織目的與其社教功能，再說

1　在布瑞頓去世的時候，他正在為英國女詩人席妥（Edith Sitwell）的詩歌《讚美我們偉大的人》（*Praise We Great Men*）進行創作，用於四重獨唱、合唱和管弦樂團。

到社會教育與學校教育的連結與跨越的想法。最後的部分，文章的
論述特別從社會與文化的角度講論布瑞頓的思維，倘若不從這個角
度進行說明，那麼我們就無法去領會創作作品中深藏「跨教育」的
因素。這裡尚有一項因素需要瞭解，那就是「跨文化」層面，我們
仍然面對布瑞頓自身的英格蘭文化的問題，引發出兩個層面：

　　第一個層面英格蘭文化傳統究竟是否根植在「民謠」基礎上，
這樣的想法，極有可能我們就會排除掉「英格蘭牧歌」發展的獨特
性？布瑞頓曾在美國停留的時刻，特別思考英格蘭音樂傳統是否
落地生根呢？寫了一篇文章論述這個問題，發表在《現代音樂》
（*Modern Music*）的期刊上，一篇題為〈英格蘭與民間藝術問題〉
的文章。[2] 他主要反對英格蘭文化過度的自我分離，以致於文化孤
立，從音樂發展的角度，更正確說，他認為作品的創作展現某種民
族特質與信念，這並不會阻礙文化的交融與互惠。（Bristow-Smith,
2017c, p. 392）

　　第二個層次，我們必須從作品中留意「跨文化」的議題，布瑞
頓生前的好友米切爾曾經指點述說印尼音樂甘美朗對於布瑞頓創作
的影響：「巴厘島的經歷與其說是點火的時刻……不如說是布瑞頓
心中所想的活生生地確認。」（Mitchell, March 1985, p. 9）作曲家
在使用材料上，似乎有意識地使用異國文化元素，使用特定的巴厘
島材料作為組合「強化」作品過程的一部分文化底蘊，從音樂內涵

2　參考 Kildea, P.（2008）. *Britten on music*. Oxford University Press. , pp. 31-35

流露著「合成風格」，如同民族音樂學者與當代作曲家考威爾（H. Cowell, 1897-1965）的說法，這是一種類似跨文化挪用，亦即「借鑒了世界上所有民族音樂的共有材料」。（Bellman, 1998, p. 280）

除了社教功能之外，「布瑞頓－皮爾斯基金會」成立了專門性的奧德堡基金，除了舉辦每年的藝術節活動，圖書館的建立以及慈善的捐款，同時布瑞頓與皮爾斯也顧慮到其他方面，期望能在未來持續提供社區發展以及青年音樂家的培育計畫，這項計畫並不侷限在作曲家的領域，對於演奏家與其他跨界藝術的表演方式，投注不少的經費與人力。米切爾描述了這些活動的目的，音樂教育更是其中經費所支持的部分，以符合布瑞頓認為教育不會侷限在學校內既有架構底下。（Carpenter, 1992, pp. 589-590）

> 金錢支持：幫助年輕作曲家，這是最能接近布瑞頓和皮爾斯的心意，確實為仍舊活著的作曲家隨時隨地令他們備受矚目，這是我們的主要布瑞頓大獎（三年一次）和布瑞頓國際作曲比賽（兩年一次）的目標。我們特別為東盎格魯的音樂家和音樂教育提供幫助。

未來的音樂教育發展與範圍，我們從世界的交流結果來看，傳統風格與嶄新媒介的演變與使用如同風行草偃不會停留在某種短暫的時刻、或地區。20世紀最大的變革莫過於電影產業的出現與擴展，整個世紀藝術往前快速交融，甚至產生新的類型。我們的眼光回顧歷史過往，不也是華格納高喊著整體藝術的「未來音樂」嗎？此時

此刻藝術展演的形式已經得到了應驗，大眾群體的藝術也持續不斷的被挑戰可能的視覺與聽覺限度。我們若用歷史的眼光往數十年後推測，應該不難預示到藝術市場、展演空間、音樂表現形式等諸多的分群小眾現象產生，這種所謂多元的表現風格，布瑞頓早已看見媒體產業需要投入更多青年音樂家的需要，那麼學校的教育也是必培育這些人才的發展與機會。因此，電影媒介的出現，對於文學、戲劇、音樂的舞台共融表演方式提供了教育模式，布瑞頓從表演舞台的創作與展演提供年輕人的發展空間與教育的機會。為此，電影與音樂的實驗性質在奧德堡學校裡打開了許多往前的道路，布瑞頓相信樂團的樂器已經激起了對這種電影製作與應用的成熟興趣，同時為了教育目的，一部作品《青少年管弦樂入門》本身最終製作了一部適合成年觀眾的電影與其配樂。（Keller et al., 1995, p. 10）對我們來說，這不也是對於音樂教育機構檢視專業課程與社區教育的雙重「教育方針與計畫」嗎？

從布瑞頓與皮爾斯在推動音樂組織與活動，我們明瞭布瑞頓的作品是以社會大眾為對象而創作，讓孩童與業餘音樂家融合在表演藝術裡。那麼，當代作曲家又如何打破這些階層聽眾的音樂品味呢？或許應該從布瑞頓自身生命歷史的成長，方能洞見其為何有此教育的理念。

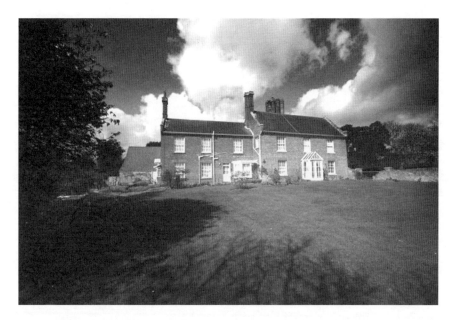

圖二　「紅樓」（The Red House），布瑞頓住所直到去世為止，目前為布
　　　瑞頓－皮爾斯基金會管理。
資料來源：布瑞頓－皮爾斯基金會檔案。

§ 第一章

傳統教育基於家庭背景

傳統教育基於家庭背景

　　我們從布瑞頓作品中強烈的社會現實性與兒童教育的感染力去思考，作品創作的意圖並不完全在於接受聆聽對象的娛樂層面，更重要是藉由觀眾與演奏者一同「參與」作品中，彼此發抒英格蘭文化的特質，內含著基督教教育的歷史認同與道德意識。由此可知布瑞頓的創作顯然嘗試跨越專業與業餘教育的藩籬，社會教育與學校教育的鴻溝，這種巨大裂痕往往是目前許多國家面對藝術教育無奈的「分離感」。布瑞頓過世的時候，我們從訃文中描寫著他個人的生命價值與意義，這一切與他的家庭教育有關連，其中基督教生命信仰與品格教育影響他的性格與想法。該文於 1976 年 12 月 6 日在《泰晤士報》（*The Times*）上刊登，並表示他的所有作品都「與他的個人信仰有關……他在藝術上誠實表達，取決於他的信仰，以及他對權力和暴力的蔑視與反感。」[3]（Headington, 1996, p. 149）學者海丁頓（Christopher Headington, 1930-1996）在其著作中，強烈認為

3　這份報紙上的訃文是引用海丁頓在其關於布瑞頓的書中的一部分。

布瑞頓在內心對於學校教育存在著某種真實「分離感」，其歸根究底應該是在他的家庭背景和公立學校教育的紀律。但是如果我們不去談論基督教教導，對於愛和饒恕的道理，以及基督講述天國的意義，其結果就是，我們所認定教育觸及的道德感，可能會降格成一種世俗生活倫理的道德立場而已。

一般傳統英格蘭的家庭教育主要以基督教教育為主體，今天我們所認為的德智體群美，這些都在英格蘭一般家庭中從小就被培育知能與美德的性格，並不會對於孩童從小就一直在餵食某種特定知識的食物；也就是說，一般說來，英格蘭的家庭教育的想法是從廣度的日常生活中體驗人生，從中塑造基督徒應有的品格教育。布瑞頓的家庭不外乎與傳統中產階級家庭一樣，對於布瑞頓的藝術音樂的天分，並不受限於琴藝的教導，這樣反而不會造就日後布瑞頓憑藉創意的靈感，啟發音樂想像與其他藝術連結的無窮空間。作曲家往往在作品中，為的是要展現此其中聖經故事的寓言，這些作品既像是舞台式的音樂寓言，同時又像是教會講台式的傳講聖經話語。比如說：《挪亞方舟》讓人感覺到教區教會的牧養傳統，聖經教育與家庭生活的緊密相連，孩童自幼透過家庭或教會主日學唱詩與戲劇表演，學習到自身文化的英格蘭神秘劇，也學習到聖經故事帶出來的生命道理。正值 1950 年代，此時英格蘭崛起一波神秘劇復興風潮，揚起一股文藝復興旋風而達到高潮。（Wiebe, 2015b, p. 155）同樣地，我們從主要的歌劇人物觀察，像是《彼得‧葛萊姆》（*Peter Grimes*, Op.33, 1945）、《亞伯‧赫林》（*Albert Herring*, Op.39,

1947），這些人物不乏圍繞在古樸的鎮上，或是市鎮中的核心角色，如牧師、教堂風琴師和女教師等職業，這些人物本身是反映出布瑞頓母親（Edith Hockey，一般稱作布瑞頓夫人）是以居住市鎮為基督教信仰與生活重心。然而，布瑞頓的父親羅伯（Robert）並非我們所認知的屬靈的基督徒，只是英格蘭傳承信仰的「名義基督徒」而已。在他來看，週日慣例是早上去看望病人，在傳統的家庭週日午餐和茶敘之後，布瑞頓先生早晚的停靠點是洛斯托夫特的皇家遊艇俱樂部。相較於週日前去教堂禮拜，這種信仰還不如與朋友社交場合來的重要，其中有一項原因，羅伯或許是對於自身家庭經濟的不滿足感所致。然而，所幸布瑞頓（班傑明）與其兄姊（芭芭拉、博比、貝絲）在信仰教育上，全仰仗母親的身教與言教。布瑞頓夫人經常在聖約翰教堂做禮拜，她的四個孩子都在那裡接受了洗禮和確認，自然地他們接受基督教人格養成的教育。布瑞頓夫人非常重視完善的學校機構，著重知識、技能與生活常識的平衡成長，這四位孩童初期的養成教育，是在位於洛斯托夫特的薩塞爾姆預科學校（Southolme）開始接受基礎教育，學校中的音樂老師艾瑟爾‧阿斯特爾小姐（Miss Ethel Astle）同樣啟蒙這些孩童的音樂訓練工作。除了班傑明走上了專業作曲家道路之外，其餘的兄姊雖然業餘的音樂家，但是音樂的素養不斐，同時也在不同專業領域上表現不凡，芭芭拉在倫敦成為一名健康顧問，在第二次世界大戰期間成為倫敦米德爾塞克斯醫院兒童福利部的助理主管。貝絲在倫敦老邦德街的巴黎製衣學院學習；在 1930 年代，她與學生朋友莉莉安‧沃爾夫合作，在漢普斯特德的芬奇利路 559 號創辦了埃爾斯珀斯‧貝德，這

是一家製衣機構，之後她與克里斯多夫（柯特）‧維爾福結婚，建立了自己的家庭。博比在第一次世界大戰期間去了諾福克的福恩塞特預科學校，先在拉特蘭的奧克漢姆學校寄宿（1921-6），然後去了劍橋。畢業後，他成為科爾沃爾（在 Malvern 附近）的埃爾姆斯學校的校長，最後成為威爾士北部普雷斯塔廷的克萊夫學校（Clive House School）的校長，布瑞頓（班傑明）後來為這所學校創作了《星期五的午後》（*Friday Afternoons*, 1933-35）兒童歌曲的作品。（Evans, 2010, pp. 5-6）

這些家庭教育與教會主日學的訓練，對於日後布瑞頓創作的作品中，令我們飽參其中表現方式，我們可以瞭解為何作曲家將舞台延伸到教會空間的會眾概念；在技術上，跨越專業與業餘音樂家、或者聲音表現上，連結成人與孩童的表現，藉以凸顯音樂聲響在神聖場域中多元的音色表現。就如奧德堡基金會蓬勃發展的教育部門在音樂節期間參與學童的演出活動，如：《挪亞方舟》和《聖尼古拉斯》（*Saint Nicholas*, Op. 42, 1948）等的作品，以及全年的創意工作坊。（Cooke, 2005, p. 334）這些表現的形式，這必然與音樂家養成過程息息相關，除了學校的教育選擇之外，英格蘭家庭更重視將家庭生活、日常生活的禮儀和教會生活的形態聯繫在一起，使得聖經故事滲入了一般生活當中。倘若想要擴展神祕劇的型態，運用教會講台空間，以吸引平信徒參與，布瑞頓也不忘記使用日常語言，注入英格蘭文化的觀念，使會眾在音樂素養上，對於自身文化與信仰，逐步有了更實際豐富的體驗。（Wiebe, 2015b, pp. 174-175）

　　布瑞頓在家庭教育中獨特的成長背景或許也凸顯了這種學校制式教育的「分離感」，家庭中的長輩在音樂教育中給予他許多啟發與感染。從他本身學習音樂過程，自身的獨特條件，對於聲音的敏銳反應，使得周圍的親友與他有一些奇妙的互動。從 5 歲起，他就開始接受母親的鋼琴課，並開始對自己的音樂塗鴉，這種方式類似於創意教學，從傳統家庭教育開始，這一點我們往往忽略家庭帶來創意靈感的啟發，人格的培養也是從家庭的信仰作為基礎，這才稱得上「快樂學習」、或「成長式的自學」。在 7 歲之時，薩塞爾姆預備學校，布瑞頓開始快樂學習音樂之旅，跟隨艾瑟爾・阿斯特爾（Ethel Astle, 1929-2022）學習音樂理論和鋼琴課。在薩塞爾姆預備學校之後，由於父母的安排，同樣也是考慮孩子在這個階段需要一般性的認知教育，學校的禮拜對於群體性重視，在預備學校也接受磨塑。所以，布瑞頓在 10 歲之齡（1923 年），去了南洛奇預備學校（South Lodge）預備學校開始進行中提琴課程。在當時，布瑞頓跟隨當時東安格利亞地區最主要的弦樂教師之一，諾里奇的奧德莉・阿爾斯通夫人（Audrey Alston, 1929-2022）學習中提琴。布瑞頓在 11 歲時（1924）遇到了生命的關鍵轉折點，正逢在諾福克和諾里奇地區三年一度的音樂節上聽到布里奇（Frank Bridge, 1879-1941）指揮他的作品發表：管弦樂組曲《海》（*The Sea*），布瑞頓當時在台下聆賞，一邊正以驚人的速度在手稿紙上傾訴自己的音樂思想，此時的他，仍然沒有接受正式的作曲教學。用他自己的話說，這個十歲的男孩被這樣的音樂「撞擊到了一邊」。（Britten, 17 November 1963）我們如何看待這樣的少年人呢？我們要如何去啟發這樣具有

音樂潛能的孩童？布瑞頓本身到 12 歲時已經達到了大學入學水平的鋼琴演奏標準，同時也已經有了一些管弦樂創作的作品產生，如：《降 B 大調序曲》；13 歲少年之齡，同樣也已經達到了皇家音樂檢定考試（國際音樂考級制度）的最高等級第 8 級數。或許在我們來看，在家庭中一定有人認為他可能會成為專業鋼琴演奏家，此時布瑞頓已是三尺孩童，具備能詞善曲之才，正開始展露其作品在人前的演奏。在音樂上的特殊性與早熟狀態，使得他自少年時期在內心開始經歷與學校教育產生差異的分離感，14 歲時（1927 年），他有了一個裝滿作品的手提箱，就已經累積了一些創作的能力。

1927 年，當他還在當地的南洛奇預備學校（South Lodge）接受一般學校教育時，他的母親願意接受影響布瑞頓一生的恩師作曲家布里奇（Frank Bridge）學習建議。由於他給人印象深刻，布里奇同意接受布瑞頓成為他的學生。在這裡有一段有趣的相遇故事，或許說來可遇不可求的機遇，尤其是對於正在人生關鍵的周旋變動之間。對於少年人來說，未來的期望與發展，應當何去何從？這要多虧了音樂生命中的貴人阿爾斯通夫人，讓這一切從晦暗不明到開闊清楚的人生道路，他們大人的決定，也使得布瑞頓徹底的改變，使他的音樂潛能有機會被開發出來。這一年 10 月 27 日諾里奇音樂節上，這是布瑞頓改變生命歷程的一步，也是決定他音樂教育的關鍵點。布里奇的作品《進入春天》（*Enter Spring*）的演出後，阿爾斯通夫人熱誠地將音樂奇才介紹給布里奇，布里奇同意在隔一天閱讀分析布瑞頓的一些作品，布里奇此時心裡頭燃起某種想要跳脫目前學校

教育框架的培訓方式。布里奇同意在隔一年（1928 年）收這個孩子為私人學生，布瑞頓和他的母親開始了另一種跳脫藩籬的音樂學習與規律制式的教育生活，有時白天、或晚上去倫敦，少年時代就已經是舟車往返，布瑞頓最新的一些少年作品表現受到專業音樂家嚴格的評論與考驗。根據布瑞頓自己的回憶說到這段訓練的日子：

> 我們相處得很愉快，第二天早上我和他一起研究了我的一些音樂……。從那以後，我經常去找他，在假期裡和他一起住在伊斯特本（Eastbourne）或倫敦……。這是非常嚴肅和專業的學習，而且課程是巨大的……。我經常以淚水結束這些馬拉松，不是因為他對我有多兇殘，而是這種集中的壓力對我來說太大了……。這種嚴格是專業精神的產物……布里奇堅持要求我心中所想的與紙上所寫的有絕對明確的關係。我曾經被送到房間的另一邊；布里奇會演奏出我寫的東西，並要求這是否是我真正的意思……。他知道他必須提出一些非常確定的東西，讓這個僵化、天真的小男孩做出反應……。在他為我所做的一切中，也許最重要的是有兩個基本原則。一是，你應該努力找到自己，並忠實於你所找到的東西。二是，顯然與此有關，是他對良好技巧的嚴格關注，即清楚地說出自己想法的本分。他給了我對於技巧來說，一種抱負願景的感覺。（（Britten, 17 November 1963））

有時候我們面對家庭的選擇與意見，越是處在傳統家庭，越是從禮教之父母，為孩童左右之，往往面對孩童的天分與學習的環境，

父母仍然存在於一般學校教育與專業音樂教育的掙扎與抉擇，這些問題都發生在我們周邊的家庭之中，隨處可見。布瑞頓與布里奇的相遇，也是一場音樂奇才的會遇吧！兩人的相遇是由阿爾斯通夫人彼此引薦。我們有理由相信布里奇特對音樂感知能力的啟發與教法，使得日後布瑞頓產生極大的創意與靈感，布瑞頓曾經回憶也說過：「我們得到了出色的表現，……第二天早上和他一起仔細檢查了我的一些音樂。」（P. Kildea, 2008, p. 250）如果是一般情形下，我們通常知道這位奇特的少年如果真是一位音樂奇才，應該就會需要一些實質的建議，就如：從小接受專業或特殊訓練，及早開發其個人特質或藝術天分等。但是布瑞頓的父母也是瞭解孩子的特質，然而在傳統教育上，父母也必須考量孩童成長背景的文化養分與群體活動，一般性的教育在孩童與少年階段所需要一般體能、智力的平衡發展中，並且吸收社會文化與人格教育的養分。作曲家布里奇卻給了一個出其不意的想法，藝術創作的靈感必須要在特定的環境中去創造，而不是在制式教育環境底下。所以，為了幫助這位少年人有一個跨越藩籬的作法，他給了一個比較超前的提議：「布瑞頓應該搬到倫敦，並與我的朋友鋼琴演奏家塞繆爾（Harold Samuel, 1879-1937）住在一起，他每天都會接受鋼琴課程，而我會教他作曲。」（Powell, 2013, p. 22）根據布瑞頓姐姐貝絲（Beth Britten）的說法，這樣提出的建議考慮相當挑戰保守傳統英格蘭特質的父親，還有母親對布瑞頓有強烈的期待。如許的建議就是在一般教育與專業音樂教育之間如何調和的問題。他們知道布瑞頓如果一直持續預備學校的一般教育底下，他們兒子的音樂天分必然枯竭；另一方面，對於

布里奇溫馨的提示，他們意識到這是一次外部拓展的機會。他們最終的決定，在隔一年的夏天，他們按計劃將布瑞頓送入公立學校，持續一般性的教育。所以，「這聽起來是一種混亂的妥協，由於它涉及相當大的費用與不便，以及在學期期間與學校交涉－實際上這需要一種巨大的信心。」（Powell, 2013, p. 23）

　　布瑞頓同樣是通過阿爾斯通夫人，在 1928 年晚些時候開始在倫敦與塞繆爾學習鋼琴。因此，當布瑞頓在這一年的 1 月開始寫他的日記，在日記中也會吐露出自己接受到非常艱辛、且難能可貴的頂尖課程，亦即，他即將享受到國內最好的私人教學。從布瑞頓的回憶中，我們可以感受到這些特殊另類的教學方式，顯然在少年時代的布瑞頓並非接受天真率性所謂「快樂學習」的音樂技巧的訓練，反倒是他與布里奇學習的課程，漫長而艱辛，布里奇似乎沒有對這個男孩的年少做出任何讓步，也很少考慮到他的年輕。布里奇灌輸了一種「創造性的紀律」和「專業應用的水準」，這將伴隨布瑞頓的一生，讓布瑞頓能夠對於一般生活的藝術創造與專業追求的作曲技法，採取自我嚴格要求的紀律與超越界線的藝術生活，藉此作品能夠達成某種的平衡。

　　我們反思自身的教學，其實我們都太過於追求快速的答案，草草地應付一些教育評鑑的「數據」，總認為外國的月亮比較圓，外國的孩子比較能夠在快樂隨性中學習創意教學。這些想法本身過於表象，然而，問題是出在我們太過專注考試升學，對於過度理想化的教育情境，充斥在我們的想像中。從布瑞頓的教育來看，多半根

基在良好自發的基督教人格養成教育，透過聖經的典章律例，猶太傳統的家庭訓練，我們才能明白西方傳統家庭的根基所在。如果不能明白教會的主日學的教育涵養，那麼，我們自始自終永遠也不會明白「快樂學習」與「嚴格紀律」之間平衡，義務與權利對於孩童的模塑，以及專業訓練與一般教育的兩者並存的真實做法；我們也不會明白本文中透過布瑞頓的音樂養成，傳達英格蘭傳統家庭背景底下，父母採取如何的方式，願意接受跨越傳統的教育作法，達成「創造性的自由」與「紀律性的倫理」兼而存之。總之，跨越傳統制式的教育，不在於表面的教育理論，而是回歸到基督教主日學中所主張聖經裡傳達的「敬天愛人」的人格，才會自發性的理解家庭責任與義務；進一步在家庭中，我們彼此接納不同的恩賜與才幹，我們的眼界會看到不同的大自然萬物。無形之中，我們就會認為凡是成長要付上努力與代價，嚴格訓練如同聖經中所說：「鼎為煉銀，爐為煉金；惟有耶和華熬煉人心。」（箴言 17:3）日後布瑞頓的許多作品，皆由聖經故事所帶來的寓意與象徵，表現出這位音樂奇才的豐沛想像力。在日後，由於不同文化的接觸之後，布瑞頓能夠與出乎意料的模仿並創作異國風格的融合作品，同時展現出當代作曲的跨領域手法。

在英格蘭的中產階級家庭，除了基督教家庭的聖經教導之外，通常對於孩童的教育，普遍父母雖然瞭解自己孩子本身的特質，但是往往他們通常仍會選擇一般性的教育，使孩子的成長能學會自身英格蘭文化的涵養，理解自己的價值，進而認同所處的環境與文

化；另一方面，一般性的教育從傳統倫理與基督教信仰，培育孩子本身的常識。唯有如此，父母則不至於全心專注孩子的特別潛能，卻忽略孩童所需要從大自然來的常識，與群體的人際互動。有關於這一點，筆者非常有感於音樂教育如果從小就開始專科式的精專訓練，那麼，到底音樂家本身能夠離群索居嗎？難道音樂本科能置身社群之外嗎？這一點，我們從布瑞頓的家庭反映出英格蘭傳統家庭不也是將孩子放在一般傳統教育之內，學習各種事物，這些廣度的體會並不會有害於布瑞頓本身的音樂潛能，這些訓練反而讓布瑞頓建構出巨大的儲存槽，使他在日後的創作產生極大的創造力與豐富的想像力。這也是布瑞頓能夠立足於英國音樂史上，由於他散發極大的個人特質，這應該是在布瑞頓、蒂佩特（Michael Tippett, 1905-1998）、或那個時期其他一些作曲家的作品中發現的額外的、驅動力的、引人注目的特質，這些作曲家的音樂作品在音樂會節目和音樂公眾中保持著自己的地位，這些都歸因於教育與音樂家本身聰明、機智和迷人等相互協調的因素。（Bristow-Smith, 2017c, p. 419）

1928 年，布瑞頓獲得了每年 30 英鎊的音樂獎學金，就讀於諾福克郡霍爾特（Holt）所謂「進步」的格雷森學校（Gresham School），（Bristow-Smith, 2017c, p. 386）這也是屬於一般性的常態學校教育，而並非我們所認為一定要送往專門的音樂學院受教。布瑞頓在驚人的安排下，仍然選擇中學普通教育，也不失為是維繫在傳統教育的認知與學歷證書的制度與想法之內。另外，以基督教教育培養良好的品格之下，引導一位男孩的性格與心理發展。在作

曲家進入赫赫有名的倫敦皇家音樂學院的專業作曲學生之前，格雷森學校這所傳統知名的國際文憑學校的教育影響布瑞頓的生命歷程，並且傳統與現代教育抉擇的轉捩點。

我們先來談一下這所謂「進步的」格雷森學校的概況，那麼，我們便能體認布瑞頓父母如何做出抉擇？對於孩子的教育為何選擇這一所國際知名的中學校，令布瑞頓自身接受一般性的教育呢？

（一）與我們許多中產階級背景的父母一樣，將一般教養與人格高尚發展作為重心，使得孩子在人際關係的發展上學習生活禮儀與應對進退的禮教。

（二）其次，對於一般性的知識，則是作為生活的基礎。

（三）最後將自身專長發展放置於自我成長學習的部分，也就是說，布瑞頓與母親往返倫敦，接受布里奇與塞繆爾私人課程，成為生活的一部分。

英格蘭私立學校往往能夠吸引本地具有高尚人文特質的家庭所重視，甚至國際化的名聲，吸引外來移民者家庭，家庭背景只要具有一定身份、或是財富者，都非常願意將其弟子送入該校，透過寄宿方式，令其弟子在校全時間的學習課程，與群體學生共同生活，這樣的教育方式，才具有「師生共學」的實質效應。格雷森這所學校的音樂師資都具有不凡的涵養，以及對音樂審美的方式具有一定的程度。這所學校的學生多半出於貴族名流、或中上階層人文背景的少年。例如，它已經培養了許多非常傑出的校友，包括雷斯勳爵

（Lord Reith, 1889-1971，BBC 的創始總幹事）、詩人奧登（W. H. Auden, 1907-1973）、麥克尼斯（Louis MacNeice, 1907-1963）與斯賓德（Stephen Spender, 1909-1995）、畫家梅德利（Robert Medley, 1905-1994）和作曲家伯克利（Lennox Berkeley, 1903-1989）都曾是該校的學生，有趣的是，在 1930 年代，這幾位具有影響力的人物都將在布瑞頓的生命旅程中發揮他們的作用，彼此薰陶文藝，浸染前進的思潮，表現在藝術與人文的內涵裡。

　　雖然我們看到這所學校的嚴格管教與其傑出的校友，這一點帶給布瑞頓家庭有許多的衝擊與討論，使得布瑞頓整體家庭在考量經濟與教育的部分顯得躊躇，有些膠著之處。布瑞頓本身希望能夠進入專業音樂學校，全日制的接受音樂的完整教育，但是他的父親（羅伯）則是擔心這個孩子的未來發展，認為他現在太年輕、不成熟的心智，不能獨自在倫敦生活（即使有監護人）；儘管布瑞頓有明顯的天賦，但羅伯還不相信這個孩子能作為一個音樂家可以過上自給自足、甚至較為舒適的日子。根據姐姐貝絲的說法，他的兄姊芭芭拉和鮑比的大力支持下，堅持讓他繼續接受正規教育，以確保他的學校證書以接續日後申請知名的大學。他們的父親原本對於家中的經濟總會帶著非常謹慎的態度，心情往往有時深邃、有時顯露出稍許憂慮的感覺，正如先前所述，這些讓羅伯對於上教會這件事，顯得非常沒有信心。根據貝絲的觀察：

　　　　我父親經常對我們說一些話，比如「賺錢，如果你能誠實地

賺錢」，或者「不要嫁給錢，但要去有錢的地方」。我母親
會很驚恐地說「羅伯，不要對孩子們說這樣的話，你知道你
不是這個意思」。他當然是最誠實的人，但被入不敷出的需
要所困擾。（Britten, 2013, p. 52）

　　所以，我們以為布瑞頓在日後的創作中，鼓勵使用一些電子媒
介與商業手法的結合，這些應該都來自於成長中的家庭，但是，令
我們驚訝的是，布瑞頓家中既沒有留聲機，也沒有無線電話；或許
貝絲引用他父親羅伯的說法，認為這是因為父母擔心可能會影響到
家庭中出自本能、自然與健康的音樂方式，欣賞與審美的環境（鮑
比也是一位優秀的鋼琴家和小提琴家），因而，我們或許可以體會
到這樣的家庭條件反映出父親羅伯對家庭財務狀況某種淺層的焦慮
不安心理。此外，我們做為父母的心理，總會去思考孩子的成長與
學習，羅伯對於生活事物，甚至於自己的所需，都盡量在開銷上節
流，相信這並非是吝嗇的表現，因為他對於四位孩子的教育與生活
福利上，則是確立各自的方向，然後盡力去栽培扶植他們，這也包
括了布瑞頓在學習音樂的私人課程，這些花費不菲的鐘點費上。同
時做為父母的關心，總會擔憂布瑞頓少年的成熟度與身體健康的問
題，他們總是在想：一方面，布瑞頓在諾福克郡霍爾特的格雷森學
校寄宿，學校的一般教育適應的問題，表現上是否能夠與同學、或
學校的氛圍合群，另一方面，一位少年人隻身移動搬遷於兩地舟車
之間，無論是在霍爾特、或在倫敦，身體的狀況是否能夠負荷，以
免進一步影響了學業。我們在 1928 年 1 月觀察布瑞頓少年日記中，

個人生活記錄的時候，我們從字裡行間彷彿感受到布瑞頓身體的勞累與心裡的憂鬱，或許這些搬遷移動已經影響了他的身體狀況與學業的表現。例如，在1928年9月20日的日記中，他一到格雷森學校，在邁克爾斯學期開始時，他就開始在日記中倒數計時，給每一個連續的星期都貼上標籤，直到學期結束：「本週結束……」從1929年5月19日開始的仲夏學期，這已經成為他每天的必修課，直到他1930年8月離開學校，每條記錄都有一個方框，倒數計時到學期結束等等。（Evans, 2010, p. 8）我們從孩子的日記中，想當然爾，這些都是早先羅伯所憂慮的事情。

$$1\text{-}8_4 \quad - \quad 2\text{-}8_3 \quad - \quad 3\text{-}8_2$$

　　無論布瑞頓的精神、或身體狀況如何，他從未停止過作曲的學習與練習，即使在學校的健康中心休養的時候也是如此。布瑞頓在15歲之齡（1928）獲得音樂獎學金的機會在該校進行普通教育，而非專職音樂教育，儘管他在音樂的表現搶眼，在重視品格與倫理的學校之中，音樂的總監老師戈德雷克斯（Walter Greatorex）自有他面對這些男孩的教育之道。但是正如這時期年齡的少年，總會帶有一些叛逆的表現，他與一些男孩總是會對抗這位有想法的音樂老師戈德雷克斯，但在音樂上，布瑞頓還蠻不喜歡查普曼小姐（Chapman，他的中提琴老師）和霍爾特‧泰勒（Hoult Taylor，初級音樂教師），只是表現出某種無奈的容忍心理，但是相較之下，他還蠻願意接受戈德雷克斯對於音樂的看法與見解。像是：關於史

特拉文斯基（Igor Stravinsky, 1882-1971）的作品評論，雖然在當時對於史特拉文斯基的作品在一些保守與古典風格的環境中往往被人帶著諷刺性的輕視態度，布瑞頓在戈德雷克斯的成熟的引導下，他可以窺見到這樣諷刺評論，其背後仍流露著欽佩，對其老師也逐漸開始了一場友誼之旅。戈德雷克斯與布里奇有著類似的眼光，認為在某些時刻有必要讓這位少年人必須碰個軟釘子，好使他在音樂上的光芒與過於自信的氣焰，需要作些個人的調整與謙卑的功課。不然，這樣很容易因個人而破壞了群體的生活與倫理，這並非是「自由不自由」的問題，更不是拿著「自由」的口號來大做文章。因為，學習謙卑的少年布瑞頓，才會讓自己更有機會適應社交生活，所以，這難道對未來發展不是一件美德嗎？戈德雷克斯認為在學校教育上，此時的布瑞頓也必須盡力去面對自己的責任，好使學習階段中完成普通教育課程；也就是他先努力求取好的成績，有了學校的證書，才有機會面對下一階段的音樂挑戰。從一些生活記載來看，戈德雷克斯在這所名校裡，絕對不止一次遇到創造性奇才的學生，對他來說，無論是文藝、科學、醫學等等優秀的學生，在這個學校的教育中，他都遇見過一些特殊的例子。例如：作家戴維森（Michael Davidson），他的姐夫蘇沃德（Christopher Southward）在戈德雷克斯的部門教小提琴，戴維森當時只是諾威奇的一名 26 歲的記者，記得他說：「有一個你想見的男孩，我認為他非常擅長詩文。他的名字是奧登。」（Davidson, 1997, p. 126）然而當時奧登也不過是 16 歲的學生而已。戈德雷克斯雖然他對音樂風格或許比較傾向古典、保守的態度，他的鋼琴鍵盤的彈奏技巧，在音樂風格處理與本能的

直覺上，總是帶有對於當代音樂概念與美學的批判。或許只是音樂的品味有所不同，這一點與音樂眼光深具前瞻性的布里奇來說，彼此有著非常大而不同的差異。對於布瑞頓的觀點而言，雖然出生於1877 年的戈德雷克斯實際上只比布里奇大 2 歲，但他似乎屬於不同的一代和不同的音樂世界。（Powell, 2013, pp. 29-30）

　　在格雷森學校，男孩子們各有各的長項，彼此互相會交流想法與作法，中學校的生活，這些男孩子的氣質與人格教育，皆來自傳統特色的學校，循規蹈矩，偶爾總會帶些叛逆與淘氣，特別是有些奇異想法的男孩。這當中有一位影響布瑞頓非常深遠的男孩，也就是日後著名詩人奧登。他常常有些顛覆現行規則與歷代傳統的想法，所謂才氣這件事，對他而言，往往是存在著危險，迷惘在曚霧之中而不自覺。原本溫和柔順的布瑞頓，音樂才華過人，奧登有時候會請他小心看待自身「恩賜」的這件事，畢竟是來自於上帝的賦予，慎思流於個人崇拜，而陷入自我膨脹的險境：「被崇拜你的人包圍，溫暖你，讚美你所做的一切，好讓你扮演可愛的天才小男孩。」奧登對於同性戀這件事與藝術表現存在著彼此明顯的聯繫，這些在行為上，在當時這種傾向是與社會價值與生活禮教往往相左，並時常被人們加以挑戰，尤其是同性戀的議題與左派政治社會思潮，這兩件事，已經存在於布瑞頓的人格與情感層面，我們透過作品，很容易窺探得到這些思潮的不斷發酵。所以，我們研究布瑞頓的音樂與情感傾向，大部分學者認為是在這個中學階段形成的倫理思想、禮教與被壓抑而潛藏的情感，產生一種矛盾的行為。例如：在某種程

度上，他與奧登的第一次重要合作，作品《我們的狩獵祖先》（*Our Hunting Fathers*, Op.8, 1936）已經逐步掙脫傳統教育和一般音樂教育。另外，從布瑞頓在 1936 年 1 月 2 日的日記中記錄了一天與奧登和萊特（Wright）在電影《夜郵》（*Night Mail*）的配樂上一起工作，奧登在晚餐中談到：「我們可以寫一些關於新的連篇歌曲的許多內容（可能是動物題材）。感到非常好，真是有趣和愉快的夜晚。當布里奇從 11.0 -12.0 不斷地打電話和談話時，正準備早睡。儘管想法非常好的，它是世界奇蹟之一。」（Bridcut, 2007, p. 54）奧登時常在藝術與文學的想法，已經對於這位年輕作曲家而言，有著密不可分的影響力，這一點也是令布里奇感到驚嘆，彼此天才相遇的發展，兩人的合作展露出新生代對於英格蘭藝文界的一條新出路。

　　從一些布瑞頓自傳中回溯，我們記錄了一些有趣的生活經驗，可能看起來並不是那麼正式，但也就是作曲家童年真實的生活，在我們眼前開展出來。例如：居住在伊普斯威奇的叔叔威利（Willie）是一位管風琴師，其讀譜方式與音樂風格帶給幼年的布瑞頓體驗到某種不一樣的音樂經驗。另外，布瑞頓鄰居好友馬利安·沃克（Marian Walker）曾問過布瑞頓，「你的音樂來自哪裡？」因為這位好朋友非常清楚他來自於非常落後保守的背景，他清楚地記得布瑞頓回答，「我有一個狡猾的老叔叔，但他的音樂非常激烈，我認為最初告訴我的是他喜歡讀樂譜，而不是聽任何的演奏。」（Carpenter, 1992, p. 11）

　　我們談到布瑞頓能詞善曲，布瑞頓的閱讀習慣不僅關注童年，

也關注過往；閱讀習慣，品味詩詞歌賦的記憶與體驗，布瑞頓得自於童年自我學習與成長的過程，在閱讀體驗中，文學造就無窮創意的潛能。除了戴維斯（W. H. Davies, 1871-1940）、德拉梅爾（Walter de la Mare, 1873-1956）以及格雷夫斯（Robert Graves, 1895-1985，他喜歡改編其每一部作品），如此非現代主義的思潮，這對詩人和小說家都是如此。

> ⋯⋯他在詩歌中的發展自身品味，無論是通過學術經典詩文、還是通過周圍的文學世界接觸孩童的心靈，其靈感與想像都是隨意折衷的；然而，當他開始將這些編曲為音樂時，他所喜歡的詩歌自然而然總是會令人驚訝，意想不到地發揮出將詩文情境入樂。（Powell, 2013, pp. 55-56）

一、「分離感」成為橫跨階層的橋樑

我們綜觀布瑞頓自幼的學習階段，對於音樂素養的培育早已發覺，即是跳離一些既定的教育結構傳統框架，他本身內在的創造力、道德感、基督教信仰內涵或者自我成長的特質，正好跨越了一般教育與專業教育之間，對於藝術靈感與傳統教育之間的「分離感」也奠定作曲家日後打破音樂教育階層的創作能量。如此，他方能不再被世俗之事、或者所謂主流思潮，令人隨風搖擺而毫無自我主張，這才是真正藝術創作的潛能所在。布瑞頓在格雷森學校之前的南洛奇預備學校接受一般教育，童年居住環境和家庭內部的嚴肅氣氛，

這種分離感對於他的人際關係與「男童的性向」有不可分割的影響，甚至超過當時可接受的規範。此外，這所學校並沒有提供所謂「專業音樂」的學校教育，因此布瑞頓所接觸的一般廣泛音樂，各種學校所教導的教會聖詩、學校的合唱、軍樂隊的行進曲之類，並不會太過於「專注」在所謂的特定類別「古典音樂」的風格與手法，反而這些一般性的音樂教育成為了布瑞頓創造力的先決條件。（Powell, 2013, p. 11）

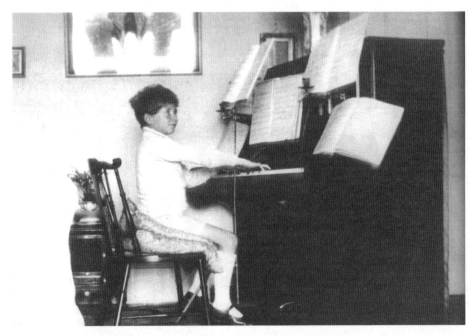

圖三　布瑞頓 8 歲時在樂譜前彈奏的神情，1921 年。
資料來源：布瑞頓 – 皮爾斯基金會提供。

　　我們在布瑞頓身上或許也發現在另外一個內心世界，這是一個充滿壓抑的人格特質，這種特質同樣可能出現在一些孩童身上。他們從小接受傳統教育與基督教信仰，群體環境的氛圍底下，家庭教育與學校教育的文化所帶來對於「性別傾向」的教導與倫理關係所產生某種分離感的壓抑。我們近距離從布瑞頓留下的少年日記中得以窺探他身心靈的想法與生活的表現方式，英格蘭學校一般性的教育方式，學校通常鼓勵學生參與在運動的場合，為的是培養學生對於體育的群體熱情。有關這一點，從一些日記或手稿中，在運動項目上，反映著布瑞頓熱情的程度是非常鮮明的。倘若從日記的描述來觀察，布瑞頓或許藉由運動項目，學習英格蘭高尚的群體文化，特別是團體交流、互動的方式，尤其是這所南洛奇預備學校裡面的學生，不乏具有高度文化品味的家庭背景的男學生，布瑞頓對此特別感到興趣與好奇。然而，「性別傾向」早已萌生在這位具有出奇音樂天分的少年人，他或許將傳統教育的方式與運動的熱情彼此結合，試圖去掩蓋任何對於性傾向的痕跡，而將它潛藏到甚至對自身都是不易看見。例如，在日記中字裡行間的紀錄，在 1932 年 4 月 2 日寫到，他去了學校的體育館，並注意到校長的鑑賞品味，眼神非常注意「這裡有一些非常好的男孩。」（Evans, 2010, p. 103）；1932 年 4 月 5 日的日記寫到：在布瑞頓喜歡與那些學長們在進行板球比賽、或是板球運動中所談論過去學校傳統的故事情節，彼此所使用的語調或是詞彙，「我和南洛奇的男孩一起去板球比賽。非常有趣，有一個光榮的敲擊，得 33 分，並最終將對方淘汰出局！」（Evans, 2010, p.138）；他也樂意主動與鄰居的少年或男童彼此有

熱情的互動，像是老家洛斯托夫特（Lowestoft）鄰居，有一次正好這位鄰居的少年與他的學校朋友，正好兩位的姓名都是大衛，他們前來一起共度了美好的一天，在：「午餐前和茶前沐浴，非常有趣，大致來說。在下午的棒球場，7 點回來，非常有趣。大衛（別名「傑里」）吉爾真是一個好男孩。」（Evans, 2010, p. 113）在大多數情況下，我們從布瑞頓的學校、或家庭生活中，多半與男童、或少年的互動行為過程，這就像輕鬆地流露內心的暢所欲言，這表現出一群「純真」的男孩世界。但隨著日記的開展，對於單一主題，或者只有強調一個單詞，「男孩」這個語詞越來越顯得透明而清楚。（Evans, 2010, p. 59）

布瑞頓家庭傳統教育所帶來創意的「分離感」，除了跨越教育藩籬之外，對於現代性的產物如何應用在傳統音樂之上，就好似一座橋樑橫亙於思想潮流之上，尤其是音樂的展演方式不受限於某種特定的形式。例如：作曲家對現代科技產品的態度，布瑞頓認為留聲機唱片與錄音技術從市場潮流的角度來看有其必要性的，但不可過度依賴媒體的方便性，否則音樂成長過程中的努力，盡付闕如，如果我們想要一步登天，可能反而變成了一種「隨用隨丟」的廉價品。1964 年 7 月 31 日，布瑞頓榮獲第一屆亞斯本人文大獎時，在得獎感言中有一段陳述：「任何人隨時隨地都可以在一個條件下聆聽《b 小調彌撒》，都不需要任何信仰、美德、教育、經驗、年齡的資格。」（Britten, 1964, p.20）文脈中依稀散發出抱怨某種「方便性」帶來惰性的不紮實感覺，對於留聲音或錄音機的不斷反覆播放，

可以輕鬆營造雞尾酒的背景音樂。布瑞頓回憶自己的家庭成長背景時，當他的父親拒絕在房子裡有一台收音電唱機時，因為擔心它會取代他妻子和兒子天分般自發性的表現，反倒是阻礙了「現場音樂」演出氣氛與交流樂趣。（Bridcut, 2012, p. 220）

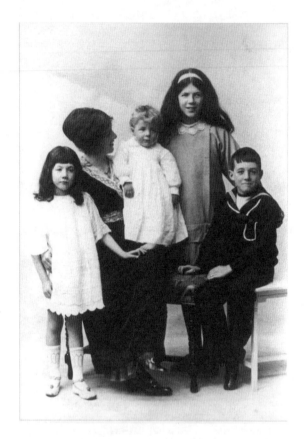

圖四　約 1914-15 年布瑞頓家庭，由左至右：貝絲、班傑明、芭芭拉、
　　　羅伯（鮑比）。
資料來源：布瑞頓－皮爾斯基金會提供。

　　此外，來自傳統家庭文化品味的分離感，潛藏在這少年音樂家的心理與人格情感上，有一種特別元素是非常強烈散發在布瑞頓的作品之中，這就是「異國元素」。在歐美音樂家、或藝術家眼中，這些充滿著東方玄秘的色彩，往往在美學上總代表著某種性格想法，這種當代的西方音樂借用或挪用的方式，對我們亞洲人來說是再熟悉不過的音樂風格了！我們換個角度從文化學的層面來觀察英格蘭擴張帝國主義之後不斷影響社會的生活方式，對於中產階級的傳統英格蘭家庭，仍在存在著對於自身文化優越的眼界。所以，他們之所以接受異國元素，其實我們應該不難看出「白種人負擔」的優越感，總帶有一些文化、政治、經濟、社會宰制的主導權。所謂的英格蘭文學家、藝術家、甚至於作曲家對於這些異國風格，經常帶有著某種眼鏡去看，對他們而言，已經先入為主的認定這些不過就是「第三世界」的玩意兒。無論是吉普林（Rudyard Kipling, 1865-1936）、康拉德（Joseph Conrad, 1857-1924），還是利弗（Noel Leaver, 1889-1951）、甚至於柯特比（Albert Ketèlbey, 1875-1959）等等，西方優越的軍事、經濟條件，藉以文化、教會宣教的交流，對東方各民族強行叩關，輸出資本階級的意識形態與文化商品。到了布瑞頓的生活而言，因為這些左派的藝文界好友，帶著文化交流、平等互惠的眼光，採用關懷與理解，並欣賞其本質內涵的方式；所以，對於異國風格的剖析，以同理心重新賦予故事寓意、歌劇形式以及歌曲的新意象與新象徵。

　　我們談論到有關於英格蘭生活當中，其中充滿異國風格與融合

手法，筆者有感而發，皆因曾在英國留學，同時在倫敦華人教會與
倫敦萬靈教會（All Souls Church）參與禮拜聚會，有關生活、信仰
與文化的部分。在此我們從作曲家布瑞頓應用異國元素的風格與美
學象徵，主要是投射在和平主義的反戰訴求與同性戀的性象徵議題
上。然而這樣的問題，就是回到我們上述所談到西方世界對於異國
風格、或東方主義的「某種偏見」所導致的情況。我們必須擴大談
論英格蘭對於基督教信仰的問題，有可能去體認作曲家會應用聖經
的經文與教會歷史處境，這一點必須先行理解與分析，否則我們難
以綜觀性的討論「和平主義」這件事。我們從兩方面來觀察：

（一）舉世聞名、影響甚鉅的英語聖經的問世以來，目前最接近聖經原文希伯來文與希臘文譯本的首推「英王欽定本」（KJB）。

　　其背後所帶來的時代衝擊是在神學家加爾文（John Calvin,
1509-1564）的弟子蘇格蘭神學家約翰・諾克斯（John Knox, 1514-
1572）將改革宗教神學帶回到不列顛所引發的「第二次宗教改革」
熱潮。神學的教義影響了新教對於英文聖經翻譯的新風潮。我們談
論和平主義，這種意識始終伴隨者宗教改革帶來的兩極端的張力，
亦即「和平」與「激進」，兩方不妥協的教會教制與儀式問題，其
中最基礎的問題就是在聖經翻譯的文字與其背後神學與文化的爭
論。當時的聖經翻譯浪潮主要有兩股力量：

1. 一股是丁道爾（William Tyndale）[4] 譯本強調聖經「現代化」和「自然化」之間的張力。

2. 另一股力量，日內瓦聖經和英王欽定本的「歷史化」和「異國化」處境，為當時英王欽定本提供了嚴肅的特性。

丁道爾的一系列工作的高潮，並持續到《科威對勒聖經》（*Coverdale Bible*）[5]、《日內瓦聖經》、《主教聖經》和蘭斯（Rheims）出版的《新約聖經》編纂。（Norton, 2007, p. 3）在通過日內瓦從安特衛普到倫敦的福音路上，現代的英語聖經可說是整合所有先前最佳的學術成就與教會宣教重要根基所在。

（二）有關同性戀的性象徵

如同我們上述所論述的異國主義風格，在西方歐美人士的心理，潛藏某種根深蒂固的文化霸權心態，總會帶有一些強權、剝削、挪用甚至轉化某種低階層次的概念來加以應用在自身西方藝術、音樂與人文中，總認為東方音樂素材就只是如此排列，在想法上先入為主認知這是所謂的「東方文化」當中最為明顯的表現元素就是「奴隸」、「性幻想」、或者「同性戀」等象徵意圖。民族音樂學者考

4　英國宗教改革先驅者，與馬丁路德為同一世代，推動教會改革與聖經本土語言化的學者。

5　這個版本的聖經由邁爾斯・科威對勒（Myles Coverdale, 1488-1569）編纂，並於1535 年出版的《科威對勒聖經》，這是聖經第一部完整的現代英語譯本，也是首部完整的英文印刷版。1537 年出版後來版本是英國印刷的第一本完整聖經。1537 年的對折版擁有皇家授權執照，因此是第一個官方批准的英文聖經翻譯本。

威爾（Henry Cowell）在 1933 年發表一篇研究文章，探討西方當代作曲家在近年來傾向使用非西方元素，甚至於大膽應用東方音樂素材，呈現出當代音樂藝術的多元風貌，隱含有關於音樂素材的使用，進而建構所謂的「新音樂」。考威爾如此說到：

> 對活力和簡單的追求，這不是模仿原始音樂的嘗試，而是利用世界各國民族音樂共同的材料，構建一種特別與我們自己的世紀相關的新音樂。（Cowell, 1933, pp. 150-151）

然而，英國音樂在 19 世紀以來，隨著帝國主義的擴張，顯然許多作曲家已經不再追求「過時」的德奧中心論所展露的作曲風格。英美作曲家的想法上，從民族音樂開始汲取新的養分，對於布瑞頓和其他作曲家來說，「文化挪用」現象就是「借鑒了世界上所有民族音樂的共有材料」，例如：甘美朗音樂風格，似乎具有個人意義，超越對印尼音樂技巧的表面興趣。布瑞頓在他的舞台作品中對甘美朗效應的挪用，代表著超自然現象、或對無法實現的理想的渴望的強烈暗示，流露對於同性戀的強烈性渴望，這些作品：《碧廬冤孽》（*The Turn of the Screw*, Op.54, 1954）中鬼魂，令人不安的誘惑；通過《寶塔王子》（*The Prince of the Pagodas*, Op.57, 1956）的異國情調；《歐文‧溫葛拉夫》（*Owen Wingrave*, Op.85, 1970）對和平的祈求和《魂斷威尼斯》（*Death in Venice*, Op.88, 1971-73）中青春期的美感，強烈對於舞蹈少年的「美」，充滿著青春與幻想，濃烈鼓動著內心猛然的悸動。（Bellman, 1998, p. 279）學者布雷特（Philip

Brett, 1937-2002）從布瑞頓作品與心理的關連性進行研究，最近探索了這些甘美朗的聲響，發現於布瑞頓內心某種私密的指射，他指出布瑞頓、浦朗克（Francis Poulenc, 1899-1963）和麥克菲（Colin McPhee）都是同性戀者，「甘美朗」的使用是美國音樂中幾乎等同於「同性戀標記」，透過音樂信息所傳達出來。（Sorrell, 2000, p. 3）這些音樂素材的使用在作曲家的潛意識上，深刻的語義與象徵已經超過了異國風格的表面聽覺感受與東方主義的文化霸權心理，很顯然與原本印尼音樂中，群體合奏的甘美朗聲響所帶出的神聖的宗教經驗，幾乎是天差地遠的審美觀。

二、社區群體與孩童享受的圖書館

我們走訪奧德堡的布瑞頓－皮爾斯基金會，我們與圖書館研究員克拉克博士（Dr. Nicholas Clark）暢談許多布瑞頓對於社區與圖書館的想法，「最為重要的應該是他的藝術音樂與人文研究，總是「取之於社會、用之於社會」的想法，來自於傳統家庭的音樂教育以及教會的宣揚福音十分有相關的。正如布瑞頓的父親羅伯並非不去購買當代的媒體設備，而一昧地跟進時代潮流，或讓孩子享受這些便利豐富的留聲音、收音機等；然而，他要孩子們學習如何懂得在「現場」隨時都能與人交流，用自身的音樂恩賜流露出對觀眾或聽眾的分享行為，這些就是一般教會在家庭中所重視的「親子關係」、同時延續到社群中的「群體關係」；一方面對上帝表達感謝，另一方面對於音樂這件事來說，應該更重視的是「共享」。所以布瑞頓對

於他的音樂表演，側重現場交流與互動的氣氛，所以，想當然爾，他對於圖書館的研究與使用價值，當然不是一座冷冰冰的建築物而已，更應該說，所謂音樂圖書館應該走入社群中，這也是某種跳脫了傳統圖書館與音樂社群之間的「分離感」，不再讓音樂的傳遞與社區的居民是毫無關係的。有關於這一點，我們可以從布瑞頓在「亞斯本人文大獎」的獲獎感言，體認到 1960 年代和 70 年代，傳播媒體是否可以傳送一種同等價值的體驗，布瑞頓想要表達的是家庭「現場」演奏的經驗，進而談論到「交流與互動」的人際關係，從這一角度來看，布瑞頓並不贊同過度依賴所有形式的媒體體驗：

> 如果我說揚聲器是音樂的主要敵人，並不是說我不會感激它，作為一種教育或學習的手段，或者作為回憶的誘發者。但它不是真正的音樂體驗的一部分，被認為是簡單的替代品，而且因為虛幻迷惑而危險。音樂需要更多的聽眾，而不是擁有磁帶機或電晶體收音機。它需要一些準備、一些努力、到一個特殊地方的旅程、一張票而存錢、節目上的一些家庭作業、透徹的耳朵和敏銳的本能。它要求聽眾投入心力，正如三角形的另外兩個端點一樣，這就是作曲家、演奏者和聽眾的神聖三角形。（Britten, 1964, p. 20）

如何與社區居民的「互動與交流」反映在圖書館與音樂活動的連結上，並且跨越傳統閱讀型態的功能，這是布瑞頓—皮爾斯基金會推動布瑞頓的理念的一項重要的核心計畫。他們策劃這樣的跨越方案源自於布瑞頓家庭培育的體驗。在基督教的教育實踐中，與鄰舍的

互動並增進友誼，這也是布瑞頓家庭經常性的活動，也可說是實踐基督教的「團契精神」。我們從布瑞頓的一些作品中，對於業餘音樂者與少年、孩童皆可融入到他的音樂世界裡，一方面，透過布瑞頓的音樂增進表演能力與禮拜儀式；另一方面，藉由音樂展演，提升自身對英格蘭文化的認知、基督教信仰的認識。從家庭娛樂的環境來看，布瑞頓一直推展圖書館的多功能使用，並結合音樂活動的空間與表演，布瑞頓延續著英格蘭「鄉村莊園圖書館」的傳統，這是一種 18 至 19 世紀的大型房屋「公共圖書館」，主要是因應與居民互動的功能，在結構上是寬敞的、開放式的空間，拓展功能用途；它們是可以用於安靜閱讀學習，並且將家庭娛樂與音樂表演融合在一個空間內使用。（Girouard, 2019, p. 180）所謂的「鄉間莊園」是指著一個龐大的、已建立的鄉村住宅，從單一功能朝向多功能的建築物。布瑞頓回到家鄉後，在奧德堡買下這座莊園，這棟建築絕不會只是大型的農牧中心，雖然這座今日稱為「紅樓」的建築，也是布瑞頓－皮爾斯基金會與圖書館的所在地，這座庭園先前在 1922 年至 1931 年期間被部分使用為乳製品訓練學校，它在 1957 年布瑞頓和皮爾斯接手居住之前，曾接納了兩名不同的屋主。布瑞頓希望改裝修整為多功能的使用空間，根據布瑞頓－皮爾斯基金會圖書館研究員克拉克博士的研究描述，在 1960 年代，這些建築物作為一個新設置游泳池的背景，由一個穩定的圍籬和一個彎曲的紅磚牆包圍起來。座落在游泳池旁邊的一個破舊的穀倉將改建為新圖書館。不破壞家庭式的農舍歷史前提之下，布瑞頓和皮爾斯開始考慮將這些附屬建築物變成圖書館和音樂演奏的可能性，做為家庭、社區朋友和文藝界同事娛樂的一個場所。（Clark, 2011, p. 163）

§ 第二章

內在自發性教育鑒於
基督教信仰價值

內在自發性教育鑒於基督教信仰價值

　　布瑞頓許多作品充滿了基督教思想，正如作品中表達了聖經中強調「奉獻與犧牲的愛」（Agape）、「和平主義」或者是從自然世界當中體會上帝的「道」（Logos）等等，透過作品闡述，將聖經中的「愛觀」經由音樂素材傳給孩童、業餘愛好者以及藝術專業人士。布瑞頓的好友，作曲家兼學者海丁頓曾在研究的書中，引用布瑞頓過世後隔天報章刊登的訃文，日期在 1976 年 12 月 6 日《泰晤士報》，綜觀布瑞頓作品的基督教信仰，如此的描述著：「與他的個人信仰有關……他的藝術上誠實表達，取決於他的信仰，以及他對權力和暴力的蔑視與反感。」（Headington, 1996, p. 149）這種信仰取決於自幼生長在英格蘭中產家庭之下，傳統教育與自然環境中，見聞習染，對於英國國教（Church of England，在英國以外地區，一般稱做「聖公會」）的倫理與信仰價值，一種內在自發性的反應，我們從他的道德感知與朋友選擇的傾向之上，可說是「得良友而友之，則所見者，忠信敬讓之行也。」

　　布瑞頓內在自發性的教育成長，逐步啟發他的基督教道德感知，並認識上帝的形象的「自然神學」觀點，這些在往後作品的探討中，我們可以理解語詞的思維與音樂內涵。然而，他的道德感並不完全是聖經的「愛觀」，只是自己對於「愛觀」的見解上略有所不同。正如學者漢斯・凱勒（Keller）想到布瑞頓提及「愛觀」的論點時，說到「布瑞頓可能比較是懲罰性的道德主義……他的和平主義似乎逃避了基本人性的問題。」（Blyth, 1981, p. 90）具體說明，基督教的愛必須包含了「饒恕他人」、「自我犧牲」，如此的愛觀，正如耶穌基督十字架的意義，就是超越人性的界線，同時經歷復活再生的熱情與生命。然而，布瑞頓則是聚焦在「道德倫理」的層次之上，作品中談論到道德感與愛常常與現實世界發生矛盾而產生彼此衝突與傷害，那麼，我們在音樂上則會感受到音樂風格、或者劇人物角色帶來壓迫的張力。若是參與者越是強烈的道德意識，所帶來的必然是更嚴重的創傷，最後必然以死亡為依歸。

　　此外，內在自發性的道德感，啟迪布瑞頓在學習上產生許多的想法，這也是形成他日後對上帝形象的「自然神學」的世界觀。在創作發展上，喜愛揮灑自如的布瑞頓不受限於傳統教育、或者專業教育的框架，所以他對古典音樂作曲家的看法並非一般傳統音樂史的既定觀點。內在自發性的教育過程，遠超過從老師那裡學到的任何事物，本身的創作能量會以更積極和持久的方式取得重要的內在發現。（Powell, 2013, p. 64）例如：布瑞頓自少年時就很喜愛閱讀布萊克（William Blake, 1757-1827）的詩作，經常被其中詩文的矛

盾與緊張感所吸引，布萊克自然世界帶有某種的藝術想像與教會的預言，藉此描寫現實世界如何面對「聖潔」、「純真」的內心表現。這種看法在日後刺激了他與導演好友克羅澤（Eric Crozier, 1914-1994）創作了《小小煙囪清掃工》這部歌劇的核心概念。（Seymour, 2007, p. 129）

身為 13 歲少年的布瑞頓，有著和布萊克一樣的想法，對於基督教闡述的「聖潔觀」與現實社會的道德倫理帶著活潑與熱情的想像，對於鄉村自然的景色，充滿和自然表現出毫無隱藏的孩童般的純真與樸質，這些情感在布萊克的詩作中流露著對未來帶有美好的憧憬。所以，這會不斷影響布瑞頓作品中男童與少年角色的天真浪漫感。就像布萊克的詩中意象；好像詩人不斷出現在倫敦的街道上行走時，在他的腦海中浮現出對達立奇（Dulwich）和伊斯靈頓（Islington）周圍的鄉村景況，經歷了長時間的醞釀。無論是都市街道、抑或鄉村小路情景，詩人在漫步中勾劃出自然景色與人性單純的信仰，這就是回到原本神創造大自然景物的一切美好事物，從詩文的字裡行間，帶出了藝術的願景與自然神論的信仰。因此，布萊克宣傳了一種自由主義的世界觀，在這種觀點中，生活中的一切都應該被認為是「聖潔的」、「美好的」、「純真的」。（Seymour, 2007, p. 130）

本文在此稍微略提一下布萊克是 20 世紀以前的雕刻家和神秘的多媒體藝術家，他發展了一種將金屬板雕刻成文字和插圖的技術，然後用石板印刷和上色。他設想了他的時代的人與《聖經》歷史的

平行關係，例如：他認為約伯是日益物質化的工業革命中的一個齒輪，他陷入了律法和理性的脈絡中。在布萊克的視野中，想像力和饒恕是基督教信仰的德行，人和約伯可以通過對救贖的精神和藝術表現，使得自身信仰而變得更加自由。儘管布萊克的古怪作品很少被他的同時代人理解，但他今天被公認為浪漫主義運動的巨人之一，既是藝術家又是詩人，似乎展現了我們現在所認為的不足道也，但被誤解的天才。（Stern, 2011, p. 370）這一點正是觸碰到布瑞頓心靈深處的一環，也就是理解與自由的矛盾、律法與饒恕的愛之間充滿張力，聖經中的約伯，對於藝術家而言，能夠體會到在當代的「後工業主義」，身為基督徒的藝術家、或作曲家，他們也正在釐清這些心理因素。

我們知道布瑞頓對於神聖形象的分離感，投射在上帝是位「遙遠父親」的形象上，這種未必是對於父親的畏懼，而是在情感表達上總有一分難以述說言欲的矛盾情節。在一些作品中一覽無遺，一種情感中帶有敬畏心；彼此距離中仍有幾分的親近念頭，想要遠離卻又依賴的感受。例如：對於父親形象的遙遠感覺莫過於出自《聖經》的「挪亞方舟」文學敘述為內文的基礎。這部作品改編自中世紀神蹟劇《挪亞方舟》的腳本，其中，布瑞頓引入布萊克詩作《致函非人格的父神》（*To Nobodaddy*）的映照，信仰與家庭教育彼此相聯繫，影響布瑞頓與其作品的原型。我們先回到《聖經》中〈創世紀〉第 6 章 7 節中的經文描述：「耶和華說：我要將所造的人和走獸、並昆蟲，以及空中的飛鳥，都從地上除滅，因為我造他們後

悔了。」然而，布萊克透過詩中的呈現出「嫉妒的父親……無形的……雲中，這是一個非理性的復仇和絕對的權威。」（Wiegold, 2015, p. 35）挪亞對上帝誡命的回應是對於毀滅這個世界的順服，而不是對這個決定提出質疑抗議。所以，在後續挪亞的行動中，為方舟及其材料從上帝的指示中獲得確切的製造。對於父親形象的遙遠感受，布瑞頓用基督教信仰來看這一位愛我們人類的天父既是一種慈愛的表達，但是本身也出於聖潔公義的神性，面對後工業時代的詭譎世界，生活倫理與道德的逐步崩解，越來越讓人感到困惑的環境，家庭教育以基督教信仰為核心必然對於孩童的品格定然有正向的成長能量。

對於布瑞頓所創作的作品，其靈感與道德精神皆來自於自身的基督教信仰，家庭的教育通常會與英格蘭國教的教會主日學教導有相關。所以，我們可以理解信仰與藝術之間，有某種深厚的聯繫，而且，藝術發展上，這種聯繫從人的天賦與聖靈恩賜息息相關，從當代藝術領受獨有的現象；更正確地說，人的歷史正也是反映了我們對神「創造」的一種敬拜與獻祭。布瑞頓的作品所表達的藝術皆與教會所傳達的信息相關。同時，他也橫跨在藝術領域與展演空間的橋樑之間，這也是一種跨域、打破階層的多元表演藝術。布瑞頓試圖將觀眾與會眾角色之間的觀念裂解，將古典藝術與教會信仰之間鴻溝建立了一座可以交流的樞紐，在教會的空間場域成為跨界的創作地方。我們本身既是觀眾，欣賞藝術創作，同時也是會眾角色，在教會中如同聆聽牧師講道聖經信息一般，其中意義上的差別是「講

道」禮拜程序部分，轉變成了用音樂來講道，音樂本身來述說全能
神的大能與公義、聖潔的神性。對於布瑞頓的信仰來自於家庭的教
育方式，雖然布瑞頓後來比較接受「自然神論」的觀點，其中略帶
有一些「神智論」的知識份子的看法。雖然傳統國教的教義與實踐
不同派別有些差異的看法，以單純的信仰角度而言，布瑞頓家庭的
小孩們仍舊傳承自他們的母親（Edith）。布瑞頓的研究學者卡彭特
（Humphrey Carpenter）敘述到布瑞頓夫人對於英國聖公會低派的聖
經詮釋，採用基督教科學論點和靈恩運動的屬靈熱忱，在週六經常
熱心地邀請家人，星期日到教會參與禮拜，因此，家人之間常為此
信仰看法不同有一些的爭論。布瑞頓週六晚上的日記記錄了「關於
去聖餐禮拜（明天）的定期辯論。媽媽很難意識到每個人信仰的觀
點根本變化」。（Carpenter, 1992, p. 82）這種低派的聖靈復興運動，
帶動英國國教的禮拜更新與靈命的復興，大約是在 1930 年代影響中
產階級的英格蘭知識份子與家庭，在信仰的價值觀中認定基督教與
科學可以互相佐證，他們也相信聖靈的醫治工作，低派的教義某種
程度可以說是「基礎神學」（fundamental theology），其思想試圖
在科學中佐證基督教神學所談論神在起初的時候創造中的神蹟與聖
靈醫治的恩膏。從信仰教育的層面，我們可以由他的姐姐貝絲（Beth
Britten，也是韋爾福德夫人 "Mrs Welford" 的身份）來得到明證：

> 她在洛斯托夫特有幾個好朋友是基督教科學家，他們勸她成
> 為基督教科學家。我認為，如果不是她對流行音樂如此焦慮
> 與擔憂，並準備抓住任何一根稻草，導回古典音樂的教養，

　　她是不會這樣做的。她仍然是教會的優秀會友，因此與這兩
　　種信仰相伴而行。（Britten, 2013, p. 76）

　　學者海丁頓在布瑞頓 1976 年 12 月 4 日凌晨過世的時候，希望在其著作中撰寫一些文章，以紀念這位當代作曲家對於英國音樂的貢獻、推廣教會音樂，並且促進國際音樂的交流與互相學習。海丁頓特別引用了貝絲在報章雜誌上著筆了一篇訃文，該文於 1976 年 12 月 6 日在《泰晤士報》上刊登。透過貝絲的觀點來闡述布瑞頓的作品受到基督教信仰的影響，教會對於他有著孩童純真不可抹滅的記憶：「與他的個人信仰有關……他的藝術上誠實表達，取決於他的信仰，以及他對權力和暴力的蔑視與反感。」（Headington, 1996, p. 149）有些學者或作曲家認為這是布瑞頓經歷世界大戰所看到人性醜陋的現實世界，對於自律性嚴謹的英格蘭家庭背景，其養成教育而言，藉由行為與作品的呈現，他訴諸於道德意識與倫理規約。我們在許多的作品中會看見這部分的面向，認為布瑞頓有著強烈的「道德感」；然而，這部分的說法忽略了（某種程度來說），甚至低估了基督教屬靈層次對於歐洲文化長久以來所努力建立的倫理次序與品格教養。所以，我們從基督教文化底下來觀察，布瑞頓的個性教養雖然說是來自傳統家庭背景與公立學校的一般教育，但孩童本身成長過程的紀律與道德感根植於基督教的主日學之上。我們在作曲家的創作行為上，無論戲劇或歌詞含意，總是流露著犧牲的愛與饒恕的內涵，這應該是建立在信仰的基礎上，耶穌基督十字架犧牲的愛，所影響孩童良善的品格內涵。如果我們只是在談論純粹的道德

感、或是倫理規約，就只是將靈性降格為人性層次，音樂的影響力就不至於有深邃潛在的力量，潛移默化改變人的個性。例如：布瑞頓對於婚姻的忠誠，這種「聖潔」的教導，必然不是贊同社會價值的多元性別，而試圖將之合理化。神對以色列民忠誠的「聖約」，一神信仰便是忠誠的表現，如同婚姻誓約的「聖潔」一般。所以，布瑞頓對黑伍德伯爵和伯爵夫人婚姻裂痕的態度，令他感到不快，自此之後，他開始切斷與伯爵的接觸，以便表明他對伯爵夫人的同情與支持，這是一次斷絕關係，給雙方帶來了極大的痛苦，學者漢斯・凱勒（Hans Keller）認為布瑞頓的這一面向，談論到「布瑞頓可能幾乎是懲罰性的道德主義……他的和平主義似乎不是談論基本的人性問題。」（Blyth, 1981, p. 90）

我們如果從基督教歷史探討英國的宗教改革，對於家庭教育與社會階層的思維當然有其關連性，而且文化脈絡上是環環相扣的。本書並不是在專責討論英格蘭國教與社會與藝術人文之間的張力，只是本書需要提醒讀者，我們不能只有單獨考察教育學的理論與方法就能夠理解英格蘭當代藝術與音樂的人文成因，我們必然考慮背後與整體歐洲的基督教思潮總是會影響創作者所要表達的意象與內涵。在 1970 年代中期，現代藝術與英格蘭國教信仰之間仍然存在著清晰而活潑的社會聯繫，這絕對不會只有布瑞頓對於藝文作品的看法而已，事實上，整體英格蘭藝術活動絕大部分都有著「上帝選民」、或者自詡為「新以色列民族」的宗教負擔，在形式上，他們是透過文學、藝術、戲劇、舞蹈與音樂等傳達上帝的存在與愛的行

動。例如：布瑞頓在許多作品中，幾乎使用到英格蘭國教（或稱「聖公會」）中教會聖詩的旋律曲調，同時應用在教會的表演空間與會眾參與的相關表演形式，《挪亞方舟》採用三首著名的聖公會的讚美詩，布瑞頓希望這些讚美詩能成為作品設計的象徵。會眾的參與也是透過這些讚美詩將藝術作品與教會象徵連結起來，在表演方式與整體的聲響上，現場的表演使得觀眾成為表演的一部分，禮拜與表演兩者彼此建立一份親密的關係，其實，這也是多年來主流教會所期待的「傳福音」的方式。（Stern, 2011, p. 33）他們唱出熟悉的英國聖公會讚美詩—〈懇求主垂念我〉（*Lord Jesus, think on me*）、〈永恆天父，大能救贖〉（*Eternal father strong to save*）和〈創造奇功〉（*The spacious firmament on high*），提供了對戲劇情節的讚美，同時也透過舞台表演傳達上帝作為與人性罪惡之間的議題，對於孩童的主日學教養的內涵，強調愛與饒恕的本意。（Wiegold, 2015, p. 29）

　　在聖經中，耶穌經常教導我們：「不要禁止孩童到我面前」，孩童的純真，往往是屬靈教導中最具力量的象徵，孩童的形象與聲音特質，不單是聖經經文強調的善良，也是純真的愛，這些都是在神性中最基礎的性格；另一方面，布瑞頓也是喜愛使用孩童的表現方式，做為創作的形式，絕美的同聲合唱如同「天使引路」一樣，讓人們覺得自己倘若處在最黑暗的世界中，我們仍然看見神透過天使將我們從絕望中引導出來，進入永生的盼望裡。使用聖詩的方式，是布瑞頓作品結構的一部分，表達我們內心一種渴望、哀傷的心，等待神的拯救。除了《挪亞方舟》之外，他稍早的作品《聖尼古拉

斯》，以及在他生命終了的時刻，再次考慮了創作關於聖誕故事的歌劇（未完成）。音樂的表現是高度情感的時刻，因為觀眾會發現自己需要加入從「孩童時」所學到的曲調。然而，孩童表演者通過觀眾的歌唱來處理，從音樂上看，我們認為只有少數人的眼睛沒有被聖靈的亮光開啟，因為他們只從肉體的行為上聽到孩童的表現過程。大部分的觀眾受到天籟般的童聲與聖詩影響，勾起了過去曾經失落而感嘆的教會曲調，令他們回憶懷念，而臉上不自覺地掉下淚來。作曲家與小提琴家薩克斯頓（Robert Saxton）所觀察到的那樣：「每個人都最後流下了眼淚，而且還沒有一個布瑞頓的音符是不被唱過！」這是布瑞頓罕見而奇特的天賦，通過他自己每天的童年回憶，直接傳遞給我們每個人的內心孩童的巧思。（Bridcut, 2011, p. 239）

我們從布瑞頓少年時期所接觸的一群熱愛藝文的同學，幾乎都有某種共同的傾向，就是在藝術上對於孩童純真的形象，帶有深刻的執著；對於人性的善良，但卻身處在一種弱勢無助的環境，他們總是喜歡藉由詩歌朗誦、音樂表現來高談闊論，藝術家的主張能夠寄予適當的同情與支持。對於社會底層所遭受不公義對待、或被資本主義所剝削的辛苦勞動階級，這些藝術人屢次用自己的聲音表達上帝既威嚴又慈愛的父親形象；最重要是在教育上，他們屬於中產階級的家庭養成教育，在社會關懷的立場來看，比較偏於贊成左派同情工農的立場。所以，他們創造的藝術作品總會呈現出對於社會大眾的情感認知，也必須以群眾審美的立場為根本出發點。在宗教

信仰與英國國教的教育之下，他們並非完全接受國教高派的教義與
儀式。有趣的是，我們從基督教社會史的角度來看，此時期的英國
正在醞釀另一波屬靈的「奮興運動」（當然，我們從教會宣教歷史
翻開資料，英國教會正面臨著屬靈復興的自我改革運動），興起大
規模一般平信徒的福音熱誠，教會內部在福音態度上出現了右派的
國教主義與左派的福音運動。與此同時，德國社會也出現了階層化
的現象，呼應了社會上正在崛起的馬克斯主義，兩者之間頗有不謀
而合的熱潮席捲而來。我們稍微聊一下，若從基督教社會史來剖析
馬克斯主義對教會歷史的衝擊，或許我們能夠理解布瑞頓、皮爾斯、
奧登、克羅澤、葛拉漢（Colin Graham）等，他們經常一起討論教
會現況、時事、社會結構與藝術潮流的左派立論。

　　我們大致上來說，馬克思採用「意識形態」一詞作為武器，這
是他使用作為反對教會歷史走向政教合一，權力中心逐漸體制化的
教牧思想：

　　第一、用「階級意識」解釋基督教的起源，進而解釋耶穌基督
　　　　　一直到使徒時代與教父時代，教會存在正好反映了某種
　　　　　社會貧苦大眾底層的情形。

　　第二、採用「唯物主義」論點反對教會教義談論上帝的本體論
　　　　　與形上學，他將社會事物的發展作為教會事工，彼此互
　　　　　為歷史循環的關係，相信存在我們眼前的事物推動力，
　　　　　取代心裡面所想的聖靈運動力。

第三、馬克思相信歷史的「因果律」，基督教的發展是與社會、
經濟層面是不可分割的，從宗教改革以來的歐洲社會，
基督教新教也不斷地分裂成兩種派別，中世紀教會與個
人主義的崩解，帶來改革後新教範圍的領域，其政治、
社會所引發的資本主義與勞動階級開始形成對立。歐洲
近代教會仍然不可避免面對資本主義、新民族主義以及
帝國主義的擴張，大派與小派之間、高派與低派的福音
態度，這些已經不是單純從教會的教義去解決。

因此，馬克思等左派的思維反對教會與統治階級互相結合（右派）
的觀念，正如我們瞭解到歐洲一些巨大的教派：東正教、信義會（或
稱路德宗）、英國國教（聖公會）等幾乎都站在統治階級的想法，
教會的儀式禮拜可以看得出來非常的有階級意識。羅馬天主教在宣
教福音事工上相對比較好一些，漸漸朝向社會階層的中間靠攏。從
宣教機構海外設立與禮拜「本色化」的教諭，我們也可以窺探天主
教的海外福音事工、關懷弱勢團體、貧窮國家、或者第三世界生活
的人民需要，顯明耶穌基督無私犧牲的愛，這些神職人員用自己的
生命去呼籲政治當權者應當向歷史覺醒。（Tillich, 1972, p. 482）

　　如果我們領略左派思潮對於藝術走向是採取社群集體的情感認
同，以及大眾流行文化的審美認知。那麼，對於布瑞頓的左傾思維
與藝術訴求，我們便會認同他將耶穌的愛帶入了人性原本應該有的
良善、單純形象，他藉由藝術形式要求恢復基督教使徒時代的教會
生活，重塑何謂「聖餐」精神，這些是存在於社會各階層的共同信

仰。此外，布瑞頓對於人道精神的想法，受到社會底層的工人運動影響。戰後，英國的勞動階級往往在這些電影、文藝訊息的活動中被激化起來，特別是批判右派上層知識份子，當我們與統治階級連合在一起的時候，對於神的公義已經變成了「宗教口頭禪」而已，自以為是地將所有社會問題全部認為這些都是神的意念與計畫，也就是，將社會階級對立與這些凡夫俗子的生活所需並不是他們所顧念的，他們將社會弱勢族群總是推卸給神，這是神的事情。不只是在英國，歐洲各國同樣對於教會的政治與社會立場，社會的中產階級顯然與勞工階級開始產生裂縫。另外，布瑞頓自幼受到母親（Edith）的影響，他的母親可以說是熱心福音與關懷鄰居好友的基督徒，她的信仰是受到國教的低教派的影響，對於教會的一切屬靈事物比較敏銳，這樣的敏銳感知雖然說經常協助家中的經濟收入，或者孩童的信仰與教養，但是，這並非是英格蘭中產階級每個家庭的情況。在英國的基督教就好比是我們一出生就會接受的宗教形式，或者說，在整體歐洲上，基督教教義與教會教制是生活的準則與認同的「身份證」一般，信仰幾乎就是與生俱來，每個英格蘭的家庭傳統教育下，對於屬靈的恩膏與恩賜的層面，許多知識份子或藝術人不是抗拒它、就是懷疑它。往往在家庭中有一些熱心的基督徒，或許會成為同情左派立場的聖經基礎（原本在耶穌的教導下是沒有社會階級意識，沒有左派、右派的政治立場。否則為何談論共享、共有的教會產業問題呢？）聖公會低派教會主張教會弟兄姊妹之間的屬靈經驗，教會的管理權力落在「會眾制度」上，但是所謂「高教派」，相形之下在制度面上就是「主教制」，此時英格蘭國教與

羅馬天主教、東正教的教會制度是一致的，主教似乎在「政教合一」上屬於是高層的官員，擁有整個教區的權柄，並對其負上宗教責任。對於一些社會底層的問題，教會的福音主義會比較容易關注，注重在耶穌傳福音的使命感上面，這些福音行動，如：社會關懷與福音教育，都會出現在布瑞頓的創作行動上，透過作品的表現，闡述貧苦大重視神所顧念的，平等是在愛與饒恕上彼此建立，將神的恩典帶向貧苦大眾；而不是高派教會所認為的「普遍自然律」，貧窮或是苦難是宿命、或預定的結果。（Dowley, 1997, p. 526）

　　布瑞頓的政治社會傾向，一方面是反映了承接母親熱心的福音主義的信仰觀，對於教會所承擔的社會責任與教育使命有深刻的認同，並且對於自身的信仰實踐來說，基督教完善的教育計畫，在他的交友圈與伙伴關係中，可以瞥見到他對人性的關懷，躬體力行人性的良善一面。即便是凸顯社會勞動階層，這些角色同樣在他的歌劇中作品，人物性格與音樂調性具有明顯的表現。另一方面，左派傾向的政治氛圍在當時影響了藝文界的創作，戰後，在 1950 年代和 60 年代「不列顛復興運動」，一股新興製作中世紀儀式劇或神秘劇的浪潮中，許多學者與作曲家試圖恢復過去英國曾經引以為榮的信仰傳統。教會儀式的舞台化、或者對於教會講道的方式，左派的立場積極想要從大眾文化去建立教會的信仰認知，而不是從中上階層來看輝煌的儀式與音樂的異國情調的問題。布瑞頓的音樂製作《挪亞方舟》（1957）不單匯集了左派詩人與學者的力量，如：布朗（E. Martin Browne, 1900-1980）、艾略特（T. S. Eliot, 1888-1965）和奧

登。布瑞頓更加影響了其他國家的音樂作曲家或製作人同樣參與在
中世紀英格蘭文本所製作的聖經故事，如：諾亞・格林堡（Noah
Greenberg）於 1958 年製作的《但以理》（*The Play of Daniel*）和史
特拉汶斯基於 1962 年的舞蹈作品《洪水》（*The Flood*）。（Wiebe,
2015a, p. 156）這群藝文界的人士，感受到大不列顛再興「屬靈復興」
之後，必須認真面對一股「宗教改革」浪潮。此時，不再是受制於
貴族階層的支配，而是讓教會神職人員直接面對廣大的群眾，如此
福音才能夠在這樣的契機上得到正視與宣揚。然而在歐洲浪漫主義
之後，教會與工人運動之間早已產生巨大裂縫，並持續擴展中。如
果教會如同聖經中的法利賽人一樣，始終站在統治階級的權力立場，
以反對勞動群眾的意識形態的話，無怪乎基督教會在歐洲不斷發生
分裂的自我傷害。在過程中基督教的信徒，反倒成為與耶穌一起被
釘十字架的一群追隨者，在此之間，他們隨同耶穌的受逼迫，甚至
他們在被壓迫的過程中開始產生信仰的自我懷疑、以致於有些過去
的追隨者，轉變成為公開反對基督教、或自稱「無神論」的態度，
這是因為支持勞動階級運動的一些人士、他們往往有著科學背景的
知識份子，在表現行為上，他們做為耶穌的追隨者，但是在他們的
心理上，卻深根蒂固的相信「無神論」的自主「信仰」形式，隨後
共產黨在英國各地區也有發展的態勢。但是另一邊，自詡正統信仰
的主流教會，如天主教、路德派教會、長老會、甚至聖公會（國教）
對於政治自治權利與制度分配的傾向與熱衷，國教的高派教會著重
儀式，卻對社會底層的漠不關心，對社會福利與善行的施予毫無敏
感方向，總是將社會貧苦問題丟給了上帝，指稱這是上帝的旨意與

揀選，在英國普遍基督教信仰的關係，左派的想法僅止於社會主義的論點，所幸英國的民族是溫和實踐與理性態度，馬克思主義的暴力革命並不能在英國出現的。（Tillich, 1972, p. 483）

綜觀 20 世紀，對於藝術與教會信仰的共同表現方式，英國此時主要的音樂活動因為「不列顛文藝復興」帶動了節慶浪潮，同時高喊著文藝復興精神，主要的不單是教會音樂的恢復，並將宗教改革的福音精神，再次體現於聖經主題與中世紀儀式劇中持續發展，用現代人的眼光加以探索聖經歷史背景的嶄新詮釋與藝術表現的觀點，使得過往的聖經主題或人物在形式與風格上採用跨越歷史空間，打破觀眾階層的自由概念。這股不列顛的文藝復興浪潮，興起了信仰重新回歸以色列的訴求，不單在英國內部燃起信仰的價值重建，同時影響歐洲其他國家的作曲家也回應基督教屬靈復興，波濤洶湧潮流般紛紛湧向戰後倖存的基督徒群眾，從戰爭的絕望與不幸中，努力讓自己點燃對上帝信心的亮光，對於屬靈生命的潮流在社會中不斷湧現而不可遏阻。我們舉的幾位作曲家的實際例子，藉此說明當時的藝術表現熱潮：首先，身為猶太人的奧地利作曲家荀白克（Arnold Schönberg, 1874-1951）的作品《摩西與亞倫》（*Moses und Aron*）創作於 1930-32 年，使用聖經中的《出埃及記》，做為自身的信仰告白，多年來猶太人渴望著民族「離散」之後，重聚在新耶路撒冷，一種內心渴望對神應許的信心與民族的重建。以色列在上帝的幫助下，神蹟似的復國，法國作曲家米堯（Darius Milhaud, 1892-1974）為了紀念耶路撒冷建城 3000 週年（1954 年）創作了一

部歌劇《大衛》。義大利作曲家皮澤蒂（Ildebrando Pizzetti, 1880-1968）根據聖經《士師記》中第 4、5 章經文敘述著名的女士師底波拉打敗了西西拉和迦南人，後來與巴拉一起吟唱了一首勝利歌；同時敘述到勇敢女人雅憶的故事，以歷史事件為基礎，所創作的作品《底波拉與雅憶》（*Debora e Jael*, 1922），這裡也開始凸顯猶太主義底下女性主導權。筆者在此提及聖經歷史，經文呈現戰爭的事件中概述，希望藉此與讀者交流，這樣我們能夠理解歐洲在二戰以後普遍在「無神論」瀰漫的思想中，仍有一道教會的曙光，持續照亮人性的信仰，尤其渴望尋求神的榮耀，拯救苦難的老百姓，所以，藝術上的表現類似於教會「屬靈復興」的信仰運動。

　　猶太歷史中的「士師時期」，底波拉是一位女先知，她有神賜與的權柄與能力，能夠審判全境以色列百姓。但是以色列面對迦南地其他種族的外交與軍事之時，過去通常應該是交由男性的領袖來主導，但是，神在歷史的決定時刻時，此次卻顛覆了男性主義的社會主導性經文描述以色列的巴拉與敵方將領西西拉，在此次戰爭的事件中失去了本應屬於他們男性的榮耀與機會，將權力自願賦予女性，寧願自己躲在這些女性的遮蔽底下；然而，這段敘述預示著政治派系主義和部落間的不團結。當代作曲家在歐洲歷經兩次痛苦記憶的大戰之後，整體的社會氛圍使得將教會的講道信息帶回了以色列歷史之中，再次重申他們的信仰流露著堅定的信心，人的苦難與神的救贖二個主題。於是乎，這些作曲家們透過作品呈現他們的信心，讓觀眾重新省思，人類所帶來的問題，最終是否還是需要

神的救贖來釋放苦難中的百姓呢？戰後的作曲家仍接續聖經的主
題，創作出新語彙的表演形式，義大利作曲家達拉皮科拉（Luigi
Dallapiccola, 1904-1975）於 1950 年根據聖經《約伯記》，以神秘劇
為藍本，創作同名的教會神聖戲劇《約伯》。義大利作曲家梅諾蒂
（Gian Carlo Menotti, 1911-2007）的《阿瑪爾和夜間訪客》（*Amahl
and the Night Visitors*, 1951）與布瑞頓三部曲《教會比喻》（*Church
Parables*，系列作品著重於創世記、但以理和路加福音的文學敘述，
1955-66 年），這些作品在教會屬靈層面上，在當代藝術中使用中
世紀神秘劇、或儀式劇形式，其目的是重新復興聖經內涵與時代使
命，頗有類似的創作靈感，可以說是從藝術概念上表現出作品中基
督教的「宣教」精神。（Letellier, 2017, p. 22）

　　布瑞頓根據中世紀所神秘劇形式創作的《教會比喻》三部曲，
其實這些神秘劇、或儀式劇文稿最早在 11 世紀就已經保存在西奈
山和阿索斯山的修道院圖書館中，在各地教會或修道院中，當時應
該是經常上演這些聖經題材的戲劇節目，藉由屬靈意義的教導，對
於教會的會眾給予道德寓意的品格教育，形成世代基督徒主日學的
實質教材。例如《教會比喻》的第二部《烈焰燃燒的火爐》（*The
Burning Fiery Furnace*r, Op.77, 1966 年）以聖經《但以理書》的文學
敘述為腳本。若按儀式劇的傳統而言，我們在圖書館找到 11 世紀由
柯羅納斯（Kassenos Koronas）署名的《但以理書》草稿，這是早期
出現的教會儀式劇，將聖經的文學作品戲劇化，成為後來整個中世
紀的教會戲劇演出。這部戲劇經常上演，作為猶太教徒和基督徒信

仰模範，文本內容對於上帝的信心考驗，無論身處環境如何艱難，但是對我們的試煉，如同但以理一樣，讓這些考驗正好印證神蹟的發生，向著世人見證堅忍的美德與信心的等待，就是一場奇妙的神蹟之旅。除了布瑞頓的作品之外，同時代希臘作曲家、拜占庭音樂學者邁克爾‧阿達米斯 （Michael Adamis）在 1971 年展示了對古代戲劇的重建。與布瑞頓的想法一樣，將教會的神聖空間重置於現代的場景之下，在視覺上恢復中世紀的舞台情境，進行一場時空交疊的「神聖」與「世俗」並進的場域。所以，布瑞頓除了表演空間的延伸之外，對於腳本敘述的故事，由一群僧侶吟唱《葛利果素歌》擔任儀式的開始和結束角色，而戲劇故事則伴隨著古老的朗誦曲調，樂器使用在於營造是中世紀樂器的概念，這些場景與聲響在布瑞頓的重現過程中，盡量完整體現中世紀儀式劇和神秘劇的表演方式。（Gradenwitz, 1996, p. 260）

倘若我們觀察布瑞頓的舞台作品，尤其是《教會比喻》三部曲，無論是教會禮拜的進行、講道內容、或是融合東西方宗教形式，這些跨越文化的作法以及打破西方教會的傳統儀式，在神聖空間中盡可能令觀眾沉浸在聖經歷史、中古世紀以及當前時光的多重時間疊置，讓敘述的事件重現眼前。如此安排音樂形式的順序與內容，那麼，布瑞頓在處理聖經敘述的事件背後，我們會覺得這樣的神學觀點應該是屬於低派教會福音主義的作法。我們若回溯他背後的家庭教育，隨著成長脈絡來思考，如同上述所談論布瑞頓母親信仰熱誠，教會品格教育與社會關懷，應用在於生活的實際層面，在某種程度

上影響布瑞頓對於教會的看法，以及在社群中所扮演的角色，同樣也認同主日學的聖經課程與信仰。這些對於孩童的藝術天分與信仰人格都有正向啟發，這些在他後來的創作與生活的抉擇充分表現自身信仰的態度。無論對於社會規範或是政治觀點上，他比較站在信仰的角度看待各種社會議題，例如：反戰的和平主義、或是男童的性向喜好、甚至同性戀的爭議，這也會讓他陷入了教會傳統，與個人的性向與喜好的衝突當中，這會帶來他對於聖經原本的真理反射出批判的態度。所以，有關於自身信仰的教育雖然來自於英國國教，同樣受到母親對於福音的熱誠信仰所影響，但是，從神學上來看分析，他對於神性的認知，我們實在難以斷定他是否屬於認同基督信仰的真實基督徒？還是名義上相信有神性存在的基督徒？

　　有關於神學論點而言，有一點我們可以確認的是，布瑞頓相信有神的存在，神性的超越性與不可知論的結合。這是當時普遍知識份子、藝術家與作曲家們對於存在主義帶來的思潮，這種觀點直接挑戰基督教神學、甚至於想要用「自身存在」的心理邏輯去證明超越現實的神性，甚至推倒教會的信仰教導。布瑞頓與霍威爾斯（Herbert Howells）在作品中，依稀透露著相信神性存在，但令我們感到深遠而不可知否的渺茫存在感；同時代的作曲家蒂佩特作品中呈現激進挑戰教會的想法，傾向於無神論者的觀點，這種觀點原本受到榮格心理學的薰染。除此之外，正統天主教或國教高教派敬虔主義的神學思想，例如作曲家伯克利（Lennox Berkeley）呈現教會儀式的頌讚音樂方式，即便是他的兒子邁克爾（Michael）以布瑞

頓為教父，仍然學習其布氏著名教會作品《D 大調小彌撒曲》（*Missa Brevis in D*, Op.63, 1959) 的首演中擔任歌唱部分。（Gant, 2017, p. 365）

　　布瑞頓同時代的作曲家朋友、或是下一輩的孩童，都可以感受他是經常去教會禮拜，因為在作品中不時展現聖經中對於上帝「神性」的自然、純全、良善的一面。從一些布瑞頓歌劇與孩童歌劇的形象顯示出對於上帝的「認識論」，仍舊流露著從大自然萬物中認識神性本體的存有，這是「自然神學」的觀點，他帶著一種改革的自然神論，並非傳統的立論。簡言之，改革的自然神論中對上帝本體的看法，在於「特殊」的認識，而非傳統的一般性認識。

　　第一、　上帝與自然世界是互相進展，互相交往而帶有情感的，並需透過了教會會眾的靈性去認識上帝。上帝是動態的，不斷「呼召」我們，也向我們說話啟示，「引導」我們走向聖潔的層次，祂的「聲音」就是呼召者最具體的拉力。傳統的一般性認識論，我們只會感受到這位上帝好像靜態不動，有時候對自己的創造與作為顯得無力。

　　第二、　對於人的理性是看待上帝的聲音與行為，過去的理性主義與聖經神學中強調上帝的「啟示」，是悖離的邏輯，但是理性側重於思考我們存在的自然世界所發生的成因與結果，在理性引導之下，相信祂的存有。上

帝讓我們選擇，卻不會脅迫我們必須絕對服從，與我們雖然有一段遙遠的距離，世界的秩序在一種合於情理與常理之下自然循環。

第三、自然神學認為世界由大自然的創造所構成，我們用理性去認識祂的創造，上帝主動呼召我們去認識，而不是只用聲音（話語）向我們啟示。所以對於上帝創造的動機與目的，我們能夠選擇接受上帝的自由意志，或者拒絕上帝的選召。（Cobb & Religion, 2008, p. 104）

例如：布瑞頓透過《挪亞方舟》對於上帝的形象，充分運用了上帝是動態的神格，掌握著不斷變動的世界，我們無法預期結果的變數，因為整體世界從創造、毀滅到再創造的恢復過程，並非是恆常定理，被造物難以理解永恆創造的奧秘。

在英國的教會裡，對於藝術人、或音樂人的信仰生活而言，一般都是比較屬於理性的基督徒，也就是一般我們會稱做「名義上」的基督徒，對於星期日教會的聚會，出於生活的習慣與從小養成的家庭觀念。這些信仰的行為經歷長久以來的習慣，而不是出於對於生命的追求，認識上帝的創造與恩典。正如布瑞頓母親的信仰，教會禮拜的想法就是實踐聖經中的「傳福音」、「愛鄰舍」的精神，在這一點有關基督教信仰價值上，確實布瑞頓本身受母親的影響，在本能上出於「愛」與「關懷」的行為，但是他未必真正去領悟到

生命的真諦是出於上帝的愛。在英國一般去教會禮拜的英國基督徒在 20 世紀以來也是逐年下降，這種名義上的基督徒所佔的比例越來越多攀高，其中不乏音樂家、或藝術家，他們當中不去教會者，人庶浩繁。因此，從上述的「何謂熱心基督徒」的實踐標準，就連布瑞頓的終身密友皮爾斯（Peter Pears）也很難去確立他的教會觀與聖經真理的認知，正如我們理解他雖然受母親的影響，早年孩童時代有參與教會聚會與服事的習慣，皮爾斯曾說道：「不確定他是否真的會稱自己為基督徒？」（Carpenter, 1992, p. 113）我們觀察這些音樂人對於基督教信仰的價值，應該是在於「基督教的道德形式」，而不是「基督教屬靈意涵」，真正的靈性應該追求形而上的生命層次，將人性是作為上帝創造的真善美聖。但是，布瑞頓並沒有排除教會是屬於「神聖空間」領域，只是轉化了神聖應用方式，從審美觀點探討教會音樂如何吸引觀眾的問題。例如：1936 年在加泰隆修道院（Catalan monastery）中聽到維多利亞音樂。在同一趟旅行中，他指出了巴塞羅那大教堂的「昏暗與薰香之美」。在 1937 年菲爾班克（Ronald Firbank, 1886-1926）的小說中發現了羅馬天主教徒彌撒崇拜的「保守的感官氣氛，讓我很多地感動，但是我認為並不需要回到天主教裡面。」（Carpenter, 1992, pp. 79-80）所以，布瑞頓很顯然並不是要我們回到教會來談論聖經中的「道理」，而是將作品作為「橋樑」，將教會與藝術連結起來，將觀眾帶回到教會來聆賞音樂藝術。英國最為著名的藝術贊助者之一赫西（Walter Hussey），他本身也是知名英國國教的牧師，按照布瑞頓在北安普敦的牧師館喝茶之時與赫西牧師交談分享，赫西牧師認為：「他可

能不是一個固定的教會信徒，但他相信這個宗教。他不僅必須意識到藝術應歸功於教會，而且最好的事情已經為教會事工奉獻了很多，他們的分離對雙方來說都是巨大的損失。」[6]（Webster, 2017, p. 61）

因此，布瑞頓對於基督教的信仰很明顯是界定在「宗教藝術」領域內，他所談論生活中的純真與關懷，並非在信仰的屬靈意涵作為焦點，而是特別重視這些基督教品格視為形式上「道德主義」的態度。他對於反戰的行動就是一個最明顯的觀察實例，布瑞頓於1942 年 6 月因良心拒服兵役而被定罪。在上訴中，他宣稱主張，地方法庭「未能欣賞我良心的宗教背景，試圖將我狹隘地束縛於對基督神學的信仰底下，我不尋求從上帝的教導中選擇，但我認為上帝的教導和榜樣，在整體情況底下，作為我必須判斷的標準。」（Mitchell, 1998, p. 1058）布瑞頓將作品視為宗教的藝術，將教會與音樂廳融合為「多元展演」的方式，這也是他基於基督教的教育為基礎，將信仰重新帶入教會的場域內，注入藝術的靈魂，透過愛音樂或愛藝文活動的基督徒，或許他們已經很久沒有前往教會禮拜，這也是一種奇妙的方式，布瑞頓將這些人重新用音樂新風格的方式，將他們「喚回」到教會來，這不失為另一種傳福音的方式，這不也是屬於「另類」的打破界線的音樂教育？或者說打破藝術教育的階

6　在此引用赫西牧師的論文是由奇切斯特院長（Chichester）所提供的，並感謝西薩塞克斯郡記錄辦公室和郡檔案員（West Sussex Record Office and the County Archivist）的說明，對於大教堂的教區和奇切斯特主教的談話記錄。赫西牧師因對這次談話的逐字文稿很快被記錄在手稿中，MS Hussey 336。。

層，為大眾再次尋找一種帶著某種「屬靈氣氛」的藝術品味嗎？

　　此外，他與同代的音樂家雖然有許多共通點，都有著基督教信仰的外衣，但是對於生活態度與人性的觀點，布瑞頓卻是採用倫理道德的普遍價值作為內在裝飾。比如說，無論是作品形式、或是創作風格，布瑞頓幾乎與同時期的作曲家蒂佩特經常被樂評、或學者作為比較研究的對象。他們之間有著某種友誼、也有著相同的特質；像是：英國被迫面對納粹入侵的二次大戰，必須負起保衛家國的責任，但是他們的共同點都是在於「對戰爭依良心拒服兵役」。他們共同的經歷是面對國家的法庭，在聽證會上陳明他們拒絕當兵的理由與想法，甚至連國家法庭按其意願做出調整，進入「非戰鬥」的救援相關單位，他們也都完全不接受任何的有關參與戰爭事物的安排，但是兩人的結果命運似乎卻有所不同。布瑞頓在 1942 年的第一次聽證會上裁定，他將被徵召擔任非戰鬥職務，在後來的上訴中，該項決定幸運地被理解而能撤回。（Carpenter, 1992, p. 714）蒂佩特就沒能這麼好運了，對他來說，他的反戰心理與道德有關，與上帝慈愛與憐憫的宗教情懷是沒有關連，而這部分正如上述我們提到蒂佩特宗教神智想法，就是「無神論」。並不是因為相信有神而心存憐憫，因為遠古宗教就存有共同的修持、與善的行為。所以他自然毫無內疚地接受空襲預防措施、或撲救大火的任務，為此拒絕任務的結果，在 1943 年夏天，在蟲木林監獄（Wormwood Scrubs）待了兩個月左右，在聖馬太節日前一個月被釋放出獄。（Kemp, 1987, pp. 41-42）因為反戰信念而拒絕當兵，雖然他們在法庭上各自表

述，但是社會輿論確有不同而多元的聲音，這兩位當代作曲家面對英國在戰爭緊縮的時刻，似乎音樂媒體與評論與作曲家有些針鋒相對，但是並非往往是這樣的情況。例如：在 1945 年布瑞頓歌劇《彼得‧葛萊姆》（*Peter Grimes*）首演之前，評論與社會大眾總會帶著一種異樣眼光看待這幾位以「反戰」，這當中包括了該部歌劇導演克羅澤也是如此。理由而拒絕與英國共赴國難的藝術家們，對於布瑞頓與皮爾斯的「反戰」確實因為出於本身基督教信仰的緣故，「因為上帝對於平安、饒恕，所傳達出祝福與慈愛，基於上帝善良純全的教導，反對任何摧殘人性的形式。」（Carpenter, 1992, pp. 219-220）有關這一點，許多的學者都認為英格蘭的基督教教育帶給世代信徒最大影響之一就是「和平主義」的精神，透過教會對於上帝公義的教導，作曲家藉由作品或實際行動來表達自身的信仰理念，布瑞頓和蒂佩特不僅僅參與了「誓言和平聯盟」（Peace Pledge Union），這也是後來莫理斯牧師（Stuart Morris）在法庭上為布瑞頓提供了支持佐證。（P. Kildea, 2008, p. 205）

　　英格蘭國教信仰傳承自宗教改革時代，英國音樂的創作靈感與能量是根植於教會音樂的傳統，這也是英國在基督宗教的宣教事工上對世界帶來極大的影響力，正因這些熱誠的信徒，無論是教區主教、牧師，甚至宣教士，直至後來從教會會眾當中興起的清教徒，為了向世界宣教，將福音的平安信息帶往世界各地，「飢渴慕義」的人那裡。在英國本地教會中興起了「靈恩運動」的浪潮，有些教會史書稱做「奮興運動」，將自己信仰生命透過各種音樂與詩歌形

式，作為讚美祭而獻給上帝。聖靈的工作在各地建立許多教會，讓聖靈的恩膏澆灌在這些人身上。他們彼此前赴後繼，不畏異地的陌生，犧牲自身的時間與才能，前往各地宣教。這些音樂形式的傳唱也隨著福音事工，影響了世界的音樂流行文化。英國在 20 世紀音樂的當代發展，我們也必須體認英國對於教會音樂在不同教派的發展中，逐步興起多樣化的教會作曲家與音樂曲式。

　　布瑞頓所熟悉的聖詩旋律就是來自教會傳統的曲調，或許得自學校的禮拜，也可能來自於自己小時候的教會禮拜，在 1955 年他所創作的作品《聖彼得讚美詩》（*Hymn to St. Peter*, Op.56a, 1955），旋律曲調來自於國教的傳統聖詩《聖靈請來》（*Veni Sancte Spiritus*）。回顧中世紀的歷史，英國尚未有政治性的官方宗教改革的情勢，整體教會仍與天主教是息息相關，這首旋律曲調也是摘自葛利果素歌對於五旬節所使用的旋律曲調，後來被許多作曲家應用該曲調創作「經文歌」的形式。在英國，最早對此旋律進行四聲部的經文歌配樂則是著名「前進」的作曲家鄧斯德普（John Dunstable, 1390-1453），當時他的想法並沒有採用樂興流行之時的主要英格蘭式經文與旋律，反而是他回溯到較古老的五旬節經文相應的旋律和歌詞，共同混合發展為曲式結構複雜，且風格具有前瞻性的形式，廣泛影響後來歐洲大陸發展的尼德蘭樂派手法。這種想法其實蠻挑戰當時教會主要的儀式與教義，因為古今經文相融合的作法，教會的牧師們比較擔心影響信徒對於音樂的關注力，這也是英格蘭教會一直對於「會眾」參與這件事上表達十分的關切，在歷史上相較於

歐陸的天主教會眾總是旁觀的角色，聖詩的生命力總會有所不同，自然在創作上也會影響音樂的風格與表現形式。（Routley, 2000, p. 9）這位布瑞頓的前輩音樂家鄧斯德普在當時也算是「前衛」的作風，這部經文歌《聖靈請來》，在風格上並沒有激情的爆發，而是著重於深刻信仰的傳達。他熟練地運用了四個聲部，不同的節奏和歌詞線條同時進行，但從未損害過音樂的情感和宗教的情感。一般研究英國教會音樂的學者認為，在鄧斯德普之後這種作品的創作風格以「新音樂」概念的手法，在英國的教會音樂以會眾參與吟唱的角度考量，如此前衛的做法幾乎是沈潛了許久。然而，音樂學者公認為在 20 世紀的作曲家之中，布瑞頓的想法與作法，確實已經承接了這位優秀的英國前輩。（Bristow-Smith, 2017e, p. 57）

§ 第三章

跨越於公共學校與音樂學院之間的音樂教育距離

跨越於公共學校與音樂學院之間
的音樂教育距離

　　我們正在面對音樂教育上面對跨越世紀、跨穿越世代的環境與族群，我們應該正在經歷一種未來的潮流。現在似乎就已經逐步發生一些現象，讓我們對於音樂教育這件事必須好好地深思著想結構性的問題，公立學校的是以一般的教育方式建立起來，然而音樂學院的卻是以專門培訓作曲、演奏人才的技術性課程設計，在二者之間是否存在著很大的鴻溝呢？目前這些教育計畫對於年輕世代是否足以符合他們的想法與學習的需求呢？這些教育課程設計是否能夠面對世界快速的變化呢？我們必須回到社會文化來觀察，而不能「自我滿足」侷限在學校教育系統之內。請這些音樂專家們思考，目前我們的課程與課綱真的能面對 21 世紀未來趨勢的快速流動？從表演方式、創新的節目、或者人才就業市場，我們是否有一些機構能提供一些機構所需要的音樂各方面人才培育訓練，投入教育外展音樂

節目與相關工作？另外，網路與媒體世界在不可分割的情形之下，通過播客和串流媒體，我們有辦法提供針對從青少年到廣大觀眾的感官需要目標舉辦實體與虛擬交流的音樂會嗎？大學音樂學系或者音樂專門學校有辦法自己運用提供串流技術製播專門的音樂類型節目課程教學？或者學校的培育計畫能夠增加音樂商業、創業者精神和技術課程，以使學生無論是一般音樂的人文涵養、或者專門音樂的技術科技器材，在學校內能夠為自我預備創造新的職業能力的可能性嗎？在英國，這些問題來說仍舊會有不斷的衝擊與矛盾，公立學校的傳統教育似乎面臨「變」與「不變」之間的抉擇。當代作曲家布瑞頓的想法與作法都堪稱教育課程的「前衛」，這也是他從小自發性學習的教育中成長，並且面對社會世代變遷的教會禮拜中，他經歷了不同教會音樂儀式的養成養分，這些在他身上匯集了一鼓力量創新潛力，正朝向著某種看不見的「圍牆」進行跨越，帶給新世代青年一道音樂有著無限可能的一道教育的曙光，這是真正落實音樂改革的實際作法，而不是停留在腦海中的空泛脫離現實的計畫。布瑞頓對於自身音樂天賦的訓練與發展，就如一般的音樂人才培育角度，與我們頗有類似考量的現實環境。公共學校著重孩童的一般教育、或者通識才能的啟發；然而，音樂學院則是在於專職的技能訓練與特定才能專長的訓練發展環境，兩者之間對於孩童普遍教育與特殊專才教育之間孰輕孰重，我們則是見仁見智，其實難以定論。

　　以布瑞頓的生命史看待其養成的教育，1927 年 10 月布瑞頓遇到了一位生命中重要的作曲家，影響了他日後創作的想法，這位就

是布里奇，往前推著布瑞頓走入了專業音樂的領域。在此之前，布瑞頓的父母在傳統教育的想法下，期望他繼續接受公立學校的一般教育，以及藉此環境，小孩可以吸收普遍新知與朋友交流。在格雷森學校中，布瑞頓遇到了一位好朋友，帶給他年少心靈文藝某種強烈的共鳴，這位是日後的知名作家奧登。海因斯（Samuel Hynes, 1924-2019）在《奧登世代》（*The Auden Generation*）這本書中所描述的奧登小世界，提及當時公立學校內的環境，男孩們親密的交流文學、或藝術啟發，世界微塵裡，吾寧愛與憎，一處屬於男孩子們最為隱匿而情感爆發的自然世界：「奧登的同性戀不可避免地標記著一種理解性的寓意，但在不是明顯同性戀的傳統：公立學校內，第一次世界大戰後，傳統男性社會的遊戲。」（P. Kildea, 2008, pp. 250-251）這些內在潛沈的意識並沒有讓布瑞頓特別留意，但是在無形中，卻促發了布瑞頓對生活中的敏感心思油然而生，這些現象在日後一些有關詩歌的作品中，最能感受到此刻布瑞頓內在的心靈世界。同樣從奧登的詩文創作而言中，呈現一種特殊的意象：「公共和私人、學校和戰爭、自然和機械的密集混合體，在 30 年代的詩歌中成為一種熟悉的景觀」。（Mitchell & Evans, 1980, plate 46）

此時布瑞頓正隨著環境薰陶，男孩世界詩歌隨性創作的品味，無論是文學經典、還是通過周圍的世界接觸文藝，都是隨意交融的；然而，當他開始將這些文字的意象賦予音樂時，他所喜歡的詩歌往往會令人驚訝而出色地發揮。（Powell, 2013, p. 56）在他的歌曲創作裡，具有相當的吸引力，藉由奧登的寫實與意象的結合，將英格

蘭田園生活與現實世界的衝突畫面，讓聆聽者能夠體會到筆墨與音樂交融的酣暢，興會淋漓的情境，這樣的情感奠基在他們彼此公共學校的教育上。例如：1938 年的一首作品《告訴我關於愛的真相》（*Tell me the Truth about Love*），這首詩歌反映了在公共學校中男孩子們的情誼，同時詩文中看出布瑞頓與奧登對於拉丁語文的掌握，如：“Liebe, l'amour, amor, amoris”（「愛」的拉丁文名詞第三變格的主格和屬格），可見詩人與作曲家在學校的「語文」相關的課程中，顯然掌握得十分流暢。（Johnson, 2003, p. 169）

後來布瑞頓因為遇到了布里奇，其父母考慮布瑞頓專業天賦的因素，1927 年開始考量了公共學校的通識教育與專門學校的技術教育之間的「界線」。布瑞頓開始利用課餘或週末前往倫敦接受鋼琴家、音樂教育學者塞繆爾與布里奇的作曲專業課程。（Powell, 2013, p. 23）越過兩者教育的界線，不單是考驗父母的眼光，同時也是驗證布瑞頓的興趣。經過了一年專業課程的訓練，1928 年考進了英國頂尖的專業音樂學院，倫敦「皇家音樂學院」。他正在擺脫自己的「一般音樂」通識時期，並開始創作音樂，因為他自身對於教育跨越的經驗，對於知識、藝文情感以及創作思維經驗，在日後的作品中，讓我們很愉悅的聆聽，不帶著某種前衛作曲家的「自我優越感」。（圖五）（Kennedy, 2018, p. 32）

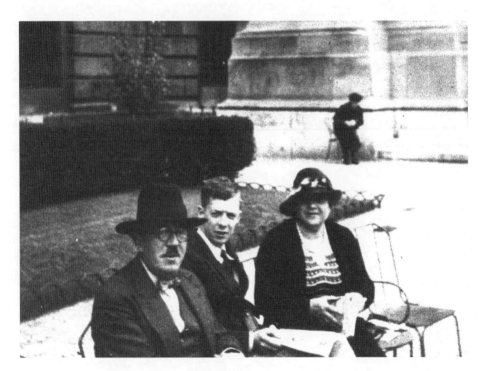

圖五　布瑞頓與恩師布里奇、師母 Ethel 於 1937 年 1 月在巴黎的合影。
資料來源：布瑞頓－皮爾斯基金會提供。

　　談到這種公立學校的通識教育，尤其是英國對於男孩子的教育訓練，除了知識傳授有一些既定的歷史傳承方式，同時對於男孩子集體生活的體能鍛鍊，都充分啟迪自身的「世界知識」與「公民道德」，所以在公立學校中男孩子團體的氛圍裡，自有一套校內潛規則。因此，我們漸漸會理解布瑞頓的想像世界中，其實就是「奧登世界」的投影，正如上述海因斯在書中描述到當時公立學校的環境，文學、或藝術靈感，以及男孩們親密的交流，一處屬於男孩子們最為隱匿而情感爆發的自然世界。對於公立學校的傳統框定的課程結構，不時會出現在布瑞頓歌劇的角色與對話底下，例如：他對於亨利‧詹姆斯（Henry James）的一部懸疑的驚悚小說《碧廬冤孽》（1898）表達對孩童教育的想法與感受。該小說描述著超自然現象的迷團，永遠停留在時空中的鬼屋，永遠也沒有得到屋內離奇死亡的答案。布瑞頓在 1954 年根據該部小說創作歌劇，並與他的團隊共同製作搬上舞台。有關這部歌劇隱含了許多的想法，在此處我們看到一處情節中有關於「公立學校」的想法，這位女家庭教師（Governess）的角色彷彿意味著「一般學校的普遍教育」。在劇中，女家庭教師到了這陰森的莊園裡，教導一對孩童（一男一女）。在歌劇的劇情中，這一對孩子是被法律監護人所忽視，本身純真而缺乏生活經驗，大人們總是相爭作為這對孩子的代理父母和教師的權利。在亨利‧詹姆斯筆下，女教師開始做家庭的初步訪談，在歌劇中高唱著：

　　　　當然，作為家庭教師的年輕女士將擁有至高無上的權柄。

很顯然，這位女教師對於傳統的教育的信念感到高興，接續唱道：

> 觀看、教導、『型塑』小弗洛拉（按：劇中小女孩的名）顯然會帶來一個快樂和有用的生活……我所承擔的是對她的全部照顧。

對於男孩子（按：劇中的名為「邁爾斯」Miles）在知識的追求上總帶有一些想要探索其他領域的衝動，女教師對於這種好奇的心理總感到有一些困惑與茫然，誠如上述提及，這些觀念來自傳統家庭與公立學校通識教育的環境。然而，女教師認為男孩子是單純而良善的，傳統教育可以引導其良知的部分，她仍舊唱道：

> 我發現這是很單純的，在我的不解、我的困惑、也許是我的自負使然，假設我可以處理這個男孩，他的世界教育觀念都正在開始影響著自身。

但是，這個莊園有一股鬼魂未散的勢力，他（按劇中男僕鬼魂稱為「昆特」Quint）曾經服事於莊園的主人，在整部小說中，該鬼魂代表著世界教育與制度的力量（或說，意味著「世界觀」）。令這位女教師匪夷所思地感受唱著：

> 幾個月來，昆特和這個男孩永遠在一起……他們之間緊密關係，就像昆特是他的導師一樣，而且非常偉大，潔西女士

（Miss Jessel，按歌劇的角色，前任女教師的鬼魂）只為這位小女孩服務的。

我們從布瑞頓－皮爾斯圖書館（BPL）保存的劇本草稿中，一段記載著布瑞頓與麥芬威‧派伯女士（Myfanwy Piper, 1911-1997）討論的筆記。文中提到這位女教師終究理解到孩子的成長教育過程，孩子所具備的知識並不完全是由她所傳授的，在教養過程中，似乎已經逾越了她過去的經驗法則，她感有些怯懦而無力，甚至帶有抗拒世界知識的變幻莫測而感到不安，唱著：

但沒有知識就沒有腐化，我也沒了知識。哦！是的，我的知識是可怕的想像，因為它是……在想像中的猜測。

即使是來自公立學校的教育背景，這位女家庭教師仍然感受到男孩教育的傳統方式也是「可怕的」和「不潔淨的」。因此她逐漸害怕昆特的力量。（Seymour, 2007, p. 199）昆特不時在男孩子腦海中盤旋縈繞著思緒：

你腦海中發生了什麼，有什麼問題？問吧，我回答所有問題。

我們從劇情陳述裡感受到女教師對邁爾斯教育的保守態度，而最後暗示了昆特提供替代教育的形式，邁爾斯用生命走向了此處，做為自身的抉擇。這一點，布瑞頓似乎意有所指地說明從傳統的一

般學校教育，走向了專業的音樂教育，似乎在過程中，這是不斷變
動思緒，也是不斷受到世界變遷的陶染所致，反過來調整自己是否
需要通識教育與音樂技術的選擇？如果兩者之間既然是朝向世界未
知的路程，我們不可否認的，他們總是處在變動狀態的。那麼，教
育的課程與方法豈有不變之理？教育的制度與課綱也豈有抱著「傳
統」而不可變的想法呢？這不就是那位女家庭教師的「自負意識」
在主導自己，也在控制他人呢？

因此，1928 年，布瑞頓正在經歷超越教育的界線，學習著專業
音樂，善用本身的「天賦」。在格雷森學校的時候，他接受布里奇「另
類」的私人教學建議，這是一場專業與通識的交疊時期。正如他的
好朋友奧登的觀察之後，寫了一首十四行詩給布瑞頓，標題為〈作
曲家〉：

> 所有其他的人都在轉化
> 畫家勾勒出一個可見的世界
> 讓人喜愛、或拒斥
> 詩人在他的生活中翻箱倒櫃
> 找到了傷感和聯繫的圖像
> 從生活到藝術
> 依靠的是辛勤的適應
> 依靠我們來掩蓋空隙
> 只有你的音符是純粹的新設計
> 只有你的歌曲是確實的天賦
> （Auden, 2001, p. 239）

　　雖然格雷森學校在音樂資賦優異條件上給予了布瑞頓專門獎學金的機會，但是他本身的創作天分卻是由布里奇的指導下，創作奇想漸行發軔，其自身稟賦也漸露頭角，逐步擺脫了一般音樂課程的通識訓練，終究在 1930 年布瑞頓有機會考入專門的教育機構，英國著名而頂尖的「皇家音樂學院」正式接受鋼琴與作曲的教育訓練。如今回頭來看，這位少年人能夠在一個願意帶著他的老師身上一起跨越教育藩籬，打破社會階層想法，父母本身也扮演了重要的支持力量；此外，英國本身多元的「技職」與「通識」，在中學生的教育上有著抉擇的機會；在小學的階段，我們可以談論有關許多的通才教育，布瑞頓也在此反映了「世界知識」的力量；到了中學的階段，青少年以自我負責的學習態度「選擇」見識、或知識，父母親同樣是站在孩子「興趣」的立場，鼓勵他們往前推進，而不要太多用「自己的想法」干預孩子獨立人格的良善發展。請問身為父母親的您們，自認能為孩子的真實命運「掌舵者」嗎？專業教育的選擇（學術與技職兩者不同方向）應由社會決定自身才能的價值，學校的教育所扮演的角色更應該是兼顧傳統與世界變化之間的調整，或許是我們需要思考在學校結構上「立足點平等」的多元教育吧！

　　我們看著布瑞頓這一群少年人在藝文世界裡高談闊論，也曾在同齡當中表達出對於現世的不滿看法，對傳統教會禮儀與學校教育的叛逆，在在說明了這群少年人天真未鑿，尚有著對未來渴望，與世界知識的渴求。正如伊摩珍（Imogen Holst, 1907-1984，當代作曲家）作為布瑞頓的音樂夥伴，讚揚他的現實感，如同少年人一樣的

敢於表達。布瑞頓曾經回答她說：「這是因為我還在 13 歲裡」。他的音樂創作在聲音與語言的表達，充滿了一群少年人用著活力而截短的話語，和自認為所喜歡的誇耀聲音中唱出了少年人彼此的忠誠。這些作品像是《聖誕頌歌的儀式》（*A Ceremony of Carols*, Op.28, 1942）、《羔羊歡慶》（*Rejoice in the Lamb*, Op.30, 1943）[7]、《聖尼古拉斯》（*Saint Nicolas*, Op. 42, 1948）、加冕歌劇《榮耀女王》（*Gloriana*, Op.53, 1952-3；1966 修訂）以及《挪亞方舟》（1958）。透過作品，我們回顧了他少年時代的教會生活，這是他成長期間所希望創作的音樂類型；並不是聖約翰教堂那般的低沉沮喪、或者預備學校提供缺乏音樂性且古板一成不變的課程內容，更不是公立學校刻板的高教派儀式令人窒息的品味。（Bridcut, 2007, p.35）布瑞頓認為這些創作意在反映著，因為許多公立學校所提供的生活資源，將豐富學校的歲月編寫到合唱音樂內，在傳統上布瑞頓強調音樂創作與人格良好的塑造同時發展，但是卻不能移植到流行普遍的「速食」場合上，影響每一個世代所擁有自己文化與其音樂累積下來的人文素養。

　　1928 年的時候，布瑞頓接受音樂大師布里奇的意見，往返倫敦，學習作曲課程，同時接受塞繆爾的鋼琴演奏課程。我們相信這

7　布瑞頓為司馬特（Christopher Smart, 1722-1771）的庇護詩所譜曲，布瑞頓之所以選這位詩人的風格，可謂其為人與教會信仰相連，評論者稱他為「屬靈詩人」的典型代表。布朗寧（Robert Browning, 1812-1889）和葉慈（William Butler Yeats, 1865-1939）等詩人曾提對其信仰的肯定，認為在物質化取向的世界，他的詩作代表著發自心靈的信念與對上帝的信仰。因為詩文的內容對教會屬靈層面的探索，司馬特也因此被認為是對克萊爾（John Clare, 1793-1864）和布萊克等詩人具有啟蒙之功的先驅作家。

段時間，布瑞頓在專業上也已經超越了公立學校的一般音樂課程的涵養與範圍，雖然說格雷森學校是一所如貴族般教養豐富的教育機構，音樂部門的戈德雷克斯老師也具備一定的音樂素養，但是對於學校傳統的音樂課程而言，少年的布瑞頓總帶著幾分「前進」的作風，勢必意味著反抗心理必然顯而易見。例如，布瑞頓的日記中提到，他在 14 歲那一年，或許當戈德雷克斯冒出一句也許是善意的開場白、或問候語：「那麼，你就是那個喜歡史特拉汶斯基的男孩」，他聽起來心理感覺很不舒服。根據布瑞頓同時期的好友萊頓（David Layton）敘述著過往時光，布瑞頓在與戈雷克斯演奏二重奏時非常惱火，因為戈雷克斯「無法演奏斷音技巧」，因為他說老師彈鋼琴的技巧「就像演奏管風琴一樣」。另外，根據布瑞頓－皮爾斯圖書館（BPL）的一份創作草稿《仇恨之詩》（*A Poem of Hate*）顯示，這是 1930 年「草稿上寫著 W.G.」的鋼琴曲，具有驚人的不和諧性，是第二次突然情感激發的行為，音樂內容隱含著對於老師戈德雷克斯心中的不快之意。因此，年輕的布瑞頓而言，所形容老師的字眼：「長而細緻的手指和突起的霧狀眼睛」，似乎是毫不留情面的。我們這裡順帶一提的是，布瑞頓一群好友中，奧登也算是他的學長，對於這位音樂老師卻給予極高的評價，他似乎認為戈德雷克斯是一流的音樂家，這一點的看法顯然與布瑞頓有所不同。（Bridcut, 2011, p. 15）

我們對於公立學校的一些音樂活動、運動方式、或者是管樂隊的表演，或許有一些刻板的印象，但是不可否認的是，對於少年的

活動方式與熱情參與的能量，相較於從小就送進「專業訓練學校」單一訓練的方式來說，其實一般學校的生活對於日後的布瑞頓在音樂的創作上確實深遠的影響，尤其是教會的「禮拜儀式」與「神聖聲音」表現這兩個元素。這段中學生在學習一般音樂的過程，一方面對於布瑞頓在改革英國教會音樂有一股潛在影響社會的力量；另一方面，布瑞頓使用這兩個元素也影響日後年輕一輩的作曲家，帶來一些社會性的引導作用，日後相繼產生一些重要的名作。音樂種類當中，為學校創作的舞台作品，在年輕一輩的作曲家皆受到布瑞頓「跨越教育藩籬」的想法所感染，例如：安德魯・洛伊・韋伯（Andrew Lloyd Webber, 1948-）和提姆・萊斯（Tim Rice, 1944-）的《約瑟的神奇彩衣》（*Joseph and the Amazing Technicolor Dreamcoat*, 1967）。（Headington, 1996, p. 155）然而這些的作品多半為著學校推動音樂教育與展演活動而創作，絕非是一些當時正值熱潮的現代主義、或者一昧追求時下流行的前衛派音樂、甚至沉迷於音列主義等思潮。倘若我們從布瑞頓的追思禮拜中，有一則訃文如此說到布瑞頓的音樂創作想法，我們可以理解布瑞頓的作法來自於生活中的經驗，這樣的教育才足以發輝未來的影響力：「當他是『現在的所有都是未來的』時刻裡，我們不僅需要用過去式來撰寫布瑞頓了。」（Headington, 1996, p. 155）這種如同感染一般的引導方式，對於教會儀式禮拜與1950年代英國走向一股嶄新概念的「文藝復興」熱潮，進而推動教會儀式劇，迄今仍舊方興未艾，這也結合英國本身特有宗教改革思潮，每一種文化要素與層面都與歐洲大陸當代音樂潮流有所迥異。在英國，50年代的學校，音樂風潮也隨著社會興起

的教會文藝復興開始製作大量的教會戲劇，特別是至少到 1950 年代
中期，公立和私立學校定期舉辦一些教會儀式劇。（Lobb, 1955, pp.
89, 98）

　　我們舉一個作品的例子，布瑞頓著名的教會兒童歌劇《挪亞方
舟》，其中挪亞召聚眾家族成員與動物時，所用的「號角」指射「行
進」作法，此處對於聖經中使用號角的功能，布瑞頓則是運用「小
號」聲響，作為意象的表徵。然而，這般意象並非與軍事或戰爭有
關，這種軍號的聲音想必是布瑞頓回憶自己的童年往事。布瑞頓在
就讀格雷森學校時，其同學萊頓認為：「在《挪亞方舟》的軍號主
題是對在板球館前練習的學校樂隊人員的一種回憶，那裡有一個『盛
大的迴聲』，他和布瑞頓就在球門網的附近。」（Carpenter, 1992, p.
382）依照學者布里卡特（John Bridcut）從布瑞頓的少年時代資料
追蹤研究：

　　　　在當時格雷森學校是一個進步和開明的公立學校，他對學校
　　　　處理蓬勃發展的「和平主義」方式表示讚賞。布瑞頓和萊頓
　　　　拒絕參加學校場外 OTC 的軍事訓練，導致了一場與當局者
　　　　的重大唇槍舌戰。

布瑞頓自己回應說道：

　　　　有許多時候的激烈爭論和對動機的質疑，但最終他們被允許
　　　　退出。他們會在網上打板球，而學校的其他人則在遊行場地

　　行進，管樂隊的聲音在周圍的建築物上迴盪。萊頓相信 30
年後，這些迴聲在《挪亞方舟》中播下了號角的種子。（
Bridcut, 2011, pp. 15-16）

　　在創作概念上，布瑞頓對於教會「禮拜儀式」與「神聖聲音」
這兩個元素，真正應用到作品的時候，應該是 1930 年代，他已經進
入專門音樂的訓練學校，皇家音樂學院就讀。他從一般中學校的環
境認識了許多不同藝術、文學等領域的好朋友，這些都成為他在 30
年代以後劇場或舞台配樂的肇始，擁有一個非常絕佳的契機。布瑞
頓在劇場與舞台的腳本選擇，展現他走向了社會改革的路線，同情
勞工階層的現實主義，左派的政治理想在作曲家的腦海中逐步浮現。
所以，他從實驗劇場的「詩歌劇」摸索，與塞耶斯（Dorothy Sayers,
1893-1957）的廣播劇《生而為王》（*The Man Born to be King*,
1941）擔任配樂的工作，並且與鄧肯（Ronald Duncan, 1914-1982）
進行了廣泛的歌劇合作。順著劇場與舞台的思潮水流，布瑞頓開
始起草當代教會儀式劇，就如布瑞頓與鄧肯的《通墓之路》（*This
Way to the Tomb*, 1945）上的合作，由知名戲劇導演布朗（Elliott
Martin Browne, 1900-1980）執導。鄧肯透過第一部室內歌劇《貞潔
女盧克雷蒂亞》（*The Rape of Lucretia*, Op.37, 1945-6；1947 修訂）
與布瑞頓的進一步合作，帶給布瑞頓很大的深切感受，這部作品建
立在法國儀式劇作家安德烈‧奧貝（Andre Obey, 1892-1975）的戲
劇作品概念上。（Squire, 1946, p. 1）

　　對於「儀式」與「聲音」的表現一直是整個公立學校在教會
的儀式劇或神秘劇中訓練學生的核心劇種，這是在人文素養中對自
身歷史文化不可或缺的一環，瞭解本身的音樂文化，同時藉由表演
活動的參與，尋找教會禮拜儀式對於生命存有的意義。另外，對於
聲音的探索，找尋各種音樂素材與戲劇舞台想像的可能性。在不被
專業訓練的技能與感知架構所框限的前提之下，少年人對於藝術與
人文涵養盡情展現豐富想像力與邏輯訓練能力，最終他們在生活上
湧現品格與素養的行動力。對於布瑞頓、或者一群同好友人，如奧
登等人，他們跳脫了傳統教育的課程，透過著語詞、聲音與樂音之
間的關連性，想像舞台空間的一種集合體，這是當時英美文學開
啟了將詩歌與音樂結合的思潮，轉而應用在當代教會儀式劇，特
別是在一般公立學校所興起的儀式劇熱潮，回溯文藝復興莎士比亞
與中世紀教會儀式劇的課程安排。正如美國詩人龐德（Ezra Pound,
1885-1972）所形容，這是一種恢復「遺失信仰的儀式」，為了恢
復一種咒語似的語詞，修正它的聲音，通常主要在音樂的使用上。
（Sheppard, 2001, p. 83）對於語詞與聲音的研究，學校的生活教育
帶給布瑞頓往後對於影像或劇場配樂提供了豐富多元的想像指引空
間。例如：孟克（Nugent Monck, 1878-1958）一直鑽研著如何恢復
文藝復興時代的戲劇腳本、或是舞台呈現方式，同時對於早期英國
戲劇的製作進行了比對式的音樂研究，並且委託新樂譜重製創作。
正逢布瑞頓自皇家音樂院畢業後，他接到的第一首配樂是 1935 年由
孟克所製作的《雅典的泰門》（*Timon of Athens*）。（Haskell, 1996,
p. 35）這樣的劇場風格結合教會的儀式與莎士比亞特有的朗誦語

彙，如此製作的風格從 1930 年代一直延續到 1950 年代，熱潮不減。
一些劇場導演、或劇作家此時都會尋找作曲家一起合作，例如：布
瑞頓、霍爾斯特（G. Holst, 1874-1934），鮑頓（Rutland Boughton,
1878-1960），蕭爾（Martin Shaw, 1875-1958），蒂佩特和沃恩・威
廉斯（Ralph Vaughan Williams, 1872-1958）等。研究「音樂與聲音」
的學者認為此時期的戲劇與音樂創作，聲音內涵成為直接探尋過去、
對於整個失落世界從恢復其精神理想的重要途徑。一方面，音樂的
風格短暫性，代表著過去時代永遠不可能完全恢復、或者重現，藉
由音樂的靈感獲取的過去，這些因素啟發我們的情感認知，告訴我
們總是不能完全掌握的。另一方面，聲音的想像力，本身有能力將
「抽象」的表達轉化為實質和直接的「具象」；對於劇場空間的現
場效應，在製作方式上是非常務實重要的。[8]（Morrisson, 2006, pp.
54-83）

　　布瑞頓的中學時代有著一些藝文特質的好朋友圈，彼此在談論
藝術與人文的領域，可謂「志同道合，便能引其類」而彼此擴增對
於審美的感知與鑑賞能力。我們可以瞭解「美感教育」出自於公立
學校的一般教育課程，這對於求知、求能與求道的「術」與「業」
之間，具備人文特質的藝術類門對於各學科領域發展有著正向的推
進力，而不會只一昧地往「知」、或「能」的方向，「道」正是在

8　主要概念是在於探討詩歌、戲劇、口才、詩詞朗誦等之間的關連性。出自於本書的一處
　篇章，Mark S. Morrisson, "Performing the Pure Voice: Poetry and Drama, Elocution, Verse
　Recitation, and Modernist Poetry in Prewar London"。

大自然中薰陶人文的自發性。倘若各學科領域能探求其「道」為核心的人格培育，藉由藝術的「真善美聖」，逐步走入上帝創造的原初心意，我們學習世間萬物的道理，終究才會懂得什麼叫做屬靈的「美感」。除了音樂創作與詩詞文學之外，就好像布瑞頓與其好友皮爾斯對於藝術品味有其獨到的見解。比如說，他們對於建築美學與空間概念，能夠體會建築師的設計美學，他們也知道要完成社區音樂教育的發展與推動，勢必也需要建構某些硬體設施，來支持他們的藝術理念。筆者在進行布瑞頓研究的時候，有機會進入座落在奧德堡的「布瑞頓－皮爾斯圖書館」，該館的建築是由他們邀請其好友建築師彼得・柯利摩爾（Peter Collymore, 1929-2019）所進行的設計。他們之間的友誼是如何認識的呢？柯利摩爾與兩位音樂家的聯繫應該說是稍早透過藍星中學（Lancing College）的場合，這是一所位於西薩塞克斯郡的公立中學校。皮爾斯曾在 1923 年和 1928 年之間就讀的母校，而這所學校在後來 1948 年慶祝其百週年時，邀請並委託布瑞頓創作著名的清唱劇《聖尼古拉斯》，在此音樂場合中，他們之間開啟了友誼之路。根據柯利摩爾回憶談道，他很早就非常欣賞布瑞頓與皮爾斯的音樂演出，他曾提到求學時，就讀過馬爾伯勒中學（Marlborough College），當時首次觀看布瑞頓和皮爾斯排練一些創作的作品，像是《為男高音、法國號、弦樂的小夜曲》（*Serenade for Tenor, Horn and Strings*, Op.31, 1943），柯利摩爾對他們的音樂非常著迷，並且說道自己就是：「與他們的音樂一起長大

了」。[9]（Clark, September, 2011, p. 164）

　　研究布瑞頓的音樂與創作之間的關係，多半會從新音樂的角度、藝術思潮的想法、或是社會經濟與生產勞動力之間的因素，進而探索布瑞頓、皮爾斯與一群藝文界好友的藝術主張與立論。本篇文章意欲從神學與音樂學的向度，回到布瑞頓家庭成長時期與少年中學的求學時代，我們應該先討論教會禮拜與主日學對他的意義，才能理解他在中學的時候，對於一般普遍教育的接受情形，這部分一定會包含了普通藝術與音樂教育的方式。儘管許多專書討論著布瑞頓與皮爾斯的關係，或者他們藝術理念與教育想法，但是，我們不能忽略的是少年成長的階段，教會的神學教育與一般音樂課程，這兩者的認知基礎對於這群熱愛藝文的少年人來說，知識與品格養成的紮實根底非常具有意義的。我們不難理解布瑞頓與皮爾斯對於「藝術美學」有著與眾不同的審美品味，這應該是自中學時代以來，在美學認知訓練上，從感知啟發到能力建構有關，我們觀察時下某些「考試制度」的教育，難以構成重視「自學」的教育環境與社會氛圍，縱使教育專家們談論很多的美學與教育課程，恐怕也難以撼動以考試為導向的功利人格特質與社會環境。這是本文朝向著布瑞頓做為一位作曲家，我們可以在他身上或許看到英國音樂與教會信仰雙重軌道的痕跡；然而，孩童擁有了信仰價值，才能夠有所成長與回饋社會，否則，知識技能終究不能取代作為「人」的品格那般

9　BPL 研究員克拉克博士所引用文字，出自於柯利摩爾寫給皮爾斯的一封信的內文，1964 年 3 月 31 日的信件。

「真善美聖」，與上帝的創造智慧合而為一來得重要，這才是人性內在藝術的終極呈現吧！

　　我們談論到藝術品味反映建築美學上，布瑞頓與皮爾斯自有其藝術功能的想法以及藝術材料的熟悉與鑑賞；此外，我們談論有關於「布瑞頓－皮爾斯圖書館」的美感設計，背後有另一段與好友畫家的友誼故事，這是談到奧德堡紅樓（The Red House）時，我們經常會談論到「繪畫」的話題。這是要說到館內的私人館藏，是布瑞頓和皮爾斯多年的收集，這些的收藏包含了許多藝術類門的典藏與整理，透過這些藝術品，這是反映他們作為表演藝術家的興趣和活動，像是手稿、書籍、音樂和錄音等工作的收藏品。有關紅樓這故事要回到 1947 年的時候，布瑞頓與皮爾斯此時搬到家鄉奧德堡這個古老的小鎮。首先，布瑞頓在靠海邊的峭壁屋（Crag House）生活與創作。布瑞頓和皮爾斯與幾位藝術家友人於 1948 年開始在這個鎮上舉辦奧德堡藝術節（Aldeburgh Festivals），藝術節展示的範圍不只是音樂，更擴展到文學、詩詞與美術等等。1957 年布瑞頓與畫家朋友瑪麗・波特（Mary Potter, 1900-1981）交換房屋，搬到較偏離市中心當地人稱為 “The Red House” 的紅樓，這是因為布瑞頓希望在這裡能夠享受安靜清幽的生活與創作環境，他一直到 1976 年去世前都定居在此，今天這棟建築也就成為布瑞頓－皮爾斯基金會的所在地。我們從一些生活足跡尋幽探勝，處處顯露這幾位音樂人對於藝術品味的涵養與遠見。我們透過這幾位當代音樂家所帶來的社會與藝術影響及貢獻，或許我們試想現在音樂教育的環境：如果一

位音樂家的養成，應該接受專門訓練音樂演奏或創作的技能，那麼有關於音樂知識、情感與人文素養的認知又從何處培養呢？我們的音樂教育是要培養單一技術的工匠？還是需要能夠對於藝術人文有意識、靈感，或者對於所處的環境有生活經驗與回饋社會的音樂家呢？如果音樂家只是一昧在於自己的技能上傾注時間與精力，那麼這樣的音樂家對於藝術相關領域是否能夠有組織與經營的能力呢？

　　我們看到布瑞頓與皮爾斯與當代的建築師與藝術家、文學家們所投入在寧靜海邊的鄉鎮，自己家鄉的人文建造。這所圖書館的結構與紅樓相鄰，映在眼簾的建築體，我們很難想像紅樓曾經是一處幽靜的農舍。當時 1957 年布瑞頓與皮爾斯來此處寓居，有一部分館舍曾於 1963 年柯利摩爾將前農場建築做了改造設計。今日所造訪基金會所看到的全貌，應該是布瑞頓與皮爾斯過世後，基金會秉承著他們對於鄉鎮的藝術人文發展遺志，於 1993 年，委請威爾生（Robert Wilson）和內斯（Malcolm Ness）所設計的擴建工程計畫，圖書館得到了極大的擴展，提供了更好的內部通道、新的展示區、辦公室和額外的空調，對於檔案材料進行良好的儲存，堪稱在設計與環保兼具上，世界首屈一指。（Hodgson, 2016, p. 23）這棟房屋的原主人瑪麗·波特後來在 1963 年搬回了高爾夫巷（Golf Lane），這裡就是柯利摩爾在紅樓的院子裡建造的紅色工作室裡，她在那裡度過了她的餘生。對於這幾位藝術家彼此深摯的友誼而言，錢財並不能衡量生活物資所對應的價值。所以，布瑞頓和皮爾斯沒有向她要求居住的租金，而是期望每年接受瑪麗·波特的一幅畫做為報償。（其

中有一幅是在她死後增加餽贈，當時她的遺囑指示皮爾斯從她的畫室中選擇一幅畫。）因此，紅樓便成了她的精美繪畫集的最佳收藏處，如此的奇妙作法，只有同樣具有高度人文的藝術家才能細心體會著當代音樂家的品味與想法。本文在這裡補充概述有關於瑪麗‧波特晚期的風格，她的畫工呈現奇妙的斜線，出發點往往是順便瞥見的東西，像是：樹籬的縫隙、篝火的景象、水坑、或水槽上的光亮、樹葉的落下或鳥的運動。她在色料上將蜂蠟與顏料混合的習慣，使她對相應的音調與聲音特性產生了興趣與關注。雖然她的形狀是暗示性的，經常是半描述性的，筆畫中充滿著詩意和堅韌是並存的。她對肖像畫的處理比較克制，在紅樓中可以看到她對皮爾斯和伊摩珍（lmogen Holst）的描繪畫像，但她對布瑞頓的管家哈德森女士（Nan Hudson）的小幅水彩畫卻展現非常有人物個性。總而言之，瑪麗‧波特的油畫和水彩畫給麥芬威‧派伯（Myfanwy Piper）留下了深刻的印象，她將「一池的寧靜感知」引入了布瑞頓和皮爾斯的藝文生活中。（Bankes, 2010, p. 165）

　　布瑞頓的藝術感知與美感教育帶來不只是單一面向的作曲層面，他不會只是關注於音樂的當代潮流發展。這點從他在日後的藝術推動與音樂推展的作法而言，這一切的藝術訓練倘若不是從小培養、或者接受一般普通教育的美學相關課程，這些跨越藝術領域的想法與作法，他又豈能做到呢？對於一般公立學校的普通美育課程，也可以說是一般的藝術人文相關領域課程，人文薰陶與涵養幫助讓我們不斷朝向跨領域、跨藝界、甚至於對於自身文化的高度認同，

就像是作曲家有文化的感知能力，將英格蘭民謠進行彙整與重新譜寫成，轉化成某種新角度的音樂作品，例如：在晚年時期，回顧一生的歲月，布瑞頓獨鍾哈代（Thomas Hardy, 1840-1928）詩作中的靈感，其中一部〈遙寄永恆於雲煙〉（*Before Life and After*），散發著生命的「存有」意涵，成為這部作品副標題《曾有的時光》（*A time there was*）最佳的寫照。作品散發基督教對於永恆的盼望，以及藝術的人文關懷，融進自己的最後生命，創作出人生最後一部管弦樂作品《英格蘭民謠組曲：曾有的時光》（*Suite on English Folk Tunes：A time there was*, Op.90, 1974），也是他做為認同回歸於上帝創造原初之地，這種音樂風格所呈現的「英格蘭特質」則是布瑞頓堅持的創作特點：幻想與現實之間要去反映大多數人民的生活現況，這也是他堅持在藝術美學上，作曲家必須考慮以「社會責任」為優先的理念。

§ 第四章

橫亙於學校教育與社會教育的界線

橫瓦於學校教育與社會教育的界線

由於布瑞頓在傳統英格蘭家庭中成長，他很羨慕一些作曲家能夠保留孩童時代的「視野」，觀看藝術世界的燦爛純真，同時對於孩童時代，那種本我的想像力的視覺和直覺的感知。然而，對於所謂的「古典文化」在學校那種系統化的制式教育，布瑞頓瞭解到這會提前使得孩童失去了想像的純真感與藝術的原創感知。所以，他認為作曲家最重要的是在孩童教育上必須先學習藝術的「社會責任」，在音樂教育與藝術創意兩種元素之間，學校教育與社區教學的計畫之間建立橋樑，逍遙於文化知性與藝術感性之間。布瑞頓對於作曲家社會責任的期許，引導了他們的團隊還有布瑞頓－皮爾斯基金會所推展的教育計畫，以及所扮演橋樑的角色。

我們可以瞭解布瑞頓在學校所接受的一般性的人文知識與技術性的操作課程，加以學校的聖經課程所傳達對上帝、對人的信仰是學習彼此相愛與饒恕，使他更多體認到有一種對弱勢需要的關懷行

動，必須先於制式課堂學習的表面現象，這必然會影響到學生對於
社會階層有關經濟資源的分配問題。在中學的時候，他們幾位好友
早已關注社會主義左派的行動立場。在布瑞頓接受中學教育到專業
音樂教育期間，整體的英國社會正在面對歐洲詭譎多變的政治情勢，
正好是在兩次大戰期間。在藝術表現與美學思潮，對於英格蘭的音
樂創作，正值此地古典藝術復興浪潮上，一方面對於歐洲大陸音樂
在後印象主義與序列主義的普遍現象，作曲家站在社會教育立場肩
負推動某種普遍大眾理解的古典傳統與文藝再造的精神；另一方面，
1930 年代新古典主義思潮對於美國流行音樂與爵士音樂時代的反
動，這並不意味著反對、或抗拒，而是一種對於大眾品味與新媒體
產生的教育反思，作曲家應懂得善加利用，而不隨波逐流的跟風態
度。布瑞頓在此時期所表現的音樂風格與藝術主張，被英格蘭的音
樂評論界認為是「左派音樂大師」，主要是因為對其社會的大眾品
味，應具有普遍認知的原創態度，以及對左派詩人好友支持的立場，
像是奧登、斯溫格勒（Randall Swingler, 1909-1967）等人。因此，
在藝術教育上，他極力主張善用組織機構的力量，可以做為連結學
校教育與社區教育的橋樑，帶動地方社群發展，無論是大人、或是
孩童，使得鄉鎮居民能夠參與音樂的創作表演，奧德堡雖屬鄉鎮型
態，但文藝活動與國際成就，卻也不輸給大都會型態的音樂活動。
此外，布瑞頓對於教育的擴展計畫，音樂的表演行動延伸至孩童的
階段，也並不侷限在學校的課程範圍。這也是說，透過布瑞頓－皮
爾斯基金會的組織行動，發展一系列的社區孩童教育課程，這一切
的想法自他自身發展的經驗，同時與好友經常談到藝術教育的培養，

對布瑞頓產生莫大的影響力。除了上述之外，作曲家本身的創意才是教育啟發的來源，我們若說真正創意教學的舵手應該在於作曲家本身的靈感，而非教育學專家的理論。因為在應用藝術感知與實驗性的手法，實務與理論都在作曲家手上得以發揮，才有可能打破社會階層的教育、或是跨越僵化的課程結構。如果啟發教育只是在一般傳統教育理論的教授或老師手上，他們本身並非專長於音樂「創作」這項才能，他們是在教學現場上，承接了許多傳統的教育理念，雖然這些理念深具有歷史意義與教育價值，但是倘若面對瞬息萬變的未來發展，他們自認為跟得上時代的科技「創意」嗎？或者追得上「光纖網路」的光速世代嗎？本文認為在音樂藝術上，我們倘若要談論什麼叫做創意教學這件事，那麼真是要去好好請教一下當代作曲家所做的跨越顛覆世代的創意感知。這並不是說作曲家的每一件作品都必須符合孩童、或業餘社區的音樂訓練，終究作曲家的思維在於創意靈感的呈現，至少相較於教育學者在運用音樂作品片段，製作教材的過程中，對於創意教學如何帶領學生走向世界的時代前端，那麼，編作曲的課程在教學環境下（特別是現今大學所謂「音樂教育系」早已轉型到「音樂學系」這件事的思考上），是否應該更有機會優先於教學理論的前面呢？因此，以下我們分成這三個部分來探討有關於當代作曲家所扮演的角色：

第一種角色：將當代音樂作品做為學校與社區的聯合演出。

第二種角色：嘗試本身的創意作品，讓孩童能夠實質的參與，藉此提升孩童在音樂能力的培養。

第三種角色：創意的引導教學，在於作曲家的能力與其相對責
　　　　　　任，「取之於社會、用之於社會」，跨出了學校
　　　　　　的課程範疇，將當代音樂的觸角延伸到社會各個
　　　　　　鄉鎮，所以，音樂對於社會教育才會產生廣闊與
　　　　　　深層的影響力。

一、布瑞頓—皮爾斯基金會連結學校與社區資源

　　基金會的主要目標在於延續布瑞頓與皮爾斯，以及他們團隊的
藝術理想，建立資源中心，開放給學校與社區孩童、或音樂愛好者
使用。如此，基金會將所在地的紅樓，將豐富的資源設置了檔案中
心，加強硬體的設施之後，朝向四個方面前進：

（一）擴大教育的推廣，專業「教育展示空間」，連結學校音樂課程

　　在擴大教育的推廣方面，在紅樓整合了新的展覽館和永久展示
區，形成專業的「教育展示空間」，連結學校的音樂課程，使孩童
走訪紅樓，進一步認識布瑞頓的作品，以及作曲家的想法，將音樂
的創作美感帶進學校與社區教會。這一段路程，可以說是展現了布
瑞頓、皮爾斯、伊摩珍等一行藝文界人士對於奧德堡地區在藝術領
域深化的眼見。這棟紅樓並周邊的使用空間與環境，自從 1957 年布
瑞頓和皮爾斯接手之後，早已有計畫地進行擴增與改善的想法，除
了在硬體上推動社區展演功能、博物收藏價值之外，最重要是社區

藝術教育的推廣計畫，這棟歷史古蹟擔負了這項教育的任務。任何一處的古蹟或是硬體空間，如果在功能上已經不是單一使用的目的，或者是靜態座落在某處的「建築」，我們相信藝術團隊的影響力越大，所需要的空間與對外聯繫也會感到使用上缺乏與不足。因此，1990 年 5 月布瑞頓－皮爾斯基金會研究與經理團隊向法定保管人報告使用現況，內部空間與使用功能相對已經達到了上限。為了要落實布瑞頓與皮爾斯生前的藝術志向，他們開始需要籌募經費，並同時在與建築師羅伯特・威爾森（Robert Wilson）和馬爾科姆・尼斯（Malcolm Ness）協商後，進行對圖書館提出了擴展計劃。

對於目前建築環境運用之外，希望能在其他閒置空間增加多用途的設計，整體的使用功能以圖書收藏為核心目標，圍繞在多功能展現空間、博物館的展示，休閒娛樂的休憩空間，這當然包括了游泳池與花園的設計。因此，整體的設計別具匠心，充滿巧思，可謂集文學、藝術、技術與材料等創造性構造於一身。我們看到這樣的設計概念，正如羅伯特・威爾森談到設計靈感是設想，如果布瑞頓與皮爾斯去世後，是否在此處活動時，一些朋友與社區居民共同的期待又會是如何的感受呢？

> 設計的靈感來自當時的保管人，每個都有他們對布瑞頓的獨特思考，和原始圖書館和游泳池的故事，……我想如果你期待去輕鬆想像一下，當布瑞頓去世時，建築物開始啟用，

然後，庭院和游泳池仍然還在那裡。[10]（Clark, September, 2011, p. 173）

　　布瑞頓－皮爾斯基金會向法定保管人提出的計畫，希望在未來的 20 年當中，多功能展演與圖書教育功能，秉持布瑞頓的志向，將文藝創作與社區活動向奧德堡延伸，連結該地區與其鄰近鄉鎮，影響整個東盎格魯地區，地方學校的學童與社區居民共同使用資源，並創造地方文化與培養人文素養的具體行動。除了紅樓之外，其餘周邊新增加「擴展部分」將包括一個 5x10 米的大廳、一個新的辦公室、一個小型藝術品空間和一個檔案和視聽空間等，預計「它將適用於多用途，書庫和棚架可以是輕鬆移動到不同的地方，給予所需的運用。」根據計劃而言，新建築將會「保存 20 年之久的『基金會的檔案』需求」[11]，如此的資源將做為社會教育的培育之所。（Clark, September, 2011, p. 173）特別是音樂圖書館的功能（書籍、樂譜、錄音帶和錄音記錄都有不同存儲的管道與方式），這項任務當然是由新擴展部分來承接空間的開展，同時也拉開了新視野的簾幕。因此，在邁向社區教育的發展過程中，遵守最佳保存和保護的文化政策，以維護收藏品，成為一個持續性的多元硬體，進一步豐富了圖書館的館藏。

10　引用自羅伯特・威爾森回函給布瑞頓-皮爾斯圖書館研究員克拉克博士的電子郵件（2009 年 1 月 22 日）。

11　引用自基金會之法定受託人的會議記錄，有關於圖書館委員會的報告，1991 年 9 月 4 日。目前這份報告是在檔案室 4.2, 3。

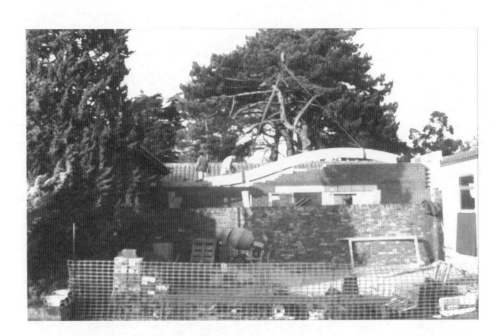

圖六　在圖書館進行「擴建部分」的天花板上安裝「波浪設計」的橫樑，前
　　　面是彎曲的紅磚牆。1993 年。
資料來源：布瑞頓－皮爾斯基金會提供。

（二）基金會組織推動社區文化發展與藝術教育

第二方面，作曲家與其藝術界的好友藉由基金會組織推動社區文化發展與藝術教育，因為他們有了這一個基礎，可以在資源取得上有了法定的程序與相關的行政配套，如此作為，藝術家的任何理想與計畫才能有機會按照既有的規劃與時程進行。例如：布瑞頓致力於英格蘭鄉村生活，於是在 1948 年，他成立了奧德堡音樂節（Aldeburgh Festival），透過了該活動計畫進行外展活動，將奧德堡的海邊小鎮打造成世界知名的文化藝術節慶的重鎮。更重要的是，布瑞頓透過社區音樂表演活動與學校的教育課程，使社區居民與孩童經由參與各樣的音樂活動來「認同」自己鄉鎮的音樂節，進而促使國際各地的音樂家、藝術家與文學家來到此處，彼此交流互動，這才能夠使奧德堡音樂節的活動得以長久。布瑞頓認為作曲家應該對於「社會與文化的總體營造」必須有極大的責任感，於是，在1951 年他榮獲 Lowestoft 的榮譽公民的頭銜。政府與社區居民認同他在社區與學校的文化藝術營造上，帶出了巨大貢獻，他在演講上，謙沖自牧地談論，將自己描述為一名為社區服務的藝術家，其中一段如此說著：

> 我首先是一個藝術家，作為一個藝術家，我想為社區服務。作為藝術家，我想為社會服務。

> 在以前，藝術家是教會等機構的僕人，或者是私人贊助者意義上的社會僕人。在今天，除了幾個明顯的例外，教會似乎

　　對嚴肅的藝術漠不關心，稅收過程也在很大程度上排除了私
人贊助者。然而，今天的藝術家已經成為整個社會的僕人。
國家委託創作大型繪畫和大型歌劇；那些提供 5 個金幣、
或更少的擔保人，讓我們的藝術節、或小型音樂協會得以
生存。

　　今天，是社會、或者說是我們所有人以我們自己的小方式來
要求藝術家，我認為這也不是什麼壞事。對於一個藝術家來
說，努力去做一件事並不是一件不好的差事。對於一個藝術
家來說，試圖為各種不同的人服務也並不是一件不好的差
事。（P. Kildea, 2008, p. 108）

　　對於作曲家的頭銜，創作一部所謂「象牙塔」式的前衛藝術比
較重要呢？還是做為社區一份子，共同致力發展藝文活動來得重要
呢？對於布瑞頓而言，如果社會群體在藝文方面的層次不進步，個
人又豈會得以更好的高度去發展呢？現代主義儘管強烈表達自我個
性主張，倘若社區（或說群體）的審美與感知無法交流，或無法理
解，那麼，再過多的前衛藝術主張，豈不是「英雄無用武之地」呢？
更重要是，如果沒有群體意識，請問我們的讀者，我們又何來所謂
「作曲界的名人」呢？所謂藝術家終究也不過只是提供娛樂的「機
構僕人」，更遑論「國家」這個大機構組織呢？布瑞頓認為作曲家
應當是社會的一份子，這不單在上述的 Lowestoft 的榮譽公民獲獎感
言中，強調這份「榮耀」的使命感。在 1962 年他更接受了奧德堡所

頒發的榮譽公民，彰顯他對於東英格蘭社區發展的貢獻，並將英格蘭當地文化帶向了世界文化潮流當中。作曲家對於社會的責任，就是一句很簡單的話語「你們真的認識我」。在得獎感言中，字裡行間地真情流露著所有藝文活動可見社區居民與當地學校的孩童共同參與過的一些作品，大家共同打造出一部部經典的傳世之作。得獎感言當中一段話，他是這麼說道：

> 但據我所知，這份榮譽不是因為名聲，因為熟識的機會，因為你真的認識我，而且接受我成為你們當中的一份子，作為市鎮中一個有用的部分，我認為這是一個藝術家的最高榮譽。一個藝術家應該是他社區的一部分，應該為它而工作，並被它使用。在過去的一百年裡，這個方式變得越來越稀少，結果是，藝術家和社區都遭受了損失。

接下來的話語，足令我們深思在音樂歷史洪流中，到底藝術家、或作曲家對社會、對社區到底起了什麼樣的變化或影響呢？針對作曲家有必要對大眾閱聽人負起某種的社會責任，他繼續說道：

> 藝術家在許多情況下承受了痛苦，因為沒有觀眾、或只有一位專門的人，所以，無法與他的大眾直接接觸，他的作品往往成為「象牙塔」，「偷偷摸摸的」，沒有焦點。這使得大量的現代作品變得模糊而不切實際，只有高技巧的演奏者才能運用，只有最博學的人才能理解。請不要以為我反對所有嶄新和奇特的想法；但是，我反對為實驗而實驗，不惜一切

> 代價的獨創性。有必要這樣說，因為觀眾並不區分如何自我
> 分辨：他們認為一切新事物都是好的，如果它是帶來令人震
> 驚的、顛覆的，那麼一定是重要的。畢卡索、或者亨利·摩
> 爾之間，史特拉汶斯基與電子音樂實驗者之間，其實世界各
> 地彼此都有差異。（P. Kildea, 2008, p. 217）

　　既然是談到作曲家的社會責任，同樣作曲家對於社區發展也應秉持同樣的態度進行創作，布瑞頓的作品最能具體呈現社區藝術教育莫過於「奧德堡音樂節」發表世界性當代作品與文化展演的相關活動，讓社區、學校、地區教會，可謂詳盡其信仰、教育整全於藝術活動之中。我們舉其一部創作的作品《挪亞方舟》為例，讀者便能體會布瑞頓身為作曲家，對基督教信仰在戲劇展演上如何進行打破社會階層的教育概念，該部作品的展演空間回歸到聖經傳統，應屬於教會儀式的一部分，也就是基督教禮拜程序之內，藝術本質就是對神敬拜儀式的一種媒介與方式。此兒童歌劇必須透過社區居民與學校孩童一同共同製作，在教會空間的氛圍中讓觀眾反思自身的信仰，這樣的方式，不也是教會禮拜中牧師講道風格的「另類」傳達，將聖經故事與教誨以講台型態來宣講聖經經文的含意（而非戲劇舞台）。布瑞頓認為孩童必須從小耳濡目染基督教的寓意教導、聖詩的讚美以及英格蘭自身傳統的文化遺產，他特意改編了英格蘭中世紀神秘劇當中《挪亞方舟》的文本（中古英文所撰寫），他試圖調和葛利果素歌的吟唱方式與英格蘭本地的讚美詩風格，配合劇情的需要，讓教會內的觀眾共同吟唱對天父上帝的讚美，在神聖的

空間中，彼此受到聖靈的熏染，傳達整個場域。有關這部作品的詳述，在本書後面仍會繼續說明。

　　另外，布瑞頓經常透過作品的參與演出，對於孩童在自然而然的情境中，對於聖經的教導與音樂感知能力的培養，產生對於情感與道德的重視，從音樂戲劇體驗中油然而生。這種情感與肢體律動的引導，我們一般總是對於音樂教育的「五大教學法」[12]。大致上，這些所謂「教學法」意旨在於培養孩童在對於音樂的感知能力，或者說從情意教學上，讓孩童理解如何運用所感受的音樂素材，透過引導進行各種即興創作。在某種教育立場上，布瑞頓身為作曲家，同樣可以建立一套嶄新概念的「當代教學法」，而且能夠跨越古典與當代音樂的界線與範疇，打破課堂制式教學與生活意境的藩籬。我們剛剛提到當代作品的產生，窺見布瑞頓的生活品格與教學相當靈活，而非規範的理論，好的作品在教育上不單是為社區音樂的製作，使得大人、小孩一同參與，同時也算是某種業餘演出的概念。比如說，上述的兒童歌劇《挪亞方舟》，或者稍早的作品《讓我們一起製作歌劇》（*Let's Make an Opera*, Op.45, 1949），一些孩童的歌唱、舞蹈、動作與家庭的生活連結在一起，發揮想像力的同時，展現音樂能力與感知的培養，更重要是，這些音樂的素養並不是一堆理論或是技術反覆式的背誦而已，素養的目的在於孩童的品格發展，這才是所謂「教學法」背後最正確之道。戲劇中的合唱，讓孩

12　對世界各國音樂教育影響深遠的五大音樂教學法，分別是達克羅茲、奧福、柯大宜、鈴木，及戈登音樂教學法。

童扮演各種動物，享受天父上帝創造的群體美感；藉助讚美詩的吟唱，讓孩童體會創造主的慈愛與憐憫；在家庭生活中，音樂也可產生勞動服務的責任感，使用杯子、碟子和盤子，以及手鈴產生了一些非凡而特殊的聲響效果，其中，手鈴再次反映了布瑞頓對亞洲印尼音樂甘美朗音樂的高度熱愛，對於亞洲文化的欣賞與尊重。另外，作品《仲夏夜之夢》（*A Midsummer Night's Dream*, Op.64, 1959-60），在 1960 年的奧德堡音樂節上首演，這可謂是布瑞頓最輕鬆的歌劇作品，因為這是英國最為熟悉的戲劇文學作品，我們都知道是莎士比亞的名著，社區居民與孩童的角色參與，同樣可以活生生地玩味著戲劇內涵與文化的深度。我們想想這樣的教學法，不也是神靈活現地使用本地當代創作的作品，使得孩童濡染著自身文化，理解本地作曲家與當代音樂嗎（試想，我們整個群體真的瞭解當代華人的音樂創作與藝文生活嗎？）？這是五大教學法所沒有辦法涵蓋的文化與社會層面，孩童教育畢竟是圍繞在家庭教育、學校教育與社會教育互相交疊成長之中，問題是我們所謂的教育學者，把這些理論在學校課程上作了「科學化」的切割，變成了壁壘分明的「課堂教學與考試」，使得學校上課環境從家庭教育與社會教育的文化氣氛之中分裂離散，自成一種封閉的系統，使得藝術與人文無法從家庭、學校到社會得到全方位的整合運用。布瑞頓藉此戲劇情節的修改，對於音樂進行編曲的工作，在人物角色上讓孩童體認人性純真與社會經驗之間強烈的寫實對比。（Bristow-Smith, 2017a, pp. 397-398）

（三）基金會的教育計畫擴展學校教育和社區教會的 聯絡網，獲得襲產樂透基金的財務贊助

　　布瑞頓－皮爾斯基金會需要擴展教育空間與資源連結，接著才會實踐藝術創作與合作展演的活動計畫。所以，我們談論有關作曲家運用了本身創作的靈感，同時對於社區孩童進行「情境教學」。除此之外，在第三方面，基金會的教育計畫必須擴展到學校教育和社區教會的聯絡網絡，如此之下，基金會的文化與藝術營運深獲政府機構、或金融團體好評，則有機會獲得襲產樂透基金（Heritage Lottery Fund）的財務贊助，故而，使得教育資源與空間應用，接下來能夠投注更為彈性的自由藝術教育，跨越出學校教育某種集體式的僵化課堂情形。這裡特別關注到作曲家與一群藝文伙伴對於財務管理的規劃與看法，他們有著共同的見解，認為如果能夠令國家基金的挹注，基金會的財務情況與相關藝文活動的規劃，端看機構本身是否穩健？活動內容是否有對於地方所有所效益？或者基金會是否能夠推動地方的文化總體營造？這些本身都不會是專注在某個作曲家身上，只在乎個人作品的發表會，或者只是某主題的演藝活動而已。這些問題其實非常務實、也具有社會教育性，我們從音樂歷史的角度來看，這能關注到這些社會問題、經濟管理與行政規劃的層面，這樣的作曲家真是少之又少啊。他們期望能夠爭取到國家藝術基金會的贊助，同時他們也努力經營活動，贏得財政單位的肯定，這樣確實他們才會有機會獲得一些相關單位的贊助。例如文中提到的襲產樂透基金幫助。他們爭取到這樣龐大的財務，對於教育空間的擴展與社區資源的連結，一系列的藝文活動與學校孩童的參與，

這樣的經費便有所助益。有趣的是，一般來說基金會倘若有外援贊助，絕大部分都會放在主題活動計畫的經費，所佔的消費支出比例通常一半以上，但是布瑞頓－皮爾斯基金會卻是將重心放在教育擴展和社區推廣的新領域。紅樓本身的轉型與開放，舊圖書館的翻新整合了，使空間成為新的展覽館和永久展示區，以生動的圖解表示向新來的人介紹布瑞頓的作品。第一次地方有專門的教育空間，所以來自當地學校的團體可以訪問紅樓，無論大人、或小孩皆能了解這位薩福克英雄。在未來的歲月裡，布瑞頓－皮爾斯基金會的目標是加強在各個層面的教育活動，不僅是成為社區主要的研究中心，而且是從學生到本科生、以及社區成人學習課程的發展連結。藉由建築空間與數位技術的發展，改變這一區域的人文景觀，促進更多方面的接觸，並從薩福克的安靜角落延伸到世界各地，這些因素，足以讓鄉鎮的人文環境有豐富的條件來吸引各地都會型態的藝術家、音樂家到此一聚。（Kenyon & Bostridge, 2013, pp. 171-172）

因此，透過布瑞頓－皮爾斯基金會的發展經營，我們可以理解到這是作曲家當年的心願，也是現今持續完成的遺志，目前的工作人員試圖遵循創始人的原則，在多項計畫的擬定與擴展中，其中最著名的是在「贊助計劃」。此般的規劃布瑞頓的作品、當代藝術走入社區，社會教育的想法以及社區學校的連結，一步步才有可能實現，爭取國家藝術經費或財稅的補助、甚至於官方機構或是私人組織的贊助，經費都是不可或缺。同時作曲家也需要有眼光進行有效率的組織，否則官方或私人機構與組織，不可能對於申請者來者不

拒，或無條件的溢注經費，由此可知，有關財務行政與組織，雖然布瑞頓身為作曲家，但是他對經費與財務報表完全能夠與基金會工作夥伴一同掌握未來整體經營，在音樂史上能參與在音樂節活動計畫，並其內部的行政規劃上，這也是少數作曲家之一。有關於經費贊助的問題，常常是許多基金會努力要爭取的方向之一，布瑞頓－皮爾斯基金會許多工作的活動表現與成本效益，為何能夠一直成為英國國家藝術基金會主要支持贊助的前三名之一？他們所在之處並非在倫敦都會型態的豐沛資源，而是東英格蘭鄉鎮的寧靜之處。我們或許可以商酌其中的贊助計畫，對於我們許多正在思考如何經營藝術基金會的工作方向，酌情參考並探究一些其中的原因，或許有一些助益之處。財務的基金並不在於表面的數字收入如何的漂亮，布瑞頓與皮爾斯之所以能夠打動這些機構願意將補助的經費投入在奧德堡的小鎮上，應該是在於他們願意先付出時間與精神，有計畫地投入更多實際的關心與經費，推動藝術與人文在地化的生活，因為有了地方居民的音樂活動與社區資源連結，才會有真正的「口碑」。我們對於布瑞頓成功地帶動社區藝術行動計畫，本文提供的幾項因素稍加說明，我們能夠領悟基金會活動。

1. 布瑞頓對英國音樂生活的巨大貢獻，而不只著重於個人的作品發表而已。

基金會的贊助計畫之下，成立了出版社 Faber Music，這也是今天布瑞頓重要的音樂遺產之一，這是當時在艾略特的鼓勵下創立，其目的是鼓勵所有當代作曲家的創作與出版，並給予實質的經費支

持，即便有些作曲家創作風格上鮮明與自己的藝術想法有所不同，仍然給予積極出版的空間。例如：著名地邀請了哈里森・伯特惠斯特（Harrison Birtwistle, 1934-2022），在奧德堡舉辦了他的歌劇《潘趣與茱迪》（*Punch & Judy*）的首演；此外 1954 年的音樂節包括了一場具象音樂的演出等。（Kenyon & Bostridge, 2013, p. 173）

2.「奧德堡音樂」（Aldeburgh Music）的贊助計畫，以財務支持「布瑞頓－皮爾斯年輕藝術家計劃」

在於「奧德堡音樂」的贊助計畫，他們運用了財務的規劃支持「布瑞頓－皮爾斯年輕藝術家計劃」（Britten-Pears Young Artist Programme），這不是一項臨時性計畫，而是建造一座橫跨在學校教育與社會教育的橋樑。因此，以此計畫為核心，作曲家建立了一所「布瑞頓－皮爾斯學校」（Britten-Pears School），這也是他們生活願景之一，誠如布瑞頓的想法：

> 如果年輕人正在為音樂職業生涯的學習路程上，我們都熱衷於鼓勵他們參與音樂製作，並接受專家培訓。我認為，他們應該會讚揚現在所提供節目活動的廣度和品質，讓世界各地的年輕人來到斯內普（Snape），從這些設施中受益，感受到藝術教學的卓越和地方特色的氣氛。（Kenyon & Bostridge, 2013, p. 174）

3. 基金會成為新音樂「專門化」的中心

第三項因素在於社區活動的推展計畫，依循布瑞頓對「新音樂」

的關注，基金會必須先進展為支持創作新音樂「專門化」的中心。
一方面，基金會研究人員開展籌劃當代作曲家的演出節目，這項計
畫很顯然是讓奧德堡鄉鎮成為著名的新音樂中心，這樣也會使奧德
堡音樂節成為世界著名的新音樂節慶活動之一。例如：在一系列階
段計畫中，布瑞頓－皮爾斯基金會與皇家愛樂協會合作，製作了 6
部來自世界頂級作曲家的作品，沃爾夫岡・里姆（Wolfgang Rihm,
1952-）交響樂團作品、朱麗絲・威爾（Judith Weir, 1954-）為室內
樂團作品、馬格努斯・林德伯格（Magnus Lindberg, 1958-）大型合
奏團創作，魯德斯（Poul Ruders , 1949-）為弦樂四重奏、伯特惠斯
特（Harrison Birtwistle）為男高音和鋼琴的作品、以及西婭・馬斯
格雷夫（Thea Musgrave, 1928-），莎莉・貝阿米什（Sally Beamish,
1956-），安娜・梅雷迪思（Anna Meredith, 1978-）和夏洛特・布雷
（Charlotte Bray, 1982-）合作布萊克（Blake）詩作配樂，為兒童演
奏的作品。

　　另一方面，將布瑞頓作品進入社區學校的演奏會中，同時經由
世界知名機構組織之間的合作，推廣布瑞頓當代作品的理念，如：
《青少年管弦樂入門》、《戰爭安魂曲》（*War Requiem*, Op. 66.
1961）、《四首大海間奏曲》（*Four Sea Interludes*）每年都會收到
無數次的演出節目邀請，目錄中有許多作品值得更廣泛的觀眾探索
聆賞。布瑞頓－皮爾斯基金會在推廣計畫中撥款一些經費安排世界
各地的演出活動，包括智利《比利・巴德》首演、在巴西的《仲夏
夜之夢》，還有南非的鄉鎮上演《挪亞方舟》、電影在巴勒斯坦的

一系列合唱音樂會和中國的歌劇首演《挪亞方舟》等。（Kenyon & Bostridge, 2013, p. 174）

　　除此之外，贊助行動的本身並不只侷限於經費或財務的觀點。其實我們可以通曉創作靈感的來源，往往一部分原因是因為藝術支持者或贊助者的緣故，作曲家所創作的作品作為題獻，也可以說是其作品的素材來源有極其相關。作品創作是作曲家與贊助者之間彼此交流，這些贊助者都會深深影響布瑞頓創作的靈感。對於布瑞頓而言，他所創作的作品則是藉以回報這些贊助者，用其自身的信仰與心靈，透過作品流露出內心的感謝。例如：《戰爭安魂曲》，布瑞頓開始專心創作其內心深刻的個人性作品，這部作品是布瑞頓大部分於 1961 年創作，並於 1962 年 1 月完成的安魂曲，一部大型非儀式性的聖樂作品。它是為新考文垂大教堂（Ccoventry Cathedral）的獻堂委託而進行創作的，該大教堂是在第二次世界大戰期間的轟炸襲擊中遭受摧毀，使得原來的 14 世紀建築嚴重損壞，歷史建築需要進行重建。這部作品之所以反映了他內心的和平主義理念，同時流露著對於教會贊助者充滿了感恩，對於上帝信仰深刻的讚美。因此，作曲家採用了傳統的拉丁儀式文本中，試圖穿插著戰爭詩人歐文（Wilfred Owen，1893-1918）在第一次世界大戰期間創作的詩集，並列講述，互相對照其神聖與世俗的二元性。這部作品是為女高音、男高音和男中音獨唱家、合唱團、男童合唱團、管風琴和兩個管弦樂團（一個完整的管弦樂團和一個室內管弦樂團）創作的。室內管弦樂團伴奏英文詩歌流露內心深處的配樂，而拉丁部分則使用女高

音、合唱團和管弦樂團呈現；所有的力量都結合在音樂結尾中釋放出來。（Letellier, 2017, p. 118）

　　上述談到的作品《戰爭安魂曲》，它為著特定的藝術家與共同想法的教會贊助者而寫。在基督教信仰上，一段很長的時間，直到去世之前，布瑞頓著力於屬靈生命的探索，回歸原本孩童的信仰時刻，他燃起了為信仰生活的盼望，以教會空間作為信仰告白的神聖場域，這些都是回應了教會贊助者最直接的心靈意圖。例如另一部作品：《教會比喻》三部曲，該作品在許多方面打破了慣有的創作基礎與傳統結構，嘗試建立新的風格。由於他的贊助者，也是他最好的夥伴之一，日本友人 Peter Kurosawa 曾回憶到兩次欣賞「雅樂」（Gagaku），第一次是在 1956 年 2 月 12 日之前，而第二次則是 2 月 18 日，是由 Peter Kurosawa 所主持。布瑞頓兩度參訪東京宮內廳學部聆聽管絃（Kangen）樂曲，其中唐樂（とうがく，Togaku）的樂曲與合奏形式一直影響著布瑞頓。這件事背後要提到一項非常重要旅程，1955 年 10 月 31 日布瑞頓與摯友皮爾斯以及一些朋友從英國啟程，[13] 開始為期五個月的世界巡迴演出。雖然名為世界巡迴，但實際上卻是一趟亞洲之行。[14]（Gishford, 1963, pp. 55-56）他們這趟的遠東之旅，其中有關於唐樂的部分，在黑森王子的日誌有一段文字如此敘述：（Harich-Schneider, 1973, p. 130）

13　這些朋友還包括了黑森王子（Prince Ludwig of Hesse and the Rhine, 1908-68）、他的蘇格蘭妻子 Margaret（'Peg'）Geddes（1913–1997），他們也是奧德堡藝術節的主要贊助者，以及布瑞頓歌劇作品的德文翻譯。

14　參考本書其中一篇記錄 Prince Ludwig Of Hess, "Ausflug Ost, 1956"。

　　看到高貴的音樂家們拿起龍笛發出突然的悲鳴聲，或其他
打擊船形豎琴（楽箏，がくそう，gakuso）在雅樂中等同於
十三絃箏稀疏的聲音都令人不安。

　　《教會比喻》三部曲可以說是布瑞頓與一群藝術家們以日本傳
統「能劇」作為這一系列的開始點，這是因為布瑞頓與摯友皮爾斯
以及王室成員黑森王子與其公主，夥同日本朋友在 1950 年代安排
遠東地區的旅程帶來的作用。其中第一部《鷸河》（*Curlew River,*
Op.71, 1964）的故事是建立在日本傳統能劇劇目之上，布瑞頓把它
轉化到中世紀英格蘭的環境裡面，以自身的基督教信仰與傳統文化
等元素以立根基。以中世紀而言，慣以男性的演員扮演僧侶，加上
一小群管弦樂，類似日本管絃傳統器樂編制也參與在劇情當中。

　　我們從布瑞頓好友圈中認識到黑森王子夫婦，他是伊莉沙白二
世女王的表哥，顯然布瑞頓與其音樂影響力已經進入了王室成員，
由此，我們不難得知，奧德堡音樂節對於英國來說，其背後的夥伴
支持無不以皇家認可為顯著特徵。布瑞頓在他人生最後一部作品組
曲《曾有的時光》做為對終生夥伴女皇的感謝，並藉此探索英格蘭
往日的輝煌與榮耀。這部作品令伊莉莎白女王二世為之動容，透過
這部作品的靈感反思，流露出在現今伊莉莎白女王時代的英格蘭民
族現況，作曲家鼓勵並呼應過去貞潔女王伊莉莎白一世的時光，對
於英格蘭文藝復興的深切回憶。今日任何一位對於英國的音樂歷史
發展有著濃厚興趣的人想必能綜貫本地獨到的音樂風格。這首組曲

《曾有的時光》應用的英格蘭牧歌的風格，往前回溯到先前創作的
作品《榮耀女王》，那一部作品本身曾接受皇室委託創作，題獻給
伊利沙白二世的加冕典禮而創作，於 1953 年 6 月 8 日在倫敦皇家歌
劇院（Royal Opera House）首演，做為慶典的一部分。[15] 從委託作品
的屬性，對於終生摯友與贊助人來說，布瑞頓用著彷彿生命般的作
品做為答謝之禮，這也讓布瑞頓在英國音樂史上很快地成為了具有
英格蘭「桂冠音樂家」的聲響與地位。同樣地，這部作品也使得布
瑞頓在英格蘭的音樂史上成功地繼承了莫里、普賽爾、韓德爾與艾
爾加的光輝，在音樂上一脈相承，再造出一次當代的「英格蘭文藝
復興」。布瑞頓使用歌劇以古方今，借用了莫里編輯的牧歌集《女
王的勝利》（The Triumphs of Oriana），反映現今伊利沙白二世的
歷史使命，表露著英格蘭的精神象徵，展現了民族的美德與價值觀。
（Day, 1999, p. 13）"Oriana" 這個既美麗又高貴的名字如同當時著
名的牧歌作品《歐里安娜》（Oriana）其中感人肺腑的一句話：「母
親敝下」。因此，我們與布瑞頓一起進到了英格蘭的榮耀裡，這是
一位對於奧德堡藝術節終身贊助的女士，擁有英格蘭人傳統的高雅
血液，一股堅忍不屈而又溫柔的人文內涵。（Day, 1999, p. 221）作
曲家用己身的最後氣息，幻化成基督教永恆的盼望在字裡行間，不
再是理性的音符，而是跨越死亡的熱情，用信仰的情懷成為美好的
終止式。

15　三幕劇，歌劇腳本由普洛默（William Plomer, 1903-1973）編寫。首演由英格蘭著名女
　　高音柯羅絲（Joan Cross）與男高音皮爾斯擔綱，獨唱、管弦樂與合唱由卜利察（John
　　Pritchard）指揮。

曾有的時光—正如我們所料想到的

彷彿人間見證訴說著—

意識的起源以先

一切遂心如意。

所幸無疾病痛，是心愛？是心喪？

無人能領略悲歡、渴望、或者燃燒的心靈；

無人在乎到底是衝擊了或是跨越了

總是星星點點、片片斷斷。

萬事浮沈，終了無言語，

萬物消逝，心也不再糾結纏繞；

餘暉黯然無色，黑夜籠罩當空，

意識之內已無感應。

相思之病始動，心則蒙蒙生矣，

原始如故，未必是適當的色彩；

在不可知的意識以先，早已注定

還要多久，還要持續多久呢？[16]

16　布瑞頓為何選用《曾有的時光》（*A time there was*）這樣的副標題呢？我們試想這首《英格蘭民謠組曲》（*Suite on English Folk Tunes*）寫作時必須面對死亡的心境，那麼，它就像一個強烈的迴光反照。布瑞頓得自於哈代（Thomas Hardy, 1840-1928）詩作的靈感，引用〈遙寄永恆於雲煙〉（*Before Life and After*）開端的字句：「曾有的時光」，這段詩作在結尾的部分出現了一段陰鬱如死寂般的心情。

（三）布瑞頓－皮爾斯基金會提供地區教會作為教育與展演的場所

　　布瑞頓－皮爾斯基金會延續布瑞頓的理想，接續提供地區教會的教育活動或研究，對於音樂業餘者、或是孩童的音樂創作與演奏，耳濡目染在藝術直覺與視野上有潛在的啟迪與影響。基金會設計各種教育活動與演出機會，配合「奧德堡藝術節」，將社區學校連結教會空間，提供當代實驗性的活動設計，從研究、演奏、創作到行政經營，可以說是從學校的孩童到音樂學院的本科生，從業餘的成人課程到專業演奏家的實驗空間，培養音樂人才、或是社區群體的鑑賞能力，有音樂的地方就有信仰群體的所在，無形的讚美教會延展到社區的每一個角落，在英格蘭鄉間景色，令人懷念起教會音樂歷史，信徒對上帝的讚美時刻。如此推動使用禮拜的音樂「傳福音」，在當地所建立的音樂節的理念與藝術家熱情參與，此觀念還要推展擴及英國各地，甚至海外國際的市場。（Kenyon & Bostridge, 2013, pp. 171-172）

　　從布瑞頓幾部作品的創作靈感與空間設計，無不以「教會」做為展演的場域，這種以教會、社區、學校為基礎的文化教育，堪稱英國最重要的作曲家傳統價值，這樣的創作精神在布瑞頓身上一覽無遺。我們不難發現英國對於教會音樂創作始終保持某種的社會教育與社區學校發展，一直成為重要的傳統與立場。在歷史脈絡底下，我們可以流暢地在時間河流中，找到布瑞頓之前，有著基督教信仰的生命，以此為教會使命的作曲家。在文藝復興時期，英國早期作

曲家當中以教會與社區同時發展的作曲家，我們應該會記得塔利斯
（Thomas Tallis, 1505-1585）是這方面最為優秀的作曲家之一。他曾
為 4 位君主服務，皆毫無怨言地適應宮廷文化，在過程中獲得莊園、
金錢和地位的領主。他是一名天主教信徒和工藝者，為教會禮拜、
教育和娛樂創作音樂。從英國音樂歷史的立場，他是我們所認知的
最後 1 位中世紀和第 1 位文藝復興時期的作曲家，此時在「作曲家
所謂開始自吹自擂，自我確立地位」之前，當時他們都是「社會的
僕人」。[17]（Carpenter, 1992, p. 441）布瑞頓身為作曲家，從教會音
樂歷史洪流中似乎與這位前輩有著共同的靈魂一般，正如布瑞頓所
說，在英國音樂史上，最早印刷和出版自己的音樂的人之一，塔利
斯是第 1 位音樂從未被淘汰的英國作曲家；如同像莎士比亞一樣，
每一代人都為了自己的目的而重塑自身藝術風格，總是會有些人比
其他人更懂得尊敬教會的教導，尤其是負責教會音樂的樂長與音樂
家們對於社區愛好音樂的信徒帶來了美好的教會作品，用音樂歌頌
上帝的生活。（Gant, 2017, p. 133）

　　稍早文中提及有一位作曲家，我們在音樂史經常提及此人對
於英國音樂獨創性，同時對於法國中世紀音樂的對位技法帶來前所
未有的積極作用。這位作曲家就是鄧斯德普（John Dunstable, 1390-
1453），他的創作手法，為英國的教會音樂發展帶來嶄新的時代性
與聲音空間的美學，教會創作的概念似乎一直延續到了布瑞頓。所
以，一般音樂史的概略下，我們總以為英國的音樂發展遠不及歐陸

17　這段解釋是引用自 1969 年 11 月 6 日《紐約時報》（New York Times）對布瑞頓的採訪報導。

的創建性；但是，在這裡我們有足夠理由認為英國作曲家秉持著熱忱的宗教改革精神與社區教會發展的基礎做為考量，以基督教信仰的當代性而言，卻是一直走在歐陸的前面，逐步在歷史上影響著教會改革的動力。例如：鄧斯德普的一部作品《聖靈請來》（*Veni Sancte Spiritus*），這首是屬於四聲部的經文歌，其歌詞是為教會五旬節撰寫的經文，該經文可能出自 13 世紀坎特伯里的大主教斯蒂芬・蘭頓（Stephen Langton, 1150-1228）之手。他並非用時下的曲調，而是轉向了較古老的五旬節《聖靈請來》的旋律和文字，混合發展為高度複雜且具有前瞻性的結構。結果，樂曲呈現的方式公開挑戰了教會禮拜的聽覺體驗與聲音的表現方式，這些因素著實走在當時法國聖母樂派的前面。由此可知，樂曲的創新性和獨創性，他熟練地運用了四個聲部，不同的節奏和歌詞線條，卻從未損害過音樂的情感和神學的內涵。以這種方式同時使用兩種經文並行，在英國教會音樂中再也找不到了，直到 1955 年布瑞頓的《聖彼得讚美詩》的作品出現，我們才再次發現該手法來推動教會音樂，讓社區教會與學校的合唱形式在奧德堡音樂節中展現出來。（Bristow-Smith, 2017d, p. 57）

　　布瑞頓在推進奧德堡音樂節的「多元展演」的方向，成功地連結了地區教會與社區學校音樂教育的雙向發展，帶來教會信仰與藝術的嶄新潮流，這為布瑞頓帶來的跨界、跨領域的響亮的聲譽。尼古拉斯・坦佩利（Nicholas Temperley）對布瑞頓音樂《D 大調小彌撒曲》的一部分評論，他認為布瑞頓是「也許是一位為英國教會

音樂的作曲家，尋找一種原創且廣泛接受的語彙」。（Temperley, February 1966, p. 143）另外，教會禮拜學與神學學者霍頓·戴維斯（Horton Davies）關於教會音樂發展的相關研究中，嘗試性地總結1900-65 年期間，英國當代世俗音樂與教會音樂在風格上產生巨大迥異，他認為同時代大多數英國主要作曲家都是創作教會音樂，因此，它不再是喋喋不休地重申過往傳統價值的代名詞。然而，在布瑞頓和當代前衛作曲家的影響下，教會音樂似乎是魏本（Anton Webern, 1883-1945）和梅湘（Olivier Messiaen, 1908-1992）演變而來的「變相英國版本」，同時也顯得非常實驗性。（Davies, 2016, p. 103）研究教會當代音樂的評論者認為布瑞頓本身的作品創作靈感多來自於聖經與教會禮拜的傳統，而且，不會被束縛於一種特定的風格、作曲方法、或是某個既定的展演空間。例如：作品《教會比喻》（*Church Parables*）是 1960 年代中期出現的三部曲結構，演出的型態結合了教會禮拜儀式與中世紀儀式劇的方式，以教會的神聖儀式，跨越了異文化藝術的表現方式，鼓舞社區業餘音樂愛好者與學校兒童的共同參與，一部超越傳統音樂形式隔閡的代表性作品。《教會比喻》中的第一部《鷸河》，以「樂種」的觀點來看，這是屬於一幕的室內歌劇。故事情節大概呈現：一個瘋婦和一個旅行者渴望渡船穿越鷸河，擺渡人向他們講述了一個男童所遭遇的悲慘故事，然而這個男童死了，被埋葬在對面的河岸上。後來得知這個男童原來是瘋婦的兒子。她知道孩子的靈魂得享安息，她的內心得著了安慰，瘋癲狀態瞬時就消失，一切心境平和。原本這齣室內歌劇的表演形式與戲劇腳本的來源是日本能劇《隅田川》（*Sumida River*）的傳統劇目

「瘋婦能」之一。如同上述，布瑞頓曾在東京欣賞這部傳統能劇，布瑞頓嘗試將這樣的表演方式轉化為「融合」型態的劇種，他將這種想法交由劇作者普洛默（Christopher Plomer）將該故事情節轉變成基督教的聖經比喻的文學形式，它的鮮明和樸素隱約映現了布瑞頓意欲繪製中世紀神秘劇的氣氛。音樂風格的靈感似乎源於日本的雅樂、或宮廷音樂，所以他採用東方的「支聲複音」技巧為骨架基礎 [18]。布瑞頓通過將古老的教會讚美詩《天父永恆真光》（*Te lucis ante terminum*）作為音樂動機來增加西方和中世紀的禮拜氣氛。結果是東西方、古代與現代的獨特「融合」風格；同時他在另外兩部比喻作品中重複並擴展了這一觀點與技法（Bristow-Smith, 2017b, p. 398）

　　布瑞頓的創作靈感深扎於英國國教低派的福音性與傳統曲調，他並不會拘泥在傳統禮拜儀式，或者某種教會教理的限制因素，對於展演的方式與表演空間可說是穿越在戲劇舞台與教會講台之間的概念。這方面，對於音樂評論者的態度來說，多半從世俗音樂的創作手法評論當代藝術音樂領域，在這樣的音樂風格下，取得成功的教會作曲家，他們卻不太重視作曲家作品的教會儀式處理，而是如何活化應用教會傳統，使其具有豐富的內涵。因此，布瑞頓創作的當代手法反映出對於英國國教的音樂傳統創作的「第三條路線」。由此，我們在此簡略地談論英國教會音樂的當代創作上整體脈絡：

18　支聲複音是在「世界複音理論」之下是指兩個、或多個演奏者同時且獨立地演奏同一旋律線的變化。同時但獨立演奏相同的旋律音符，音色不同卻產生特異的複音變化效果。

1. 第一條路線，創作上呈現一些個別的聲音，非調性與調性之間的中庸之道，既不是教會傳統的盲從追隨者，也不是對創新而感到滿足得意的心情，只是偶爾出現在教會音樂的世界中，然而並不受到信徒熱烈歡迎與採用。例如，哈維（Jonathan Harvey, 1939-2012）、斯威恩（Giles Swayne, 1946-）和布芮爾（Diana Burrell, 1948-）的音樂。

2. 第二條路線，由公認的教會作曲家組成，他們試圖拋棄了西方音樂發展前衛概念的想法，意旨於頌揚上帝的神聖音樂功能，他們認為藝術家自我提升與標榜的危險，這樣容易導致了教會音樂靈感的枯萎，並且缺乏聖靈的敬虔，而是僅僅使用了非常微渺的音樂創意於其中。例如，當代作曲家約翰・塔夫納（John Tavener, 1944-2013）、惠特爾（Matthew Whittall, 1975-）、麥克米倫（James MacMillan, 1959-）。

3. 第三條路線，他們通常在教會音樂界之外工作，同時對此類作品有所貢獻，有時候創作風格上也有些爭議。例如，魯布拉（Edmund Rubbra, 1901-1986）、內勒（Bernard Naylor, 1907-1986）、豪威爾斯（Herbert Howells, 1892-1983）、焦伯（John Joubert, 1927-2019）、米爾納（Anthony Milner, 1925-2002）以及布瑞頓。（Thomas, 2017, p. 184）

如果我們具體說明，布瑞頓在 1940 年創作的《安魂交響曲》（*Sinfonia da Requiem*, Op.20）以及在 1947 年至 1974 年間創作的 5

首《頌歌》（*Canticles*）就可以很清楚表達創作的意圖。換句話說，在教會禮拜儀式場合之外，創作於適合成人與孩童一起參與的合唱作品，在教會與音樂廳舞台之間的表演方式，音樂並非基於聖經、或教會傳統禮拜儀式經文，但是仍然表達了作曲家深厚的教會感情，以及那份堅定的信仰，透過音樂的頌讚向聆聽者傳達而來。這些樂曲經常在英國國家廣播電台播出，吸引並安慰在戰爭克難中的許多聽眾心靈。在布瑞頓創作想法裡面，他本身非常了解教會音樂與藝術之間的關係。由於他的信仰自幼承襲母親的基督教的福音特質，他認為真正的藝術家都必須真正為教會做些「事工」，他曾說道：（Webster, 2017, pp. 60-61）

> 我可能不是一個固定禮拜與服事的教會信徒，但我相信這個信仰。我不僅必須意識到藝術應歸功於教會，而且最好的事情已經為「教會事工」奉獻了很多，如果他們本身的「分離」，則會是對雙方來說都將是巨大的損失。

我們在這裡再次提到英國國教擔任神職的赫西牧師（Walter Hussey）與布瑞頓往來與委託創作的關係，直到 1976 年布瑞頓過世為止，長達有 30 多年之久，深情厚誼。在 1977 年 3 月一場「布瑞頓追思感恩禮拜」，在伊莉莎白王后，王母太后（the Queen Mother）莅臨在場的情況下，在威斯敏斯特大教堂的感恩禮拜，訴說布瑞頓生活與作品的見證，以教會信仰與音樂，他成為榮耀上帝最好的器皿。那一場禮拜的證道，正是赫西牧師，過程是由皮爾斯

特意寫信邀請，足以見證彼此的友誼關係。赫西牧師（Reverend Walter Hussey）本身是一位英國國教（在世界各地稱「聖公會」）神職人員，他堅信聖靈賦予的藝術恩賜在教會中應有其服事的地位與次序。赫西牧師主要以一系列非凡的當代藝術和音樂品味而委託創作聞名，首先是 1943 年在北安普敦（Northampton）任職，1955年至 1977 年是他在奇切斯特大教堂（Chichester Cathedral）擔任牧師。接受他邀請委託創作的藝術家，被視為戰後英國的藝術和音樂世界的重量級名單：視覺藝術領域的摩爾（Henry Moore）、薩瑟蘭（Graham Sutherland），派伯（John Piper）；在音樂家中，包括布瑞頓、伯克利（Lennox Berkeley）、芬濟（Gerald Finzi）、蒂佩特、華爾頓（William Walton），僅舉幾例。赫西牧師還能夠從海外藝術家那裡獲得作品，其中最著名的是伯恩斯坦（Leonard Bernstein）和夏卡爾（Marc Chagall）。（Webster, 2017, pp. 1-2）。赫西牧師對於音樂獨到的品味，倡議教會音樂期待成為一種「特殊類型」的大型作品，以其嶄新和預見的眼光看待教會的合唱作品地位，詩班（或聖歌隊）可以擔任宣教的事工，在教會聖職中傳達聖經教導與帶領會眾敬拜上帝的角色，否則傳統禮拜就會顯得沒有太大的意義。（Gant, 2017, p. 354）例如，為了適應北安普敦教會詩班的能力與孩童詩班對於音感能力的培養，以及現階段四聲部讚美詩發展形式，並且強調了管風琴聲音的特質，以及教會中對於聖馬太節日的重要性，在 1943 年赫西牧師委託布瑞頓創作《羔羊歡慶》（*Rejoice in the Lamb*, Op.30），這部作品所採用的歌詞底本並非聖經、或是傳統禮拜的經文，而是來自於詩人司馬特（Christopher Smart）的詩作

《歡慶羔羊》（*Jubilate Agno*）。該詩作寫於 1758 年至 1763 年之間，而司馬特因精神疾病被監禁，這首詩反倒是充分顯示了「頌讚、福音和哲學的告白，個人日記和平凡書本合而為一，以及採用詩歌形式的非凡實驗。」（Williamson, 2015）布瑞頓創作這部作品時，與赫西牧師在信件中多有溝通想法，布瑞頓回答赫西牧師：（Mitchell, 2011, p. 1142）

> 因為我也有一個「奇想」，希望在藝術與教會之間建立更緊密的聯繫。我敢肯定，明年九月之前，我會給你一個歡慶讚美詩的想法，在這樣的禮拜場合帶著活潑氣氛，你不覺得嗎？[19]

有關於這部作品《羔羊歡慶》可追溯到 1943 年的清唱劇式頌歌，除了歌詞本身超越教會禮拜儀式與英格蘭文化的傳統理解，音樂本身的寫作也是打破教會與音樂廳之間的界線。我們簡單從幾點音樂素材使用，將此作品中的跨越與融合的藝術風格窺探一番。

1. 首先，在歌詞上，本身就應該自屬於一格，於傳統樂種上不易分類，布瑞頓採用了 18 世紀詩人司馬特的一首漫無邊際的長詩，在他被關押在瘋人院時寫的。

2. 其次，音樂風格上接近教會清唱劇的類型，其結構以英格蘭

19　這封書信於 1943 年 4 月 5 日由布瑞頓寫信給赫西牧師，裡面陳述有關藝術與教會之間的想法。

教會慣以精簡的「頌歌」作為表現的方式，曲體大部分齊唱
型態，旋律與節奏按照傳統頌歌方式處理。

3. 第三，布瑞頓使用「字謎」手法處理樂句，使用 4 個
音符樂句，以他在蘇聯的好朋友蕭斯塔科維契（Dmitri
Shostakovich, 1906-1975）名字中衍生的音符，這是一種藝術
性的手法，同時在教會中亦有使用的情況。透過蕭斯塔科維
契從 D [mitri] sch [ostachovich] 的字母 DSCH，採用德國語
音系統將它們轉化為音符，形成了 D，E♭ [德語的 s]，C，
B♮['H'] 四個音符的動機。這種字謎手法早在巴赫的時候就已
經應用在音符的動機裡，這兩位好朋友的作曲家經常在自己
的音樂中使用這種個人音樂簽名的方式，題獻給對方，布瑞
頓使用這首頌歌的動機發展，發揮上帝的公義與聖潔，在樂
曲中段中熱情唱出我們的冷漠真能夠避免迫害，或是扭曲真
理？歌詞爆發出強烈的吶喊：「愚蠢的同伴！愚蠢的傢伙！
詩班發牢騷吧。」（Gant, 2017, p. 362）

布瑞頓對於社區教會與學校的共同發展，明確地朝向真正落
實「藝術與人文」的培育方向，作曲家本身積極投入創作音樂、音
樂教育與基督教人文品格。我們研究布瑞頓的音樂，並不是單面向
來看某個層次的發展，而是多層次、多面向地審視他如何跨越傳統
的想法與某些堅持不可變的「自我理論」。因他在音樂的影響力已
經不只是屬於英國的人文資產，同時，他受到世界的肯定。例如：
1964 年 5 月，布瑞頓被評為人文學科亞斯本獎（Aspen）的第一位

獲獎者，在榮譽的頒獎典禮上，他發表了自我感言，其中一段提及了中心的想法，就是音樂「場合」的問題，或許對於「場合」的概念與應用，我們能夠尋找到跨越與融合的起初意識：

> 巴赫的《聖馬太受難曲》在一年中的某一天的演出，基督教會中只有這天是一年的高潮，引導該年的崇拜。這是科學與商業之旅中最不幸的結果之一，在轉型的轉折處，這獨一無二的作品受到滿屋子灌飲雞尾酒者的同情，無需任何儀式、或場合，隨意的聆聽、或者根本不理睬。（Britten, 1964, p. 17）

　　現在的教會、或學校會因為科技的發達，提出很多嶄新的創意教學與啟發式的教學，但是我們平心靜氣地觀察這些教學方式能夠使得巴赫的作品真正回歸到社區群體的音樂生活中嗎？或者真正能夠啟發孩童聆賞、參與在藝術音樂能力培養的提升中佔有一席之地嗎？我們不是高喊要「翻轉教育」嗎？翻轉了數十年之後，音樂的素養是否真能提升社會風氣，令音樂能夠再造多樣性的人文生活嗎？我們孩童看待不同音樂場合的態度是如何？我們社區的音樂教育又是如何衡量音樂的價值？

二、布瑞頓對於孩童的實質贊助支持

　　布瑞頓作品對於基督教信仰激發出最深刻的迴響，在於孩童的純真形象與直覺本能。因為在英格蘭文化與基督教教育底下的學習

與成長，令他對於孩童的單純顯得格外羨慕，所以，音樂作品中的
孩童形象正是布瑞頓現實生活中的反映。因此，除了對於學校與社
區教會在教育資源連結上，提出一系列的計畫，布瑞頓更是積極地
挖掘有天分或對音樂帶著熱情的孩童，給予實質的贊助或建議發展
方向。布瑞頓透過與少年們的通信，一方面，彼此分享生活中的信
息，以及對於音樂教育的想法，互相來往交流意見，促進與少年間
的討論；另一方面，布瑞頓在與這些少年的互動過程中，彷彿再一
次使自己又重回到學生時代，沈浸在過往的學校生活，反思自身學
習音樂的時光。我們舉幾個例子來說明：

　　鋼琴家普萊亞（Murray Perahia, 1947- ）回憶到布瑞頓對於少年
的音樂教育慷慨大方的支持，並且毫不掩飾地向孩童表達作曲家自
我的觀點，普萊亞提到自己年少時總是受到布瑞頓對音樂評論的影
響，這也是充分反應布瑞頓在藝術教育上的創意空間不受歷史文獻
既定看法與理解的限制。例如，他對於貝多芬作品有著某種感受上
敏銳的認知，在普萊亞在準備鋼琴奏鳴曲，作品 110 的時候，布瑞
頓對作品的評析十分尖銳，這是他孩童時不得不彈奏的作品之一。
在彼此談論之間，少年普萊亞也會流露著不悅的神情，這一點，布
瑞頓立刻意識到這位少年的認知問題，他就分享了過去對於音樂的
感受與審美反應。因為布瑞頓談論到曾經在澳大利亞的時候，也提
出過類似的評論，結果，被一個學生責備為破壞了他的偶像。從那
時候起，布瑞頓對於貝多芬以及布拉姆斯的觀點雖然有一些音樂創
意的想法，但是卻語多保留。普萊亞回憶著布瑞頓給他的藝術想法，

深深影響他的音樂詮釋，布瑞頓亦曾向談論於此，在文獻上與傳記上對於貝多芬賦予太多的知識份子化的「認知」，而非真正藝術啟蒙的「感知」；同時貝多芬的旋律與動機時常經過深思熟慮、冥思苦索的，並非如同舒伯特那般自然流暢中卻充分蘊含著情感飽滿的意境。如果是器樂曲而非聲樂曲的話，音樂的彈奏與詮釋如何展現其它可能存在的藝術靈感呢？雖然說普萊亞未必能夠理解布瑞頓的眼光，但從他的評論中，啟發了少年人的空間與想像。當然，普萊亞自己也認同一個作曲家要想有自己的個性，就必須有這種強烈的意見，就如柴可夫斯基不喜歡巴赫，想必這是很自然的事情。（Blyth, 1981, p. 170）普萊亞也有提及他所認知的作曲家，讓我們感受布瑞頓對於孩童、或少年音樂教育的贊助，帶有強烈的同理心與同情心，普萊亞這麼說道：

> 有一次，布瑞頓在學校合唱團中發現了一個麻煩製造者，然後去找他談談。他發現這個男孩的家庭生活不盡如人意，沒有錢；所以他決定支付部分男孩的教育費用。（Blyth, 1981, p. 172）

另外，有一位布瑞頓圈中最親密的男孩之一，羅傑・鄧肯（Roger Duncan），我們從書信中得知布瑞頓對其教育的關心程度，並且其深厚友誼的聯繫，可以從布瑞頓與羅傑分開不捨而「非常含淚的」離別心情看出端倪。當時因為布瑞頓一行人經由歐陸，展開遠東巡迴之行，同時，羅傑一家人亦要前往哈洛（Harrow）新的學校，他

們之間有短暫的離別。這封書信是寫於 1952 年 11 月 22 日，羅傑
的父親在他的旅行中給布瑞頓寫信，向他諮詢有關羅傑的教育。字
裡行間流露著未來學校生活中的各項細節，提醒之意，諄諄不倦：
（Bridcut, 2007, p. 221）

> 羅傑將於 5 月前往哈洛，比其他新男孩早了一個學期。我同
> 意這個，因為家長想要。我錯了嗎？我不知道。這意味著他
> 是唯一的新男孩。但它確實給了他一個額外的夏季學期，肯
> 定整體學校都不會轉而欺負他？

　　若要提及羅傑，我們就會談論到布瑞頓在 1950 年代幫助過不
少具備音樂才華的少年伙伴，並且很珍惜與他們之間的關係。例
如：後來成為指揮家的詹德（Benjamin Zander, 1939-）；電影導演、
製片人、編劇、唱作人、舞台劇演員、電影演員、電視演員海明斯
（David Hemmings, 1941-2003），布瑞頓在其歌劇作品《碧廬冤孽》
使用他的聲音質感與其美好樣貌來創造劇中男童邁爾斯（Miles）
的角色；以及後來的羅傑，布瑞頓對待他就如親生孩子一般，如同
上述的信件中，我們可以體會布瑞頓希望羅傑的父親可以和他「分
享」這個孩子。（（Bridcut, 2011），p. 4）我們同樣觀察羅傑如何反
應這層關係，他自己似乎也是如此覺得這是「一種非常親密、親愛
的關係」，可見布瑞頓真心將自己孩童純真的情感，用他的親切柔
和來照亮這些少年與男童的生命（Bridcut, 2011, p. 5）他與羅傑幾乎
無話不談，甚直他對於創作的想法與劇本的設計，常常也會透過與

羅傑使用玩笑話或日常語言，分享創作的靈感，與孩童的世界充滿想像，隨意運筆，不受拘束。他以聖經為底本，所創作的兒童舞台劇《挪亞方舟》的主要孩童之一。羅傑曾回憶道，他與布瑞頓走在一起，「他談到……關於荀白克和 12 音的音樂，以及『它的可怕程度』。」（Bridcut, 2011, p. 226）他們找到屬於他們可以「溝通」的玩笑語彙，布瑞頓也會使用創造字根的好笑方式，跟少年的羅傑彼此打趣，他們有時候故意將字母 arp 放在每個母音前，他們在車子內用這種語言長談，這娛樂了他們，增進彼此共同的默契與情感，不止因為幼稚可笑，同時必須不結巴快速講論，這真是一項好笑的挑戰。（Bridcut, 2011, p. 21）此外，他們之間還有一項共同的興趣，就是數學熱愛者。在 1957 年某一天的口袋日誌中，寫下一則代數的歪理：

$$\text{Let } a = b$$
$$\therefore a^2 = ab$$
$$\therefore a^2 - b^2 = ab - b^2$$
$$\therefore (a+b)(a-b) = b(a-b)$$
$$\therefore a+b = b$$
$$\therefore 2a = a$$
$$\therefore 2 = 1$$

這也是往往他與羅傑常常在討論數學的概念中打破既定的規則，如此對數學謎題的熱情，經常引用到他作品中，尤其是原本就想要打破過去傳統調性規則的邏輯。首先，他使用音階內的所有半音具有同等意義，並在整首曲子以同樣的順序一再重複，造成毫無動態生

氣的音樂氛圍，同時他以序列方式排序演奏。例如：《碧廬冤孽》，改編自亨利‧詹姆斯（Henry James, 1843-1916）的鬼故事，其中加進十二音規則，但卻使用並加強調性結構的方式。他在第一幕採用順時鐘調性旋轉，設定每一首管弦樂間奏曲的調性比前一首高一點，接著在第二幕逆時鐘調性旋轉，以每次降低調性方式。這樣的設計非常機智，增加音符營造出來的氣氛，幽閉恐怖的程度帶出音樂及聽眾心理上的影響力量。（Bridcut, 2011, p. 22）

另外，有一位當時才 11 歲的孩童班傑明‧詹德（Benjamin Zander），如果他沒有尋求布瑞頓的意見，或這雙親父母也沒能採納布瑞頓建議的方向，今天英國的樂壇勢必少了一位有創作才能的作曲家，更不會有對於馬勒作品獨到詮釋的指揮家了。當時的孩童在參與了當地的音樂節中，他所創作的作品還經常被老師或同學嘲笑，甚至他們認為班傑明不適合作曲這一條路。這樣處境直到遇見了布瑞頓閱讀他的作品，感到非常驚訝，而主動參與了這孩子的教育問題。1952 年 4 月 6 日布瑞頓寫給華特‧詹德（Walter Zander）的一封書信中，信中提到，有關他兒子班傑明‧詹德的教育問題。這位孩子班傑明是一位具有音樂天分的少年，布瑞頓希望他未來應該朝向成為一位優秀的音樂家去努力。他總是認為自己有興趣看到年輕有才華的孩子長大，看到班傑明的出色，這真是令人興奮。他建議班傑明申請獎學金，並將藍星學院（Lancing）、謝伯恩學院（Sherborne）和拉德利學院（Radley）英國非常知名的寄宿中學列為可能的學校。布瑞頓給予一些計畫與意見，或是學校的選擇與學

習方向等，他是這麼說著：

> 以任何方式幫助一個我認為如此有前途的男孩，……和我一
> 樣，這真是令人興奮！希望一切順利、大提琴、作曲和橄欖
> 球，不要忘記代數！（Bridcut, 2007, pp. 251-252）

　　最後，班傑明成為阿賓漢姆學院（Uppingham）的寄宿生，以
他的才能後來加入了國家青年管弦樂團大提琴部分，成為有史以來
最年輕的成員。這也足以證明了布瑞頓對於教育與天分這件事，充
分反應什麼叫做「全人教育」的培養計畫，而不是一昧的鼓勵孩子
讀書、念高學歷，似乎沒有注意到孩子本身的興趣與專長傾向，對
於整體社會與學校的認知環境著重於「全人教育」，或許讀者本身
應該能夠深思明辨。此外，對於孩子的「人格教養」問題也是令現
代父母需要謹慎的小細節。然而，孩子開始有意識到自己的天分，
同時也能充分自信地展現給他人，來證明自己的長才，倘若旁邊親
近的家人只是對此過多的期待與寄託，則會讓這孩子帶來性格的驕
橫，自以為是的面對日常生活。儘管布瑞頓在 1953 年 1 月的東盎格
魯洪水期間，自己的房子被海水淹沒了，但是他還是找到了立即回
覆的時間，這是一封引人注目的感知、安心，並且在某種程度上是
一種「勸戒」的一封書信。

> 班傑明是一個如此迷人的男孩，他很有可能被「寵壞」。藉
> 此，我似乎意識到他最近在學校遇到的麻煩，這樣明顯的

「寵壞」來自於他最親近的人，其中包括我自己。班傑明有一個真正的問題，在我看來，這是一個特殊的問題。他非常具有音樂性，就像我所見過的音樂孩童一樣，但在他的天份底下，沒有特別的指導或訓練，仍然是非常引人注目的音樂資質。我相信他們會變成如此，但他不應該被『鼓動』地認為他已經取得了某些成就、或者他的生活將變得更輕鬆自在。他寫給我的這封信完全不重要[20]，我寫這封信的時候，我也不會向他提起這件事，原因很簡單，我希望他寫給我，總是讓他覺得沒有任何束縛感，我當然希望你也不要提到它。……請不要擔心這件事，也不要認為我以任何方式退縮了我對這個男孩的看法、或感情。我將以任何方式繼續幫助他，我確信我們對他的未來寄予厚望。（Bridcut, 2011, pp. 252-253）

　　當我們看到一些研究資料的時候，我們可以從不同男孩子的成長過程，或許可以感受到布瑞頓對於教育這件事是既幽默的看待孩童的天分，同時他又能夠「因材施教」，將自己走在藝術前端的作品，引導這些孩童如何體會叫做「藝術」，或者說，什麼叫做「教育」，作曲家與孩童、或少年人的心靈彼此契合，每當我們嘗試揣摩布瑞頓的想法的時候，就讓我們多一層理解英國如何看藝術教育與基督教教育的整體問題，而不是如我們周遭的教育學者們所採用的那些教育理論、或者教學教法如此表象的課程架構，因為「藝術」

20　班傑明從新學校寄來一封自大的信而讓布瑞頓感到惱火，班傑明的母親感到非常抱歉，而寫了一封道歉信寄給布瑞頓，布瑞頓便著手立刻書信回覆，加以勸誡。

並不等於「科學」；又或者說，因材施教這樣的作法，到底是「立足點」平等受教？還是「齊頭式」平等教養呢？這一點，我相信讀者們應該很清楚我們周遭的教育環境到底是如何呢？如同上述的例子，我們嘗試舉出在這些少年圈中與布瑞頓最為親密接觸的一群。由於篇幅所致，筆者僅能就比較具有代表性的親密伙伴為例，稍加說明布瑞頓對於孩童少年成長的實際贊助與支持，從中使我們領悟到作曲家並不是與教育領域始終保持遙遠的距離，我們常說的「藝術象牙塔」，彷彿作曲家的創作與責任與學校的課程教育與上課教材毫不相干。在布瑞頓身上應該令我們在此地的作曲家見微知著，深刻地推究「當代音樂」仍舊有必要編入學校的教材之一，這些孩子成長進入社會以後，對藝術的體會與認知，自然會形塑成一股愛樂之風。

教會的演出是布瑞頓讓許多孩童參與的難忘回憶，其中有一位孩童名字叫做約翰·牛頓（John Newton），與上述提到布瑞頓的親密少年羅傑·鄧肯，在幾年之內幾乎成為布瑞頓所有年輕朋友當中，算是最經常到奧德堡走訪居住的密友。我們就舉出一些實際例子，描述有關於小約翰的回憶陳述。當時他才 13 歲，對於這位作曲家已經是 50 歲了，仍然暱稱他為「班」，我們從一些情況來觀察，布瑞頓往往對少年人有著執著的疼愛，這充分反應了他自己潛藏著 13 歲少年的映照，他所創作的《教會比喻》三部曲中第一部《鷸河》，其中的男童形象，布瑞頓從小約翰身上探著某種相似的特質。後來從布瑞頓的日記中，

我們得知他對小約翰的喜愛，從作品首演時，以及在此後的一
些年裡，小約翰確實是一個受歡迎的人。此外，根據《鷸河》
的製作人葛拉漢（Colin Graham）回憶著這部作品對布瑞頓來

圖七　布瑞頓歌劇《教會比喻》三部曲之首部《鷸河》首演劇照，男童靈魂
　　　出現墳墓上，1964 年。

資料來源：布瑞頓－皮爾斯基金會提供。

說是非常個人化的，身為母親角色的瘋婦，那般人生困境，完全表達了她對自己孩子的「熱情、渴望與期待」。這一點在布瑞頓對在歌劇第二角色中，如：男童的靈魂出現，演唱「靈魂之聲」的男孩，這在約翰·牛頓的樣貌與聲音中得到了一定的印證。接下來在作品演出後的一個暑假期間，小約翰受邀到紅樓過了美好的週末。

　　之後幾部歌劇作品中的男童形象也是依照著小約翰的特質而量身打造的。從直接受邀參與演出的訓練與教育，我們不難得知布瑞頓是非常喜愛這位小約翰的。布瑞頓和英格蘭歌劇團（English Opera Group）一起去俄羅斯巡演，邀請他一同前往，在那裡，可說是一同演出表現劇中男童純真的角色形象，如：《碧廬冤孽》中的邁爾斯（Miles）和《亞伯·赫林》中的哈利（Harry）。還有一種情形，就是布瑞頓的終生密友皮爾斯出國演唱的時候，不在他身邊時，小約翰總是被邀請回到奧德堡陪伴布瑞頓度過幾次的週末：

> 小約翰讓我有點振奮。他是一個可愛的有感情的孩子。讓人感覺到倘若沒有孩子，似乎反而錯過了些什麼……。約翰是一個小小的精神替代，我真的很幸運！（Bridcut, 2011, pp. 271-272）

　　小約翰即將要轉換新學校新學期開始不久之前，他也在奧德堡一起與布瑞頓、皮爾斯度過美好的新年。但是布瑞頓和皮爾斯於1月份左右出發前往印度進行了長途演奏旅行，然而布瑞頓總是對更換學校的事情帶有一些惶恐不安。我們也可以從他的書信中得知，

對於小約翰的教育環境顯得十分關切，關心他的新學校位於諾福克的「考斯頓學院」（Cawston College）的情形。所以，我們應該看得出來，此時，他是最新的年輕朋友，可以從布瑞頓的外國旅行日記與書信中得以窺見。例如：他從印度的德里寫了第一封書信給了小約翰：

> 親愛的約翰：
> 此時，當你接到這封信時，你將會回到學校。事情似乎很奇怪，但很快他們都會平順了，你就不會記得你曾經是一個「新男孩」。你必須寫下並告訴我一切，例如：你在哪個宿舍，裡面的男孩是什麼樣的，你如何與校長和 Watkinson 先生（？），當然，還有福斯特博士和音樂。[……] 我很高興在你回去之前見到你，即使是那麼短暫的匆忙時間，但我對這次計時表感覺很傻（得到了錯誤的那種）。（Bridcut, 2011, p. 273）

除此之外，有一次，布瑞頓寫信給皮爾斯：

> 小約翰回到了學校，他現在非常自豪，因為他已經成為了一名級長。他是個好孩子，在這裡對我很好。（Bridcut, 2011, p. 273）

因此，我們可以看出布瑞頓幾乎就像是這些男童少年人的父親一般，而不是作曲家的外表身份而已，如此真切、關心、支持與讚

助，這就是如同家人的關係一樣，也就是基督教教育中所強調的「仁愛」的聖靈果子，敬天愛人，正所謂「念高危，則思謙沖以自牧；懼滿溢，則思江海下百川」的人格特質，遠遠勝過只是流於技術層面的模仿教育[21]。畢竟，上帝創造人，就如同父親對待孩子一般，我們也只是「受造物」，有聖靈居住在我們內心，做為上帝的兒女，我們是有感情的人，生命的價值看重的是永恆的關係、犧牲的愛。布瑞頓身上反應著孩童純真，這也是基督教教育中所重視的「人格特質」。落筆於此，有感於我們身處的教育環境，讀著們應該有感而發吧！

三、作曲家引導的創意教學

　　布瑞頓身為作曲家與鋼琴家的成長過程，深知孩童在學校教育的發展歷程上，對於藝術知能與情感想像，在孩童的心靈上必然受到某種系統化、科學化程度的課程制約與規範。從自發性藝術的觀點，布瑞頓如同其他作曲家一樣，非常瞭解這種系統化的科學數據所產生的矛盾與差異，正如我們可以考察得到現行所推展的「教學評鑑」中「美好」的量化數字與齊頭式平等的教學現場。然而，我們所熟悉兒童音樂教育的作曲家們，本身在追求自身的藝術創作與歷史地位，同時他們從而對其創作作品中設計出另一套「音樂教學

21　筆著註記：目前臺灣的教育著重在皮毛的技術與理論追求，只學習世界教育與科技的理論與實作，卻不著重於影響世界的人格教育與基督教教育的思想。或許我們應該多多學習猶太人的家庭教育與學校教育，倘若讀者加以觀察基督教與猶太教的教育實踐，應該就會理解到我們的教育的「根本問題」出在於哪裡？

系統」。由於學校的情意教學對於孩童自發性音樂在課程設計上，因為是集體式教學的緣故，負責教學的音樂教師必然在時間上做出某種程度的限制與制約，不過，這些作曲家所創作的作品預先考慮孩童的先天肢體律動的條件，因而藉此補足學校系統化的集體式教育帶來的不足與缺憾。例如：高大宜（Zoltán Kodály, 1882-1967）於1946 年的作品《兒童舞曲》（*Children's Dances*），將黑鍵五音音階的悅耳特性，透過作品的演奏，融入了兒童的身體律動以及視唱伴奏的風格培養。卡爾‧奧夫（Carl Orff, 1895-1982）在他的課堂即興創作方法中，嘗試性應用印尼甘美朗系統的 slendro 音調系統，意即無半音的五音音階排列組織，聲響的結果類似於鋼琴黑鍵音符的排列。該方法採用西方鐵琴的作法模擬東南亞鑼群文化的打擊樂器，進而啟發兒童的即興律動與聲音想像的啟發，運用敲擊合奏的音樂融入到甘美朗音樂的想像世界與空間之中。（Cooke, 2015, p. 6）

　　相較於上述作曲家對於東方文化接觸的廣度與深度而言，布瑞頓做為作曲家的創意、作品的應用以及教材對於不同文化處境的範圍，他的影響更加地流佈深遠，要算為更懂得尊重東方文化的西方當代作曲家。布瑞頓在 1930 年代就接觸了亞洲的元素，到了 1955年至 1956 年的 5 個月巡迴演出中，布瑞頓和皮爾斯一行人再次地與非西方音樂邂逅。他們通過印度、新加坡、印尼和非共產主義亞洲的其他地區，將他們從土耳其再往日本。[22] 因此，布瑞頓對於印尼

22　亞洲之行的書信記錄與對話之整理，參考書信集第 4 冊中的詳細記錄。（Reed, P.
　　（2008）. *Letters from a life: the selected letters of Benjamin Britten, 1913-1976 Vol.*

甘美朗樂團的合奏經驗與採集記錄是出於自身體驗，並且深受此打擊合奏的樂趣感染，後來作曲家大量使用在作品中，無論是戲劇性作品、或是樂器曲，充滿如此豐富的異國元素。同時，布瑞頓透過作品讓兒童參與合奏的樂趣，無形之中，啟發兒童的音樂本能與藝術想像空間。例如：改編自中世紀的神蹟劇《挪亞方舟》可以說是美好甘美朗的回憶，結合了基督教聖經的兒童主日學的最佳範例。這部作品由專業音樂家、業餘愛好者與兒童，再加入會眾集體連結，在教會的神聖空間之內演出，例如：3 位專業成人歌手（上帝的聲音、挪亞和挪亞太太），9 位英國歌劇團的音樂家和 6 位經過培訓且經驗豐富的孩童歌手。製作人葛拉漢（Colin Graham）後來回憶提到許多的學校參與演出：

> 歌劇所需的一些力量現在已經成為傳奇：萊斯頓現代中學（Leiston Modern School）的手鈴，預示著彩虹的出現；來自伍爾弗斯通大廳（Woolverstone Hall）的打擊樂團，帶著一套用於開始和結束風暴的雨滴的馬克杯；佛瑞林姆學院（Framlingham College）的直笛引起風的聲響；來自皇家醫院學校（Royal Hospital School, Holbrook）的軍號，它們引導動物進出方舟，並且如此尖銳地結束了歌劇。當然，動物本身也是從薩福克郡對面的學校進行採排（巧合地也在美國著名當代作曲家柯普蘭的面前）。（Herbert, 1979, p. 44）

4：1952-*1957*. The Boydell Press. , pp. 341-342）

　　透過基金會有計畫地組織以及有效率地推廣，布瑞頓對於教育這想法是非常有社會性、極具務實地結合社區教學與藝術創意，這些打破僵化教學與逾越不同文藝領域的作法，皆來自於布瑞頓內心的信念，以及在孩童時自己的親身成長經驗。孩童時的純真心靈與藝術創意的自由，這些心靈的啟發與體驗，在許多教育系統讓布瑞頓深受其「虐」。或許，與其他的作曲家而言，與其相信後天教育的型塑，他反而認為先天的藝術靈感與上帝的恩典是「無限」地在孩童心靈深處不斷地自我培養。正如前面文章敘述著布瑞頓對於詩人哈代創作連篇歌曲《冬季福音》（*Winter Words*, Op.52, 1953）的最後一首詩，有感地體認（而非講論）生命永恆價值的詩作〈遙寄永恆於雲煙〉。在廣大的穹蒼底下，即便布瑞頓自己與其他藝術家看法不盡相同、或者對於社會競爭氣氛與家長比較心理，將父母諸般的厚望強加在孩童身上，如此的「後天教育」，他也深感遺憾而不認同。對孩童自我意識是否能夠被認同與接受，他有著深刻的感受，透過了音樂作品與歌詞意境，語重心長地對於經常被困擾、黑暗、長期包圍著孩童心靈的純真感，帶來了令人難忘而苦悶的表達方式，其中歌詞所云：

　　　　榮耀時刻── 正如我們所料想到的，
　　　　彷彿人間見證訴說著──
　　　　意識的起源以先
　　　　一切遂心如意。

所幸無疾病痛，是心愛？是心喪？
無人能領略悲歡、渴望、或者燃燒的心靈；
無人在乎到底是衝擊了或是跨越了，
總是星星點點、片片斷斷。

萬事浮沈，終了無言語，
萬物消逝，心也不再糾結纏繞；
餘暉黯然無色，黑夜籠罩當空，
意識之內已無感應。

相思之病始動，心則蒙蒙生矣，
原始如故，未必是適當的色彩；
在不可知的意識以先，早已註定
還要多久，還要持續多久呢？

　　布瑞頓自身的領略是發自內心的感受，他認為童年的想像與夢想一旦蒙上現實認知的陰影，就永遠無法以其原始的純潔性重新獲得，這是事實，這也是布瑞頓永遠無法接受的事實。孩童在受到「系統化教育」的腐蝕之前，在其精髓中擁有藝術情感、或感性，沒有人比他更明白、或更痛苦；他們在受到人類自主文明所謂的「高尚優雅」教化之前，回到起初上帝創造亞當一樣。布瑞頓與詩人濟慈（John Keats, 1795-1721）所提出的「神奇的窗戶看世界」看法是一致的，這樣的想法是在思考藝術教育系統是否完善之前，請先思考大眾社會規約底下藝術家的狂喜、入神現象，只是孩童大腦想像的

「殘餘物」，神奇的窗戶是永遠無法被學校教育所取代的「上帝的禮物」。當我們著重於教育理性思維與科學知能之時，這些知識都在某種被造物的自我意識與人性驕傲底下，如果一個人完全相信整體教育理論的完善，這個人只不過是在理智和技術方面已經具有各種比別人更加優勢環境成長的孩子，但是這些孩子經年累月漸漸卻失去了想像力的視覺和直覺。（Palmer, 1984, p. 68）因此，藝術家必須如同孩童般的純真，「燦爛的眼界」才有可能體認出上帝恩典的降臨，凡是相信「神同在」的孩童，基督教教育的啟發，創意才有可能是從「創造主的眼界」而來，因材施教的孩子對生命歸屬感來說，可以「從世界上傳遞出一種上帝的榮耀」。

（一）有關青少年與業餘音樂家參與的作品討論

　　布瑞頓的當代音樂創作深具有社會責任的目標，期望透過作品打開藝術市場，在此之先，必須納入青少年與業餘音樂家的參與熱誠。無論是人聲的音質、或是演奏的精確，職業與業餘者同時存在於一個作品的表現，布瑞頓很顯然對於音色的追求並非在於精確的表達，而是差異的身體特質，自發性的傳達。正如布瑞頓尋找男孩們在足球場上互相喊叫的能量，並希望將其用於歌唱。喬治馬爾科姆（George Malcolm, 1917-1997）總是誇口說發現他最好的歌手在「操場上戰鬥了」。布瑞頓妙緒湧泉的靈感，分明得自於當地學校男童的各種活動聲音。（Bridcut, 2007, p. 130）而布瑞頓支持 Faber Music 出版，一方面對於出版活動，布瑞頓建議其教育清單，例如：1967 年 Faber 音樂目錄中出版的 Waterman-Harewood 鋼琴課程系

列。（Reed, 1998, p. 168）另一方面，由於 Faber Music 的緣故，布瑞頓與米切爾建立深厚的情誼，直到布瑞頓過世後，米切爾被指定為文化遺產的保管人。這份友誼令米切爾擔任布瑞頓作品推展的「雙重關鍵角色」，Faber Music 作品編輯之外，他也聯繫了 Boosey & Hawkes 的出版活動。如此可貴的友情，使得音樂出版市場上愛樂者得見布瑞頓作品的完整目錄，並致力於擴大出版公司的教育計畫。（Stroeher & Vickers, 2017, pp. 421-422）

　　布瑞頓對於社會負有音樂教育責任成為創作主要的動力之一，綜觀布瑞頓創作的發展歷程上，可以簡單分析出二種創作的目的：第一，孩童教育市場的需要，藉由作品推廣古典音樂的可能性。這類以孩童為主要中心的作品，甚至於作曲家專為男童合唱團所創作的，例如：《簡易交響曲》（*Simple Symphony*, Op.4, 1933-34，很快被牛津大學出版社所採用）、《聖誕頌歌的儀式》、《D 大調小彌撒曲》（*Missa Brevis in D*, Op.63, 1959）。第二，明確音樂教育目的之專業性樂譜，藉以提昇孩童對於音樂的直覺與技術並用發展。這類作品通常會將專業性音樂家、業餘愛好者與孩童融合，在專業作品的要求下，共同參與演出，例如：《青少年管弦樂入門》、《聖尼古拉斯》、《春之交響曲》（*Spring Symphony*, Op.44, 1949）以及《挪亞方舟》。我們從這兩類目的可得知布瑞頓一直朝向打破藝術文化與流行文化之間的隔閡，跨越教育壁壘的障礙。（Rupprecht, 2013, p. XX）關於實用音樂的創作目的，這類型的創作觀念著重於一般大眾文化與基督教教會牧師傳道所倡導的普及教育，布瑞頓曾

經在 1964 年第一屆亞斯本人文大獎的獲獎感言中提到：

> 當我被要求為著一個場合創作作品時，我希望詳細了解演出
> 的情況、大小和音響、什麼樂器或歌手適合、觀眾族群，以
> 及他們將會理解什麼語言，甚至有時候是觀眾和演奏者的年
> 紀。因為提供孩子們無聊的音樂，或使他們感到不舒服或沮
> 喪，這可能會讓他們對於音樂反感，這些都是徒勞無功的，
> 而且使用他們不了解的語言進行演說，這也是不禮貌的。我
> 的《戰爭安魂曲》的文本完全在考文垂大教堂適當的位置上
> ─歐文詩作中的地方語文，以及所有人都熟悉的安魂曲歌
> 詞─ 但這在開羅、或北京來說一點也沒有意義。（Britten,
> 1964, pp. 12-13）

　　一位作曲家的名字也因為孩童教育的關係，使得作品得以成為
聯繫藝術人才與一般觀眾的橋樑，布瑞頓的作品成為世界各地歌劇
院與音樂廳所經常出現的曲目之一，同時我們也可以在各處兒童與
少年合唱團、或是學校的合唱教學之中，從曲目與教材一眼望去，
得見布瑞頓名字，自此可以很清楚知道何謂作曲家的社會責任了。
（Rupprecht, 2013, p. XX）

　　本文研究的目的在於從音樂教育的應用觀察，布瑞頓創作的作
品之中，何以打破社會階層的音樂族群，以及如何跨越不同層次的
音樂文化。我們嘗試從一些作品中探討創作的動機與目的，從而理
解藝術實用概念如何跨越多元的社會群體，需求不同的娛樂結構，

而並非著重於作品曲體的分析內涵。因此，本文舉例兩部相關作品，從音樂教育的應用角度嘗試加以討論：

1.《青少年管弦樂入門》（*The Young Person's Guide to the Orchestra*, Op.34, 1946）

這部作品儼然就是布瑞頓在音樂教育領域的代表性著作，在幾個世代的學校教育當中，《青少年管弦樂入門》對於孩童認識樂器的聲音與音色具有實質的意義，無論是藉由任何傳播媒介，例如：黑膠唱片、錄音 CD，甚或是電影，作為一般觀眾音樂聆賞的音樂教材。這部作品原始意念在 1945 年 11 月 21 日布瑞頓與皮爾斯籌備普賽爾（Henry Purcell, 1659-1695）去世 250 週年的紀念活動，準備在倫敦 Wigmore Hall 進行演出，冀望在 20 世紀中音樂創作重新恢復普賽爾的精神。（Kennedy, 2001, pp. 47-48）

1946 年英國教育部所資助的一部電影，被計畫作為音樂教育的影片，由皇冠電影公司（Crown Film Unit）所製作電影名稱為《樂團的樂器》（*Instruments of the Orchestra*），正當此時，布瑞頓歌劇《彼得・葛萊姆》在世界歌劇舞台上旗開得勝，聲名大噪，他接下這部教育電影的音樂配樂工作，轉而為自己國人的音樂教育努力。為此部電影，布瑞頓創作了一組生動精彩的《普賽爾主題的變奏與賦格》（*Variations and figure on a theme of Purcell*），將普賽爾音樂精神注入其中，作為主題，採用獨奏和群組的方式展示管弦樂器。正如布瑞頓的舞台搭檔導演克羅澤認為，這首曲子更恰當稱做

《青少年管弦樂入門》。該部電影在 1946 年 11 月播出，但是音樂會版本先於 10 月 15 日在利物浦由薩金特（Malcolm Sargent, 1895-1967）所指揮的利物浦愛樂管弦樂團進行首演。（Headington, 1996, p. 82）這部作品被音樂教育者認為深具優秀的內涵，原因在於：

第一，清楚陳述主題目標，並非深邃難以理解的古典交響樂傳統，代之以幽默而有技巧性的獨奏或群組方式呈現每項樂器的特性。（Powell, 2013, p. 246）

第二，普賽爾主題在最後的賦格樂段重現，成功地注入了觀眾的聽覺心理層次。該部電影成功地跳脫了視覺的影響，似乎展現的是一場有導聆的音樂會演出，當時它受到了公眾和評論家的熱烈歡迎。（Institute, Winter, 1946-1947, p. 135）從音樂創作的角度而言，布瑞頓仍舊著眼於社會性的聆聽大眾，強調作品的創新而非實驗性的教育電影。[23]

　　這部作品的創作所產生的教育作用展現了作曲家的意圖，一方面推展了影音媒體的教材，沒有空間限制的音樂教育方式，使得各年齡層得以參與演出；另一方面，布瑞頓與友人發起並且成功舉辦

[23]　音樂學者凱勒等人整理出一些當時對於這部音樂教育電影的評論，在此舉出一些例子作為參考：「不用說，布瑞頓這位作曲家的純真智慧和獨創性使這部作品在編曲時非常有趣，也很有啟發性。」（*The Music Critic of The Times*）；「布瑞頓的優秀和聰明的變奏……」（F. Bonavia in *The Daily Telegraph*）；「布瑞頓的聰明而機智的《青少年管弦樂入門》。」（*Scott Goddard in the News Chronicle*）等。（Keller, H., Wintle, C., Northcott, B., & Samuel, I.（1995）. *Hans Keller : essays on music.* Cambridge University Press. , p. 7）

了一個國際地位的「奧德堡音樂節」，輔助孩童與業餘者的學習教育之進行。這樣跨越世代與階層的音樂教育，與許多當代的作曲家在推廣音樂教育系統的心意相投，不約而合。布瑞頓對於英國的音樂教育並非在系統化的制度面，而是著重於戲劇的潛能開發。因此，布瑞頓、皮爾斯等一群音樂家們的想法有利於音樂節與社區的結合之外，對於孩童的教育又結合了基督教信仰與學校教材的人格培養。（Brett, 2006, p. 23）

　　這部由政府贊助拍攝的音樂教育電影，從作品的樂念上可以感受到布瑞頓對音樂創作與教育的用心竭力，將每一個主題與變奏樂段深思熟慮。電影的教育作用完全符合布瑞頓善用當代傳播媒介的心意，藉以擴展當代音樂與古典嚴肅音樂的欣賞人口，以這部電影紀錄片來說應該十分成功，且受到學齡孩童的歡迎，這樣的音樂教育作用由《樂團的樂器》紀錄片得到印證。（Kenyon & Bostridge, 2013, p. 167）紀錄片所傳達的信息，布瑞頓認為深具教育作用的潛力，同時，無形地對社會改革表達出理想的社會價值，順應當代社會的變遷。導演保羅・羅塔（Paul Rotha, 1907-1984）與布瑞頓在1936年的電影製作中合作過，羅塔認為他們試圖「將電影的作用，要比娛樂更具有重要的目的。」（Mitchell, 2000, p. 58）然而，羅塔認為這是社會變革最有力的工具：

　　　　暗示著電影能夠擴大公眾的社會良知、創造新的文化標準、激起精神上的痛苦、建立新的理解、並通過其形式的固有價

值，成為最強大的現代鼓吹者，這是荒謬的；如果暗示著它可以留在商業投機者的手中，被用作無目的虛構故事的媒介，這也是荒謬的。娛樂電影必定有一個呈現外在的世界，除了那些只需要獲利的產品之外，必須有製作來源。除了資產負債表所規定的大規模製作方法下，描繪著構思的人造世界之外，必須有各種各樣的電影與其目的。宣傳和教育的世界，真實和創造性的思想必須是關於真實的事物，……，讓戲院嘗試電影解讀現代問題和事件，以及今天真實存在的事物，並且透過如此行，發揮一定的作用。讓電影認知到真正的男性和女性的存在、真實的事物和真實的議題，同時藉此向國家、工業、商業、各種公共和私人組織來提供，一種溝通和宣傳的方法，不僅可以表達個人意見，還可以為有共同利益的世界提供論據。（Rotha, 1952, pp. 69-71）

因此，電影的教育作用，透過紀錄片與音樂作品傳達某種意念，在電影院放映是一種宣傳推廣的手段。另外，它也可應用在教育機構、學校或教會中，利用電影、電視或是錄音等視訊設備在當代的評論中亦被視為某種層次的教育方式，而不只是娛樂賞析的行為而已。（Diana, 2011, p. 18）

2.《挪亞方舟》（*Noye's Fludde*, Op.59, 1957）

1947 年以後，布瑞頓搬遷到奧德堡這個迷人的海邊小鎮，自此與奧德堡結下深厚的情緣。首先，布瑞頓在靠海邊的峭壁屋（Crag House，克雷普街 4 號，1947-1957）生活與創作。於 1957 年布瑞頓

與畫家朋友瑪麗・波特交換房屋，搬到較偏離市中心當地人稱為 "The Red House" 的紅樓，一直住到他去世。布瑞頓可以說在紅樓完成的第一部音樂舞台劇的作品《挪亞方舟》。1957 年 10 月這部作品開始創作，直到 12 月 18 日完成了該部作品的草稿。這部作品在 1958 年 6 月 18 日首次在奧德堡音樂節進行演出。有趣的是，他們選定在奧福教會（Orford church）的講台神聖空間，而不是歌劇傳統習慣上的戲院或劇院。

　　這部作品的戲劇腳本依據於中世紀英格蘭切斯特神蹟劇（*Chester Miracle Play*），源於在 ITV 電視公司 [24] 的教育委員會，有一項年度計畫，希望能製播出一部電視歌劇。布瑞頓接受委託創作，啟發了布瑞頓想要從教育戲劇的角度出發，構思融合專業音樂家、業餘愛好者與少年孩童的陣容，同時又能夠符合教會會眾的參與期待。他所使用的切斯特神蹟劇的故事腳本，早在 1952 年就採用過一段故事，改編成《第二讚歌》（*Canticle II: Abraham and Isaac*）。對於中世紀神蹟劇內容與表現方式之所以吸引著布瑞頓，是因為教會教義透過戲劇直接傳達。此外，在聖經內容上，將《挪亞方舟》的敘事情節轉化為中世紀廣場的戲劇性腳本，朝向教會外的觀眾傳達著完整的敘事故事，內含著過時的基督教語言和鬧劇幽默風格，可謂是教育戲劇的早期最佳範例。（Bridcut, 2007, p. 230）

24　英國商業電視台 ITV，在倫敦及其周邊地區的特許經營權交由 Associated-Rediffusion 負責規劃與播送。

　　雖然，電視歌劇因為廣播教育計畫負責人福特（Boris Ford, 1917-1998）離職而告吹，但是布瑞頓並未停止其教育目的而創作，他將音樂創作擴展為教會的舞台劇，所以順理成章地加入了教會「會眾」與教會聖詩的元素。在奧福教會上演之前，這部作品先在伯明翰的 ATV 播出，時間在週日早上，使得這部作品更富有神聖敬虔的氛圍，感染了深邃基督教教義的內涵。（Powell, 2013, p. 345）

圖八　布瑞頓兒童歌劇《挪亞方舟》，於奧德堡奧福教會（Orford
　　　　Church）上演，1976 年。
資料來源：Bridgeman Education Collection。

　　更值得一提的是，布瑞頓與皮爾斯將自身的才能與財產貢獻出來為基金會使用，有計畫性的推展當代創作的作品與社區教會與學校的教育計畫，其中，布瑞頓－皮爾斯基金會便是最佳的組織之一，它的教育部門在社區中推展音樂節的各項活動，特別是學童的演出計畫，例如：以切斯特神蹟劇為腳本的作品，《挪亞方舟》和《聖尼古拉斯》等。全年的創意工作坊的推展，藉此作為布瑞頓對年輕作曲家的鼓勵，例如：克努森（Oliver Knussen, 1952-2018），薩克斯頓（Robert Saxton, 1953- ），哈維（Jonathan Harvey, 1939-2012）和高爾（Alexander Goehr, 1932- ），繼續在禧年廳（Jubilee Hall）舉行的展示音樂會等。布瑞頓－皮爾斯學校的作曲課程培訓一些對於創作具有天分的青年作曲家，對於青年音樂家創作的作品，給予發表的機會。（Cooke, 2005, p. 334）

（二）社會主義下文化教育的推展

　　電影媒介的推展有利於融合教育思維與藝術潛能的發展，對於一般觀眾而言，透過電影表現的形式，音樂本身的理解轉向了視覺螢幕，電影結構會深化音樂結構的理解。在 20 世紀中，左派社會主義的政治理想最擅長使用電影的「雙重資產」作為手段，意即使用影像的話語與音樂的材料，以廣大群眾為對象，闡述文化的意義與社會的權利結構。（Keller et al., 1995, p. 8）文化教育經由深邃的管弦樂內涵，配合大螢幕意有所指的教育宣傳，成為左派思維的英國音樂家布瑞頓與其社交圈，最佳的藝術表現媒介。

　　布瑞頓這位具左傾思維的作曲家，相較於前衛派音樂的狂熱，他比較著重於廣大社會群眾所能夠理解的音樂，並且激發群眾的感動為目標，透過音樂各式各樣的方式，結合影音傳媒，以期跳脫階層教育、或是侷限在小眾群體，所謂「文化菁英」認同的高尚音樂型態框架。我們從幾點來探討布瑞頓音樂中所感染的文化教育方式，進而理解布瑞頓側重的作曲家「社會責任」為何了。

　　1. 文化教育的社會化

　　1963 年 3 月初，一群英國音樂家前往莫斯科，參與英國文化協會的「英國音樂藝術節」，我們可以從布瑞頓接受當地《真理報》採訪時對於藝術家責任的看法，所表示：「藝術家的主要社會責任之一，在於人們藝術品味的形成，教育和發展。」[25]（Reed & Cooke, 2010, p. 470）從作曲家的角度，布瑞頓認為社會責任來自於大眾，也是面向大眾群體。所以他指向了兩條方向：

　　一條方向是藉由戲劇教育的推展，對於當地人民而言，無形中塑造出文化教育的內涵。

　　另一條方向是藉由電影或戲劇媒介傳達政治文化的左傾思想，亦即社會主義所強調大眾文化的象徵與符號，藉以表達出對勞動階層的關懷。

25　這是出自 1963 年 4 月 7 日布瑞頓寫給普洛默（William Plomer）的一封書信，當中布瑞頓提到莫斯科演出情況，以及接受《真理報》的採訪。

　　那麼，在此處談論到的電影配樂就是上述所提及紀錄片的拍攝重點，例如：為「皇冠電影部門」（Crown Film Unit）的新實驗作品《樂團的樂器》；（Keller et al., 1995, p. 4）同時布瑞頓認同羅塔導演的觀點，認為紀錄片與音樂的作用能夠引起一般大眾閱聽人的興趣，引導觀眾進入電影院聆賞，進而，達成社會化教育的效果。此外，後續的影片出租也發揮影響力，讓學校或教育機構能夠繼續使用，成為社會化的教材媒介。

　　談到電影紀錄片在教育社會化的作用，順帶一提，布瑞頓曾經與好友奧登共同為 GPO 電影公司的一部社會寫實電影《煤礦場》（*Coal Face*, 1935）進行編劇與配樂，這是有關於煤礦工人的生活紀事，盡可能運用當時社會性的生活名詞，作為語詞對話的基礎。在音樂裡，布瑞頓採用「完全實驗性的東西，用木塊、鏈條、膠卷、複捲機、水杯等等。」在片場錄音製作中描述了當時的場景「我記得我們製造的混亂……我們到處都是水桶，用煤塊排水管，模擬鐵路，口哨和各種用具。」（Carpenter, 1992, p. 66）

　　1930 年代的電影紀錄片內容與形式大有實驗性質的姿態，對於社會變革的需要，紀錄片的宣傳與評論中帶有某種潛在性的社會教育，其語言元素與音樂手法，藉由公民教育的思維，喚醒大眾對於社會階層的意識型態，催生新公民身分認同的必要性。然而，GPO電影公司所呈現大部分的紀錄片型態，清楚表明了改革電影的教育性質，而非隨波逐流，與這般趨勢游利的社會潮流為伍。從原始資料的研究中，布瑞頓曾經擔任紀錄片與電影配樂工作的表格：

表一　紀錄片與電影，由布瑞頓擔任音樂配樂工作

Title	STUDIO	Collaborators	Year
The King's Stamp	GPO	W. Coldstream	1935
Coal Face	GPO	W.H. Auden	1935
Telegrams	GPO		1935
CTO: The Story of the Central Telegraph Office	GPO	Stuart Legg	1935
The Tocher	GPO	A. Cavalcanti	1935
Gas Abstract	GPO		1935
Negroes [never released]	GPO	W. Coldstream, Auden	1936
Men Behind the Meters	GPO	Arthur Elton	1935
Dinner Hour	GPO	Arthur Elton	1935
How the Dial Works	GPO	Ralph Elton, Rona Morris	1935
Conquering Space	GPO	Stuart Legg	1935
Sorting Office	GPO	Harry Watt	1935
The Savings Bank	GPO	Stuart Legg	1935
The New Operator	GPO	Stuart Legg, J. Grierson	1935
Night Mail	GPO	J.Grierson, W.H. Auden	1936
Love from a Stranger [feature film]	Capitol Films	Rowland Victor Lee	1936
Peace of Britain	Strand Films	Paul Rotha	1936
Around the Village Green	TID	M. Grierson, E. Spice	1936
Men of the Alps	GPO	A. Cavalcanti, H. Watts	1936
Message from Geneva	GPO	A. Cavalcanti	1936
Four Barriers	GPO	A. Cavalcanti, H. Watts	1936
The Savings of Bill Blewitt	GPO	H. Watts, J. Grierson	1936
The Way to the Sea	Strand Films	Paul Rotha, W.H. Auden	1936
Book Bargain	GPO	Norman McLaren	?1937
Calendar of the Year	GPO	A. Cavalcanti, Auden	1937
Line to the Tschierva Hut	GPO	A. Cavalcanti, J. Grierson	1937
Money A Pickle	GPO	R. Hassingham	[?1938]
Advance Democracy	Realistic Film	Ralph Bond, Basil Wright	1938
The Instruments of the Orchestra	Crown Film Unit	Montagu Slater	1945/46

資料來源：Evans et al., 1987, pp. 131-144； Keller, 1950, p. 250。

被視為「紀錄片之父」的導演約翰·葛里遜（John Grierson, 1898-1972）對於社會化公民教育的啟發，認為紀錄片具備了揭示社會問題的媒介與手段，與布瑞頓有類似的看法：

> 紀錄片的想法根本就不是一部電影創意，電影的處理只是它的偶然場合方面，恰好是我們可以使用的最方便和最令人興奮的媒介。另一方面，這個想法本身就是公共教育的新想法：它的基本概念是世界正處於影響各種思想和實踐方式的劇烈變化階段，公眾對這種變化本質的理解非常重要。電影本身就是探索性、實驗性和障礙：從工人和他日常工作的戲劇化，到現代組織和社會新企業元素、以及社會問題的戲劇化：每一步都試圖了解我們現代公民身份，那些不容抹煞的原始材料，喚醒他們掌握的心靈和意志。我們不考慮的地方是經過同樣的審議，我們拒絕具體說明政治機構應該執行哪些政策機構，或將其與任何一個機構聯繫起來。我們的工作特別是喚醒內心和意志：政黨應該在人民面前提出作為領導人的充分理由。（Hardy, 1979, p. 113）

2. 文化教育的濡化（Enculturation）

從文化人類學的觀點，我們可以透析布瑞頓戲劇作品中的文化內涵，這些異國元素的音樂，無論是樂器、音階調式、演奏組合的概念應用，我們感受到這些元素鼓舞了作曲家的靈感，創作音樂的嶄新體驗。這種體驗出自於布瑞頓自身文化教育的學習過程，對於異國情調的情緒、或是陌生文化的接觸，總會帶著強烈而好奇的心

境，由心而發的體驗與感受。這種個人教育的傳承與文化的學習從大不列顛帝國對於世界殖民的影響力，慢慢滲入了英國自身社會的氛圍裡，任何英國的藝文界人士總會接觸到不同異國文化元素，不自覺地沈浸其中，如此潛意識的文化影響了個人對於創作靈感的特質，符合文化人類學所謂文化「濡化的過程」。

　　我們如何得知布瑞頓從生活中文化濡化過程產生了簇新的體驗，在作品中形成他個人獨特的風格？文化的「會遇」（Encounter）散發著對於「他文化」某種肯定的價值觀，在作曲家的書信中可尋找到清晰的脈絡。布瑞頓作為音樂巡迴旅行者，很期待能夠理解殖民地的生活與音樂的偏好。他自己身處其中，著迷於這些文化的異國情調，期望瞭解所處的殖民地人們，與他們的生活。[26]（Reed, 2008, p. 403）例如：布瑞頓寫給羅傑・鄧肯的一封書信，信中傳遞了這種文化教育，並且描述了自己所體驗這種形式與情感，產生文化上「個人會遇」的重要性：[27]

　　　　我們已經飛行（不包括船隻和火車）大約 25,000 英里，訪問了 16 個國家，100 次打包行李，有近 40 場音樂會，聆聽過 9 種截然不同的音樂傳統，看過無數不同的藝術與各人種，如土耳其人、印度人、中國人、印尼人、馬來人、泰國人、日本人交談，不包括許多歐洲人，感覺它會更豐富。我

26　出自於布瑞頓寫信給少年摯友羅傑・鄧肯（Roger Duncan）在 1956 年 2 月 8 日的一封信，信中提到了他接觸了香港的文化與自然環境氛圍。

27　這封書信寫於 1956 年 3 月 11 日的旅程結束時。

希望這些信件能讓你對這一切有所了解。……我所關注的一件事是，你應該自己去看看這些地方。接受別人的分享，這是不夠的，你必須去看看，趁你還年輕的時候，受到這些美好的人影響，過著充實而豐富的生活，與我們的生活截然不同。（Reed, 2008, pp. 425-426）

在亞洲音樂巡迴之旅中，讓布瑞頓印象深刻的「個人會遇」，當然就是接觸了許多不同文化的亞洲觀眾與朋友。例如：在日本的演出期間，布瑞頓主要訪問的活動是由 NHK 交響樂團安排演奏布瑞頓的作品，像是《安魂交響曲》（這首是 1940 年布瑞頓接受日本政府的委託創作）、《青少年管弦樂入門》，整場音樂會由作曲家布瑞頓親臨指揮。[28]（Reed, 2008, p.412）這段在日本演奏與生活的日子當中，受到當地音樂界的禮遇，在文化交流的過程中，布瑞頓身為西方作曲家，卻感受到東方的日本在文化教育上已經完全深入到國民禮儀與音樂素養之中。這些個人性的接觸，令他自發性的由衷欽佩這個民族如何去面對新世代，調和自身文化的優劣，無論在情感、理性或知性上，布瑞頓在日本的文化會遇之中，也是一種潛意識的「濡化過程」。在 1958 年的元旦那天，布瑞頓向日本做出了一次的廣播演說。他提到了自身對日本那種耳濡目染的文化教育「所遇到的西方音樂的熱情和知識感到震驚，……那些對我們如此有禮貌和樂於助人的日本人，幫助我們欣賞他們偉大國家的美麗和微妙

28　1956 年 3 月 3 日《每日新聞》（*Mainichi Daily News*）中，由作曲家 Klaus Pringsheim 撰寫的音樂會評論，〈今天日本有兩位傑出的音樂家：布瑞頓與皮爾斯〉，目前收錄在布瑞頓－皮爾斯圖書館（BPL）檔案中。

之處。」（Reed, 2008, pp. 156-157）

因此，布瑞頓作品中同樣反映出這般文化教育的「濡化過程」，其中，最重要的核心因素在於作品的戲劇性，對於聽眾內化的反應，所帶來的聆聽結果。從作品的戲劇性反應裡，我們大致可以整理出在文化「濡化過程」中，三種運動的進程概況：

第一，如同上述所言，耳濡目染的文化教育，巡迴旅行的演出帶來了「文化會遇」的結果。

第二，從西方歌劇中汲取戲劇教育的精華，這一點對於英國當代作曲家走向社會主義的思潮，顯然是必要的途徑。在1940年代期間，布瑞頓逐步從沙德勒之井劇院（Sadler's Wells）的演出劇目學習一些戲劇規範與社會性的價值觀，並且結識了一群好友，如：皮爾斯與克羅絲（Joan Cross, 1900-1993）。這些演出劇目包括了《茶花女》、《魔笛》、《被出賣的新娘》等，尤其是茶花女這個角色，反應了社會階層與神聖情感之間的矛盾，令布瑞頓激動不已，彷彿「觸曲厓以縈繞，駭崩浪而相礧」之感：「經過至少十幾場演出之後，我覺得自己才剛剛開始認識它，欣賞它的情感深度和音樂力量。」（P. Kildea, 2008, p. 102）在戲劇教育底下的「濡化過程」，他從內心開始對於社會過去舊有傳統與概念，開始產生階層對立，例如：社會想像力與神聖凝聚力開始在概念上對立。戰爭

期間，布瑞頓反思社會底層的教育對立，形成了他自身
的歌劇作品，如《彼得·葛萊姆》、《貞潔女盧克雷蒂亞》
（*The Rape of Lucretia*, Op.37, 1945-6；1947 修訂）等。
（Rupprecht, 2013, p. 98）因此，布瑞頓成立了英格蘭歌
劇團（EOG），一群音樂家藉由經紀公司的推動，強調
文化的國族主義，推動各郡之間巡迴的英格蘭當代標準
劇目，並在倫敦演出季的即興演出活動。在此處引用一
段 EOG 的經理安妮·伍德（Anne Wood）在倫敦的《泰
晤士報》上的一段評論說明，布瑞頓與其歌劇團的成功
鼓勵了它的理想目標和藝術意識形態：[29]

在英格蘭歌劇團成立公司之前，沙德勒之井劇院和柯芬園
（Covent Garden）都被要求考慮是否可以通過他們現有的
組織來推動當代歌劇的常規演出季。對於這個想法，他們
過去和現在都保持著認同感和合作，但是，除了製定標準歌
劇劇目的主要政策之外，我們無法承擔這項工作的巨大財務
風險。他們拒絕之後，國家藝術委員會（Arts Council）被
要求支持成立一家獨立的英格蘭歌劇組織；只有當他們滿意
有一個獨立組織的真正理由時，他們才會同意。1946 年，
格蘭堡（Glyndebourne）慷慨贊助了英格蘭和荷蘭的布瑞頓
先生的《貞潔女盧克雷蒂亞》80 場演出，但是本季嚴重的

29　本篇作者 Justin Vickers 在其 *"An Empire Built on Shingle: Britten, the English Opera Group, and the Aldeburgh Festival"* 研究論文中引用 1947 年 7 月 12 日倫敦《泰晤士報》（*The Times*）的評論。

經濟損失，使他們無法繼續當代英國歌劇的巡演政策。事實
上，英格蘭歌劇團正在為 1947 年的格蘭堡音樂節提供 3 部
歌劇中的 2 部作品，這幾乎不足以表明那裡缺乏合作。……
我們的目標是在實際經濟的範圍內製作，以及委託新的英格
蘭歌劇和其他當代作品，完全超出其他英國歌劇公司範圍的
目標。（Stroeher & Vickers, 2017, pp. 105-106）

第三，布瑞頓親身的「文化會遇」經驗，在作品中嘗試融合西
方歌劇與東方音樂戲劇，或許在材料上應用神聖的空間
與時間元素，將戲劇場景轉化到教會文化當中，形成某
種新劇種的發展潛力。在文化「濡化過程」中，布瑞頓
似乎對其經歷和新劇種受到某種的衝擊，例如：作品《教
會比喻》三部曲（*Church Parables*, 1964, 1966, 1968）。
這些作品通常在歷史學的角度會被歸類為具有「異國元
素風格」的特質，但是我們如果從戲劇教育的觀點來分
析，所謂「異國」其實就只是差異性文化的會遇，對於
教會會眾、或是大眾閱聽者而言，經歷了另類的教育概
念而已。正如《教會比喻》的第一部作品《鷸河》無論
是架構、角色、內容、象徵、聲樂與器樂等，無不反映
出日本能劇的關連性，將能劇的精神「挪用」到中世紀
英格蘭神蹟劇，體裁布局綿密，辭意可觀，在藝術作品
的精神而言，亦不失為具有自身主體性。

作曲家在 1964 年奧德堡音樂節的節目單中所描寫的意境，對於能劇

《隅田川》（*Sumidagawa*）相較於後來創作《鷸河》的影響：「從那時起，這部劇的記憶很少留下我的想法之中。」（P. Kildea, 2008, p. 382）注視有關於創作的主體性，文化的涵養與濡化很難對於作品的相關性進行絕對的切割，雖然對於能劇細節的記憶很少，這並不能表示布瑞頓對於戲劇的來源在直接經驗上是沒有連帶關係的，只能說，作曲家試圖找尋新劇種的意念，或許打算著擺脫日本文化的因素。

其實在 1958 年元旦布瑞頓接受 NHK 廣播的訪談中，我們仍然清晰得知作曲家對於「文化會遇」的期待，在他強而有力的信息底下，我們應該感受得到濡化過程的力量。受訪之中布瑞頓說到：「我永遠不會忘記日本戲劇對我的影響：巨大的歌舞伎，但最重要的是能劇。算是我人生中最偉大的戲劇經歷中的最後一次。」（P. Kildea, 2008, p. 156）

3. 文化教育的涵化（Acculturation）

「涵化」這個詞彙在文化人類學底下，通常指向著兩種不同文化的「會遇」，主動性產生互相融合的過程，亦指文化修養的內涵，我們可以從個人身上的素質，反映其文化教育的概況。然而，藝術作品本身的風格與創作手法也是反映出作曲家的文化教育；此外，對於思想與行為，我們仍可透過布瑞頓在當時亞洲巡迴過程中，彼此文化交流的情形，探析作曲家本身在文化教育涵化的實際情形。

布瑞頓與皮爾斯等一行人進行亞洲巡迴的演奏會，一般會透過

在各國的英國文化協會策劃所謂的聯合主辦活動。整體世界的社會隨著時間的推移，適逢 1960 年代美國冷戰時期，中產階級與知識份子在國際政治透過孤立主義形式，顯然塑造某種非帝國主義形象，意欲取代大不列顛所代表的 19 世紀往日帝國主義的傳統旗幟，藉由文化交流形式，塑造知識份子的國際主義形象，特別是亞洲的政治局勢。（Klein, 2009, p. 9）根據克里斯蒂娜・克萊因（Christina Klein, 1963-）所論證「某種特殊形式的冷戰國際主義」，凸顯了對於亞洲社會的文化交流與教育計畫，尤其是左派社會主義路線，這種形式的國際主義爭取的是亞洲民族的自我文化認同，文化教育「注入了一種情感結構，這種結構恰恰具有相互依賴、同感和混和性的價值。」（Klein, 2009, p. 16）英國音樂家此刻的亞洲巡迴之旅，我們可想而知，他們需要面對許多的障礙，親身經歷如何克服冷戰時期的「文化交流」。其中有一點，令布瑞頓一行人感覺到接近亞洲而惶恐不安，特別是到日本的文化交流。雖然音樂會的安排是由英國文化協會和日本廣播公司（NHK）聯合主辦，這次訪問是精心策劃，合作到交流體認的一系列文化深度之旅，但是日本在第二次世界大戰中所代表的角色意義，英日之間的微妙關係，存在著不可抹滅的差異感知與文化的會遇。（Mitchell & Reed, 1991, p. 1272）因此，什麼樣的意念與情感足以令英國音樂家們跨越文化的隔閡，打破教育階層的藩籬，消除心理的不安與懷疑呢？克萊因所形容的在文化上的互相依賴、自我認同與混和的價值感。對於文化之間，我們需要尊重「全世界相互依賴的教育，並學會建立富有同情心（或關心）的關係。」（Klein, 2009, p. 21）

　　兩種文化在布瑞頓的身上產生某種的涵化作用，這不僅是藝術作品的原創態度，對於兩種文化的共融、尊重並且充分地相互理解，而且，這也是一群英國音樂家進行亞洲巡迴演出，另一種深度文化接觸的體驗。恰巧幾乎同時間美國瑪莎・葛蘭姆（Martha Graham, 1894-1991）舞蹈團在國務院的支持計畫下，推動亞洲文化交流的計畫，時間也是從 1955 年 10 月到 1956 年 2 月。然而，布瑞頓與皮爾斯親密夥伴的音樂旅行，規模雖談不上「皇室等級」的規格，但在一行人當中，卻有貴族成員，也是布瑞頓的終身摯友也一同出遊，他們是黑森王子（Prince Ludwig of Hesse, 1908-1968）和妻子瑪格麗特（Margaret Geddes, 1913-1997）[30]。所以，他們在英國社會的身分足以代表官方階層，參與這一場亞洲文化的交流，與美國瑪莎・葛蘭姆舞蹈團同樣各具官方的形式出訪。這段期間，他們同樣在冷戰時期，掀起一片文化交流的熱潮，彼此共享藝術巡迴的城市經驗。（Pears & Reed, 2009, pp. 33, 35）對於作曲家自身的文化教育涵化，從這個角度來看亞洲的文化交流現象，除了好友的旅遊休閒之外，仍有兩層的教育含意：

　　第一層面是屬於官方文化大使的文化交流，例如：1963 年，布瑞頓受到好友羅斯托波維奇（Mstislav Rostropovich, 1927-2007）的邀請，前往莫斯科參與英國音樂節活動。

30　黑森王子是黑伍德伯爵（Earl of Harewood, 1923-2011）的表哥，他們都是布瑞頓共同的好友。

　　第二層面則是屬於國民文化交流的閱歷與經驗，例如：他們一行人透過了英國文化協會與商界的社交活動，同時他們也參與了當地的公共機構、或者私人的組織與經紀公司，進行深度的民間藝術與教育的交流。[31]（Reed, 2008, p. 370）

　　在兩種以上的文化交流，產生的「涵化」，從亞洲音樂的觀點來說，西方作曲家不應該站在過去傳統音樂史的角度看待區域文化的問題，在歐洲文化內涵中，作曲家盡可能摒除自身文化的成見，排除帝國主義的文化觀，重新審思文化交流過程中，「涵化」所帶來的新價值觀與新的國際主義觀點。布瑞頓與皮爾斯認真體驗亞洲文化的態度，足可以看出在文化教育的「涵化」上，建立了差異性文化中的「彼此善意」，重新體認彼此文化的內涵，才能夠在這趟旅行中得到驚奇的養分。布瑞頓在 1956 年 1 月寫了他對峇里島的訪問感受：「來到了印尼中部這個小島的經歷，嶄新面貌真的讓人感到震驚，在那裡從未夢想過以某種方式感受到人們在各樣事上生活、生長。」他補充說道，音樂「與我們在歐洲所知的不同，很難形容」。（Reed, 2008, pp. 393, 395）

　　此外，布瑞頓的旅程中，我們也經驗到另一項重要性，布瑞頓這樣的西方當代作曲家，對此差異性文化的會遇，並不會先入為主

31　這些組織包括了包括土耳其教育部和音樂學院、德里音樂協會、香港經理人哈里・奧德爾（Harry Odell）和日本廣播公司（NHK）。參閱皮爾斯的《旅遊日誌》（Pears, P., & Reed, P.（2009）. *The travel diaries of Peter Pears : 1936-1978.* The Boydell Press., pp. 2-71）

的戴了一副眼鏡來觀看亞洲的音樂與戲劇，這樣的重要性就是「從
差異的感知轉向了共性的感知」。（Rupprecht, 2013, p. 166）從教
育的立場來看，就是所有一切文化霸權心態必須先要摒棄，讓自己
汲取異國文化的養分，讓自身的修為涵養，廣而寬大，這或許就是
布瑞頓努力去學習建構亞洲文化的音樂與戲劇理論，這種態度推動
他日後在創作上的新風格。例如：布瑞頓曾經在訪談中提到日本能
劇《隅田川》，說到：

> 這部戲劇的記憶在此後的幾年中很少讓我存留心中。是不是
> 要從中學到很多東西？任何國家和任何語言的任何歌手、或
> 演員的訓練功課，在於表演者的莊嚴奉獻精神和技巧。[32]（P.
> Kildea, 2008, p. 382）

[32] 這段陳述來自於 1964 年《教會比喻》的第一部曲《鷸河》首演的樂曲解說，頁 19。

§ 第五章

結　論

結　論

　　從布瑞頓對於當代作曲家的「社會責任」這個觀點，我們不難理解布瑞頓對於藝術作品的看法，並非侷限在特定的上層社會，同時他也關注到社會大眾階層的藝術欣賞與品味。所以，對於形成美學品味的交流活動，布瑞頓自然不會側重於菁英藝術的社交群體，顯然更加朝向「解構」這種將大眾與菁英文化教育的分離感。他從自身居住的奧德堡小鎮探索某些藝術形式與鄉鎮發展之間的共同問題，當然，藝術的問題會出現在欣賞對象的品味，換句話說，文化教育的問題已經不是制式化學校教育所能發展與延伸的。布瑞頓於1962 年榮獲「奧德堡榮譽市民」的殊榮，對市鎮居民表達感謝與感言，他在發表當中提及：「在英格蘭這個小自治市鎮，我們年復一年地舉辦了一流的藝術節，我們取得了極大的成功，當我說『我們』」，我的意思是『我們』」。這個音樂節不可能只是一、二、三個人的工作，還是一個董事會、或者一個議會，這一定是整個城

鎮的努力。」[33]（P. Kildea, 2008, p. 218）因此，布瑞頓－皮爾斯基金會擔負了作曲家與一群藝術朋友之間的理念，一群夥伴共同推動教育目標，最重要的就是規劃與設計的方針，如何打破各階層中制式僵化的學校教育，注入一種靈活且得以應用的藝術，在大眾階層上進行社會文化教育，延續生活品味的欣賞與認知。

從上文的研究敘述中，可整理出一個大致的輪廓，從布瑞頓－皮爾斯基金會所推展布瑞頓的音樂教育理念，為何要打破學校制式教育系統，同時期望在社區中建立社會教育，藉由大眾傳媒，將兩者系統皆蔓延到藝文網絡。這些論點貫串，前後呼應，正如本文所立論的重點，在於當代作曲家如何決定傳統與創新之間的取捨？又如何在社會各階層之間連接不同的文化與價值觀？

一、布瑞頓跨越不同的社會階層

我們要思考的是布瑞頓如何去跨越不同的社會階層，必要先嘗試打破傳統教育與自發性藝術教育之間的不同，所謂隔閡之異，殊於胡越。布瑞頓自身在英格蘭傳統中產家庭成長，他理解在孩童身上所散發的自發性特質與藝術的潛能，從自然中領悟上帝「創造」奧妙的道理，詩人布萊克培養自身啟發的性靈，布瑞頓非常欣賞這種自然神學觀點，在此系統下的世界觀足以挑戰一般學校那種僵固

33　整段發表是在 1962 年 10 月 22 日。手稿存放於布瑞頓－皮爾斯圖書館內（編號：GB-ALb　1-02053797）。

的教育制度。因此，布瑞頓透過基金會組織進入社區，延伸發展學校系統以外的青少年教育培植計畫，這些包括了讓孩童與青少年共同參與新作品的首演發表，例如：在 1948 年第一屆奧德堡音樂節中，《聖尼古拉斯》（*Saint Nicolas,* Op. 42）；在 1949 年音樂節上演了《亞伯・赫林》與《貞潔女盧克雷蒂亞》；在 1950 年音樂節將布瑞頓創作改編的《乞丐歌劇》（*The Beggar's Opera*, 1948）搬上千禧廳舞台，而另一部作品《讓我們一起製作歌劇》（*Let's Make an Opera*, Op.45, 1949），角色鋪排上，同樣讓孩童與青少年在劇中得到音樂與戲劇的啟發。（Carpenter, 1992, p. 276）

此外，基金會提供青少年作曲家經濟的幫助，在藝術創作成長之路助他們一臂之力，例如：布瑞頓大獎（三年一次）和布瑞頓國際作曲比賽（兩年一次），是為音樂家和音樂教育提供實質幫助。（Carpenter, 1992, p. 589）

二、布瑞頓實踐作曲家的「社會責任」的理由

我們繼續追溯布瑞頓如何實踐作曲家的「社會責任」的理由，這要在想法上嘗試打破當代作曲家的迷思，也就是我們需理解在布瑞頓跨越公眾教育與專業教育之間堅固藩籬，可謂不遺餘力。為了延伸學校教育的場域，布瑞頓賦予教育空間的新概念，觀眾不再侷限於公眾性與專業性，而是無論孩童、業餘愛樂者與專業人士共同參與「新音樂」的發表。

（一）將當代作品中的實驗性藉由「音樂節」的空間展示，協助專業團體的建立與發展，正如倫敦《泰晤士報》的音樂評論家所評論的藝術的理想目標：「格蘭堡音樂節（Glyndebourne Festival）已經重新開始，並承諾在明年夏天舉辦一場以四場歌劇為舊有規模的音樂節，它還連續兩年為布瑞頓先生的實驗提供了支持和空間。」[34]（Stroeher & Vickers, 2017, p. 105）

（二）布瑞頓建立自己所屬的社區奧德堡音樂節，將當代音樂與嚴肅音樂繼續在各式的空間中進行，包括了學校、體育、博物館和村莊，以及奧德堡教會和奧德堡電影院等，藉此各項活動提昇當地學校學生、社區人士的音樂參與。

（三）布瑞頓努力連結基金會所屬的紅樓建築空間，推展各項教育活動計畫，將人才培育計畫從孩童、學生、愛樂者向外擴展蔓延到專業的本科生。他努力持續推動，藉由基金會的運用，將音樂教育的活動橫亙於公共學校與專業音樂院之間。賈曼（Richard Jarman）研究在布瑞頓與皮爾斯過世之後，基金會對於未來計畫的推動，他認為是以作曲家生前的心願為基礎，對於紅樓的空間：

> 第一次有專門的教育空間，所以來自當地學校的團體可以訪問紅樓，了解這位薩福克（Suffolk）英雄。在未來的歲月裡，我們的目標是加強我們在各個層面的教育活動，不僅是主要

34　1947 年 6 月 12 日《泰晤士報》所刊登的藝術評論。

的研究中心，而且是從學生到本科生、以及成人學習課程的發展連結。應用數位技術的發展來改變這一區域相關人文與地理的景觀，促進更多的接觸，並讓我們從薩福克的安靜角落延伸到世界各地。（Kenyon & Bostridge, 2013, p. 172）

（四）布瑞頓對於孩童的接觸，充滿許多的樂趣，讓彼此相處的時光，除了在運動休閒之外，讓這些孩童浸淫在音樂的世界裡。它也會注意到一些男童在日常生活中的表現態度，特別是在音樂的天分上，無論是歌唱、生活器物的節奏、或樂器演奏，全然顯露在孩童的藝術性靈與肢體律動之上，布瑞頓時常給予一些藝術的啟發。最重要的是，他對於這些男童的音樂天分給予實質的協助，引導他們在公共學校音樂課程與專業音樂院之間，做出最適合他們本身的選擇，同時他也會樂意支付部分男孩的教育費用。例如在本文上述約略提到的一些男童：像是：羅傑・鄧肯、班傑明。當然還有其他男童，像是：約翰・牛頓（John Newton）、湯普森（Leonard Thompson），正如布瑞頓所言：「音樂中可以感受到的同情心，也存在於人的身上。」（Blyth, 1981, p. 172）

圖九　布瑞頓與一群男孩在一起開心討論音樂節，1968 年。
資料來源：Bridgeman Education Collection。

三、布瑞頓作品中所推敲建構孩童的角色與形象

　　從布瑞頓所創作一些作品當中推敲孩童在他腦海中的角色與形象，我們也可以從音樂的處理上，無論是從音色的層面、或者技巧的使用，對於表演者的需求，顯然他希望受過專業訓練的孩童與一般學校音樂教育的孩童，兩者的音色與技巧同時參與演出，產生獨特的風格。然而這些作品一方面滿足教育市場的需求與出版的吸引力，另一方面，作品本身聯繫了專業教育者與業餘愛好者之間的橋樑。我們舉出了一些作品，例如：教育電影的媒介所量身打造的《青少年管弦樂入門》、中世紀聖經題材作為教育戲劇的《挪亞方舟》之外，尚有作品：

　　（一）《保羅‧本仁》（*Paul Bunyan*, Op.17, 1940-41；1974 修訂）半職業性質的歌劇，一部作曲家展現「社會責任」的創作，為無線電廣播劇帶來新的契機，結合音樂會表演與業餘演出者的教育性作品。

　　（二）男童三部合唱的精緻作品《聖誕頌歌的儀式》（*A Ceremony of Carol*, Op.28, 1942），為一般學校貢獻合唱教育的藝術價值、《貞潔女盧克雷蒂亞》充分展現了古典戲劇，浮現著文化與政治的社會主義，戲劇中的場景與角色在宗教、政治、文化、性別與教育上產生二元對立的歧見。

　　（三）《比利‧巴德》（*Billy Budd*, Op.50, 1950-51；1960 修訂）

男性歌劇形式，透過單純善良的青年比利，表達對於傳統教育一般的認定，將上流社會詮釋為權威、受過良好教育以及貴族氣質的觀點。

（四）《碧廬冤孽》（*The Turn of the Screw*, Op.54, 1954）為室內歌劇形式，其中男童的角色表達了對於傳統教育的保守看法。

（五）《歐文・溫葛拉夫》（*Owen Wingrave*, Op.85, 1970）這部為電視傳媒所創作的歌劇作品，內容傳達軍國主義底下，對於教育的嚴格訓練，無法表達、言喻的愛潛藏在本我的底下，呈現一種自我保護的道德教育，如同心理學家弗洛伊德所體認到個人的發展和教育反映在人類文明中可見的過程中，得出的結論是「社群也在發展一種超我，在其影響下，文化將其繼續發展。」[35]（Walker, 2009, p. 112）

四、英國作曲家影響學生在音樂學習的觀點與想法

我們常常觀察到歐洲學生會有旅行或遊學的計畫與經驗從英國作曲家身上，瞥見學校的教育如何影響學生在音樂學習上的觀點或想法。布瑞頓身為英國音樂家的一份子，在其社會快速變遷的發展之下，經歷大戰的動盪，對於整體的音樂教育，並非單純從「音樂

[35] 布瑞頓基金會研究員 Lucy Walker 在書中所引用弗洛伊德的觀點，參閱（Freud, S.（1991）. Civilization, society and religion : Group psychology, *Civilization and its discontents and other works. Penguin Books*. , pp. 245-340）。

教育學」的觀點，反而是從「音樂社會學」的見解。社會學的層面
將使得他在亞洲巡迴旅行，更加地印證了對於音樂生活的想法必須
跨出學校僵化的教育制度，深入文化階層，才能體會音樂的靈性。
因此，從他創作的作品以及音樂節推展的作為，我們歸納了幾項社
會主義底下「藝術與人文」領域對於藝術作品的反應與態度：

（一）藝術作品的社會化。

　　這對音樂教育而言，相對於藝術領域前衛作法，布瑞頓比較採
取務實態度。正如布瑞頓自己所表示的作為：「藝術家的主要社會
責任之一，在於人們藝術品味的形成，教育和發展。」作曲家的創
作與樂念並非在研究室、或教室，有時候可以延伸到電影、電視或
廣播媒介的創作空間裡。在創作的內容上，作品必須負起提昇大眾
的藝術品味，而非侷限於「象牙塔式」的上流社會的「菁英文化」
環境裡。例如：電影紀錄片《煤礦場》（*Coal Face*）與《夜郵》（*Night
Mail*）是布瑞頓與詩人好友奧登一起在 GPO 電影工作公司，進行音
樂與文字腳本的影像配樂，電影主要描寫底層人民、或工人階級的
勞動生活。他們的想法如同奧登提出作品必須與廣大的觀眾互動。
奧登曾有一次在「工人教育協會」中所言的：「真的很欣賞教區牧師，
你必須知道一些酒吧女招待，反之亦然。 如此情形，同樣適用於詩
文的層次。」（Mendelson, 1996, p. 163）

（二）藝術作品的濡化

　　我們知道所謂的「濡化」，就是傾向個人性的特質與行為，產生某種對於文化社會的價值觀，這是來自於成長過程中所接受的文化學習與教育傳承有關。布瑞頓對於英格蘭學校體制內的教育，或者對於體制外的文化社會教育，兩者皆能相容，在於他並非受限於中產階級的視野，同時也非受制於英格蘭傳統右派思維。對於底層的藝術教養問題、對於孩童自發性的養成，甚至於對於他文化的「接觸」到「會遇」的銜接，我們都可以在他的戲劇性作品中得到一定程度的理解。例如：《教會比喻》三部曲的第一部《鷸河》靈感與劇本結構師法於日本傳統能劇《隅田川》。[36] 布瑞頓對於觀看能劇的感想，我們可以理解差異性文化的會遇後，對於作曲家本身產生的文化濡化過程，油然而生的感受：「起初這一切看起來都太無聊了，我們情不自禁地笑起來了。但很快我們開始有所收穫，最後它非常令人興奮。」[37]（Reed, 2008, p. 409）

　　我們從上述作品的曲中理解布瑞頓對於當代作曲的理論，希望將作品風格與表現力放置在觀眾的感知與共感的美學上面，彼此交流，進而建立一套欣賞的意義體系，技巧透過象徵轉化為文化的認知符號，讓觀眾容易理解其中意義與態度。作曲理論與跨文化的意

36　《隅田川》這齣古老的能劇是在日本中世紀時代由 Juro Motomasa（音阿彌，1395-1431）撰寫的，與布瑞頓合作的劇作家普洛默，當初參考了經由日本古典翻譯委員會（Nippon Gakujutsu Shinkokai）翻譯的英譯本，改寫成《鷸河》劇本。

37　1956 年 2 月 21 日布瑞頓寫給羅傑‧鄧肯（Roger Duncan）的一封書信，由東京飛往香港，轉機到曼谷的途中。

象互相調和，藉由《教會比喻》三部曲，布瑞頓顯然從音樂本身吸收外來文化的影響，無論觀眾是來自音樂廳、或是教會，或者是各種年齡層教育底下的文化背景，將作品視為一種文化的認知體系。這是布瑞頓藉由西方熟知的作曲傳統，將亞洲文化的各種元素進行自身「濡化」的過程，使觀眾由理解到情感的認同，產生了特定的藝術象徵的世界。

從濡化的角度，我們充分認知布瑞頓透過作曲傳達某種意義的系統，或許我們認為以西方音樂的教育來看，在風格上放在新古典主義的傳統價值底下，但是從文化逐步全球在地化的過程來研究，很顯然將文化視為文本，這些文本的形式、意義，必須在特定的文化與歷史風格脈絡中被分析。（Geertz & Darnton, 2017, p. 17）布瑞頓進入社會教育中，擁抱 20 世紀末的觀眾族群，投向未來音樂教育應該走的方向，引導出一條可能的途徑。

（三）藝術作品的涵化

最後，我們再次強調布瑞頓在亞洲巡迴旅行之後，以英國當代作曲家本身在音樂上的體驗之後，作品裡反映「文化會遇」的過程，包含著文化差異性的內涵，從情感認知到彼此之間的共鳴，其「涵化」的意義是不言而喻的。所謂文化的涵化，著重於兩種不同的文化體互相接觸過程後，產生的融合與認同的過程，並非專指布瑞頓個人的藝術品味，而是作曲家逐漸體認到互相依賴的關係，互相欣賞的喜悅感、或者說彼此帶著互信基礎的認同感，正如先前克萊因

所形容的信任感：「個人會遇可以消除的恐懼和懷疑，通過了解其他文化的人，甚至是以前的敵人，並面對面地看到他們，一個人都將獲得全世界相互依賴的教育，並學會建立富有同情心的關係。」（Klein, 2009, p. 21）文化的涵化在作品中所呈現的不再是西方文化霸權的心態，而是一種尊重差異的感知，理解彼此的文化「共性」，認知其他文化的優點，所以，在作曲家的心態上對於他文化的生活態度較能從心領略箇中的玩味。自從 1960 年代以後，國際局勢的變化，無論是政治、經濟、或社會產業的改變，都會促使西方世界的內部改變，特別是在文化上會產生傳統價值與制度的張力和拉力，作曲家在創作的樂思，同樣受到社會氛圍的改變，在美感的追求與品味，是否適應文化的融合的議題？或者作曲家在創作上要改變觀眾欣賞的品味，還是要擴大觀眾的大眾流行文化？這些想法都會觸及文化適應的接受與否。我們雖然在談文化上的改變情形，但是，這些改觀不也是需要從音樂教育的想法去改變制度嗎？梅里亞姆（Alan Merriam, 1923-1980）認為這些的改觀應該會從作曲家文化認知的接受開始，才會產生涵化過程，也就是西方創作理念與跨文化融合的前提是由作曲人內部心理與文化層次引發的變化，接受自身音樂理論與文化接觸的融合程序。（Merriam, 2006, p. 316）

然而，藝術作品涵化的特質，令布瑞頓將英格蘭傳統國教音樂儀式，帶入了另一種形式與文化內涵的融合，某種程度開創了 20 世紀教會儀式的新路線，同時也豐富了教會音樂的形式與曲目。正如教會音樂的評論者路易斯・哈爾西（Louis Halsey, 1929-）在 1962 年

對布瑞頓的教會音樂作品，做出了歷史的評論：

> 雖然今天的教堂音樂很多都是傳統風格，而且一般平庸，但
> 也有一些作曲家豐富了傑出的大不列顛傳統。包括一群主要
> 不是所謂「教會」音樂家、且活躍的當代作曲家。例如：魯
> 布拉、內勒、豪威爾斯、焦伯、米爾納以及布瑞頓。（Halsey,
> October 1962, pp. 686-689）

　　我們談到布瑞頓本身在創作靈感上與教會音樂的宗教情感這兩
個層面，這已經不單指他在創作作品中，處理東西方文化之間的「轉
化」的內在，應該具體說是，布瑞頓在接受東方文化的同時，整個
人在潛移默化的過程中，個人品味上已經將情感與靈感這兩層次的
「審美」整合在他的屬性之中，上帝先天賜予的靈性以及後天培養
的教育知能，也同時在「感知」上進行交融了。

五、英國音樂教育應學習宏觀視野的「文化會遇」

　　本書所要談論的音樂教育問題，看似容易的訓練與教學方式，
往往對教育學者來說卻是最為困難；英國音樂教育除了專門知識傳
授之外，似乎有著更宏觀的視野理解，並體會「文化會遇」的審美
與感知。本書並非否定現今教育改革、或是教學理論的方法，但是
真正在教學現場的學校，這些孩童到青少年階段，他們所遇到的問
題，相信並不是學問、或知識的傳授乙事。這些在我們周遭到處林

立「補習班」真是非常熱絡的發展，對於家長心理來說，升學考試的問題比起知識技能的教育，應該顯得有急迫性的需要。筆者無非去解決此地的教育問題，相信教育專家們心裡必有定見。只是筆者藉由布瑞頓本身在當代音樂的環境下，反應了英國的教育、基督教信仰、傳統民族文化與世界主義之間存在著「文化會遇與衝突」的現象，隨著大英帝國對世界影響，對於英國人而言，有他們自身的感受。這一點是本書要提醒教育專家們所沒觸及的範圍與地界之處，我們試著更謙虛地採用「音樂學」與「神學」並用的閱歷，領會上帝給人有一顆「受教的心」，從這一個核心的人格價值，我們能有上帝的深遠宏大的目光審視目前專門知識技能傳授為主的系統化的課程，更重要的是，這個屬天的眼力會讓我們真正梳理並解決人格教育的空窗問題，進而才能找到人的性靈與創意在家庭、學校一直到社會整體所集體建構的文化氛圍。這個答案畢竟我們必須回想自己與社會的關係就是人是一種不斷吸收與成長的「受造物」，孩童原初的善良與純真，要如何啟發藝術天分與靈感，這並不會只隨從某個單一理論、或單一階段來討論音樂教育這麼靈活而變動課題。

六、屬靈態度看英國音樂教育

　　我們必須從教會主日學與禮拜的角度看待英國音樂教育的屬靈態度，由內而外來思考布瑞頓以音樂的當代性是如何跨越東西方宗教文化的內涵與形式呢？兩種相異的宗教文化「會遇」也不是個人品味或樂趣就可以達成，文化的涵化必須是集體式認同的過程。所

以，當教育學者只是將重點放在學校系統與科學量化的課程評鑑結果，在整體社會上，當代藝術與音樂作品，只有創作者觀點，而缺少了觀眾的理解與感知，更少了演奏者的傳遞過程，整體無法達到「知情意」，文化上並沒有真正的「涵化」到我們聽覺審美經驗。從西洋音樂史來看，西方音樂的基督教文化屬靈意義與內涵傳遞到其他異文化之處，這已經不是課堂上的難題了，而是臺灣整個社會的困境。民族音樂學者多次在研究中提醒教育學界在推展某些課程教學與教法之前，請先尋思揣摩課堂學生來自不同的音樂文化，群體之間所產生的審美感知衝突反應。一般民族音樂研究者會在文化進行「涵化」過程之前，必會形成不同文化圈的模式，該模式應用在音樂教育的課程，才能夠得出「分眾」小群體的反應結果。例如：有趣地觀察自身的文化，我們若以亞洲各國的社會處境之下，那般複雜而多面貌的音樂文化，同樣面臨西洋音樂歷史與文化的情境，勢必有不同的聆賞反應與聽覺經驗。

世界知名的民族音樂學與音樂人類學者內特爾（Bruno Nettl, 1930-2020）提及一些的概念，我們要瞭解西洋音樂的理論與方法以基督教禮拜吟唱為源頭發展出來，在創作與應用上如何區分「現代化」與「西方化」？他所建議的概念，並非針對專業的音樂作曲家，同時我們也是要琢磨作曲家、演奏家與觀眾之間的聽覺能否有產生同感效應呢？內特爾所謂的「現代化」是我們採用了西方音樂的理論特性，這已經作為西方世界文化的產物之一，我們不能將之替代自身傳統的主要音樂價值，我們聽覺上對於主要自身的文化情感必

須要有同感。所謂「西方化」就是我們以西洋音樂的教會文化價值替代了自身傳統音樂的聽覺經驗，產生對於西方教會音樂的情意與感知。因此，民族音樂學者對於時之今日音樂教育者的提醒早已不絕於耳了。（Nettl, 1978, p. 10）

七、探尋文化涵化新思考前先摒棄「教條式」的束縛

　　文化涵化底下尋找新的思考方式，無論是音樂教育的實踐與應用，或是教會儀式的傳統素歌與本地聖詩如何進行應用創作，必須先摒棄「教條式」的階層與分類系統。布瑞頓應該是屬於實踐性的當代作曲家，對於高度文化的涵化之下，正能夠符合了他本身的創意作品與教學理念，在奧德堡的基金會與圖書館正是朝著他的遺志往前向社會推進。這些跨越階層的藩籬與打破分類的制式教育，必須要有社區集體的認知才能進行試驗。我們可以體認布瑞頓在少年成長過程，應該是早已理解社會文化的重要性，而不會只是單一學校「制式」教學系統可以達成的，有時我們的父母過早就帶著孩童進入「專門」音樂學院，想要自己的孩子贏在起跑點上。

　　對於布瑞頓的能力而言，他擁有絕對的社會條件與音樂資源，能夠建立某一種屬於孩童訓練的音樂教育系統，如同一般我們熟悉的奧福、或是高大宜。但是他沒有這麼做，如同前文已經說明他不一定認同學校的「系統化」教學方式，任何一種音樂教育系統，尤其是階層化的教育，自我為尊的自私主義。倘若在沒有社會集體認

同與文化涵化的結果，這些系統式的教學反而會成為某種的「教條式」理論，這對於「因材施教」的孩童先天創意與靈感在傳達的結果會帶來另一種科學量化的「量產結果」，集體審美意識與感知尚未形成之前，試問那些父母天真以為自己的孩子就能夠在社會上「獨占鰲頭」。請問這些父母一個問題，在群體之中誰願意讓自己的孩子屈居第二名呢？結果又是什麼呢？布瑞頓希望拋棄教條，討論當代音樂的培育方式，社區孩童的音樂必須回歸原本認識自身的傳統文化與跨文化的文藝涵養，做為一個有音樂特質的孩童，也必須多方經驗與體認其他領域的特性。為此，布瑞頓建立音樂藝術節慶、社區教學，青年音樂學校與教會空間，將多元展演與基督教信仰涵化在社會底下，連結家庭、學校、與社區。所以，他不得不拋棄教條的分類系統。

我們大膽試想一下，布瑞頓雖然沒有研讀民族音樂學的相關理論，但是從他的旅行演出、朋友圈與創作的作品而言，當代作曲家當中，他早已走向了今日高喊的「世界音樂」之路了。我們可以分析他的作品中的樂種與風格，布瑞頓不會在傳統樂種下進行創作，他的靈感應該得自於「音樂文化整體」的思路，進而接受傳統西洋音樂的樂種分類。這一點與現今的「世界音樂」的本質與含意相距不遠。整體的音樂隨著各方面跨領域的時尚風潮，各種流派與思潮主義不斷隨著新浪潮一波波往前進，也不會停留在 1970 年代爵士、流行、古典之間形成的「融合」的時代風格之中。正如奈及利亞的音樂家庫蒂（Fela Kuti, 1938-1997）以美國音樂與其他世界音樂的文

化作一個連結與比較，在文化涵化之前的過程，兩種異文化之間會先經過「文化適應」的形成，例如：當地文化的音樂，融合美國搖滾樂、或者跨越流行音樂類型與古典音樂樂種等，逐步文化適應階段，漸漸形成「本地化」（localization）到「全球化」（globalization）的產物，最後在 1990 年代出現「全球在地化」（glocalization）新文化概念。（Burkholder, 2019, p. 964）

八、音樂文化的整體應破除分類與系統化的迷思

當代作曲家之中，有一部分的作曲家如同布瑞頓一樣，從「世界音樂」來考量（雖然這名詞在他的時代尚未形成），這一思潮在民族音樂學學者想法上可謂殊途同歸；亦即，不再以分類或系統化的觀點，著眼於一種音樂文化的整體，接受所展示的音樂文化分類。創作的作品中所採用的音樂素材，無論來自任何的民族特色、或是文化內涵，從過去西方文化霸權的心理，總會用「歐洲音樂」與「非歐音樂」做為二分法的劃定。二戰之後，民族音樂學與實踐神學皆開始採用了「普世性」的用詞遣字，像是亞洲音樂風格、解放神學等。學者對於民謠來源探索的問題上，採用了「可靠素材」取代過去一直探尋的「原始未受影響素材」的涵意，戰後的音樂與教會發展上，跨文化接觸的現象十分頻繁，什麼樣的民謠旋律素材不易展現出原初、或純粹的樣貌。

在臺灣來看，這樣的觀念反應在音樂教育上，出現兩種類型的

情況：

（一）教材上的即興創作，作曲家如同布瑞頓等人的想法，採
　　　用各種民族音樂的形式與西方音樂的手法進行調和，在
　　　各種形式的音樂創造過程中，即興手法正也是創意展現
　　　的方式，取材自日常生活之中，這部分的想法必然與孩
　　　童教育的文化與生活習慣有關連。其實，民族音樂學者
　　　內特爾稍早認為目前對於即興曲目的研究雖然並不多，
　　　但是可以發現一個日漸增加文獻產量的趨勢。有關這一
　　　點的研究：（Nettl, 1985, p. 156）

　　1. 關於即興創作過程，以及關於音樂素材原型與發展之
　　　間的關係。

　　2. 關於創作過程中產生的即興表演與現象。

（二）作曲家本身的文化特性為主體，對人文與作品風格兩者
　　　之間進行多元文化的闡述。以我們讀者用自身理解布瑞
　　　頓所處英國的文化氛圍與教育環境，在文化會遇的接觸
　　　與吸收的過程，我們畢竟是「局外人」在看待藝術家與
　　　作品特性，對於教育的教材與教法，我們這局外人又如
　　　何能理解教學的理念，而非理論？我們真能夠讓自己轉
　　　變為「局內人」，然後更前進的見識去領悟何謂「多元」
　　　這件事呢？

　　從布瑞頓的作品特性考察其「英格蘭特質」的氛圍，在孩童的

學習過程，腦海總會浮現出許多有關英國的符號與象徵，這些符號做為音樂素材，布瑞頓藉由整體作品的演出，音樂愛好者與學校孩童共同參與演出，從練習、採排到正式上演，如此不斷反覆的練習與學習過程，一方面體會現代音樂的美感，另一方想像自身文化的豐富圖像。

　　英格蘭小說家福爾斯（John Fowles, 1926-2005）認為：「不列顛的象徵在於紅、白、藍三色；而英格蘭的特質只有綠色。」，至於何謂「紅、白、藍的不列顛呢？」，「漢諾威王朝、維多利亞加上愛德華的不列顛，大英帝國的不列顛；木製牆壁與紅十字架、屬於《統治吧，不列顛》（*Rule, Britannia!*）[38] 以及艾爾加（Edward William Elgar, 1857-1934）進行曲的不列顛。[39]」（Paxman, 2002，頁35）然而，福爾斯認為「英格蘭」只不過是一個島嶼與大海意象，充滿了美妙理想的圖畫而已，「綠色景物」連結了這島上的多元文化符號，並且為英格蘭人集體意識的認知情結，尋找一個烏托邦的出口。布瑞頓的作品彷彿是一位站在十字路口的「英格蘭特質」紳士，在音樂人眼中既是「歷史的」又是「現在的」的十字路口，引發了文化情感與世界音樂交叉路上的撞擊。因此，本書所指出的布瑞頓的人文氣息，散發著現代感的英格蘭特質，如果是教育者本身如何處理孩童在音樂與文化上的學習呢？

38　歌詞取自詹姆斯・湯姆森（James Thomson, 1700-1748）的同名詩作，由托馬斯・阿恩（Thomas Arne, 1710-1778）於 1740 年作曲，每年 BBC 的逍遙音樂節最後一夜經常演出的愛國歌曲之一。

39　這裡應該指的是《威風凜凜進行曲》（*Pomp and Circumstance Marches*, 1910-1934）。

　　最後，藉由布瑞頓的英格蘭特質，引出的「多元」涵意，應該
有兩種層面，筆者藉此期望與教育者多方交流，亦請教育專家制訂
教材時，提供一個想法做為參考。所謂的「多元」：

（一）或許我們應該要考慮的是作曲家在人文特質上的「文化多
　　　元性」。

（二）我們同樣要留意的是作品風格在經過世界音樂的撞擊後，
　　　所產生全球在地化的「世界多元性」。

　　最終，筆者再次引用前文所述布瑞頓經常勉勵音樂學習者的一
句話做為總結，請音樂創作者與學習者琢磨自身的前方路程，並且
估量權衡學習教材，在編寫過程中的構思與想法：

　　　所謂作曲家應負的「社會責任」，並不是令當代作品與社會
　　　隔絕的「真空狀態」。

　　　我在奧德堡創作音樂，就是為著生活在那裡的人，或者還有
　　　更遠的地方，實際上就是對於那些關心演奏或聆賞的人，但
　　　是，我的音樂現在已經根植於我生活和工作的地方。

參考書目

Auden, W. H. M. E. (2001). *The English Auden : poems, essays and dramatic writings, 1927-1939.* Faber & Faber.

Bankes, A. (2010). *New Aldeburgh anthology*. Aldeburgh Music/The Boydell Press.

Bellman, J. (1998). *The exotic in western music*. Northeastern University Press.

Blyth, A. (1981). *Remembering Britten*. Hutchinson.

Brett, P. (2006). *Music and sexuality in Britten : selected essays*. University of California Press.

Bridcut, J. (2007). *Britten's Children*. Faber & Faber.

Bridcut, J. (2011). *Britten's Children*. Faber & Faber.

Bridcut, J. (2012). *Essential Britten*. Faber & Faber.

Bristow-Smith, L. (2017a). *A history of music in the British Isles. Volume 1, From monks to merchants*. Letterworth Press.

Bristow-Smith, L. (2017b). *History of Music in the British Isles, Vol. 2, Empire and Afterwards*. Letterworth Press.

Britten, B. (17 November 1963). Britten Looking Back. *Sunday Telegraph*.

Britten, B. (1964). *On receiving the first Aspen Award*. Faber & Faber Limited.

Britten, B. (2013). *My brother Benjamin*. Faber & Faber.

Burkholder, J. P., Donald Jay Grout & Claude V. Palisca. (2019). *A history of Western music*. W. W. Norton & Company.

Carpenter, H. (1992). *Benjamin Britten : a biography*. Faber & Faber.

Clark, N. (September, 2011). The Building of the House: A History of the Britten–Pears Library, Aldeburgh, 1963–2009. *library & information history*, 27(3), 161-178.

Cobb, J. B. I. S. f. S., & Religion. (2008). *A Christian natural theology : based on the thought of Alfred North Whitehead*. International Society for Science and Religion.

Cooke, M. (2005). *The Cambridge companion to Benjamin Britten*. Cambridge University Press.

Cooke, M. (2015). *Britten and the Far East : Asian influences in the music of Benjamin Britten*. The Boydell Press.

Cowell, H. (1933). Towards Neo-Primitivism. *Modern Music,* 10, 150-151.

Davidson, M. (1997). *The world, the flesh, and myself*. Gay Men's Press.

Davies, H. (2016). *Worship and Theology in England. Volume IV, The Ecumenical Century, 1900-1965*. Princeton University Press.

Day, J. (1999). *'Englishness' in music : from Elizabethan times to Elgar, Tippett and Britten*. Thames Pub.

Diana, B. A. (2011). *Benjamin Britten's "Holy theatre" : from opera-oratorio to theatre-parable*. Travis & Emery.

Dowley, T. (1997). *The History of Christianity*. Lion Publication.

Evans, J. (2010). *Journeying boy : the diaries of the young Benjamin Britten, 1928-1938*. Faber & Faber.

Evans, J., Reed, P., & Wilson, P. (1987). *A Britten source book*. Britten-Pears Library.

Freud, S. (1991). *Civilization, society and religion : Group psychology, Civilization and its discontents and other works*. Penguin Books.

Gant, A. (2017). *O sing unto the Lord : a history of English church music*. The

University of Chicago Press.

Geertz, C., & Darnton, R. (2017). *The interpretation of cultures : selected essays*.

Girouard, M. (2019). *Life in the English country house : a social and architectural history*. The Folio Society.

Gishford, A. (1963). *Tribute to Benjamin Britten on his fiftieth birthday*. Faber & Faber.

Gradenwitz, P. (1996). *The music of Israel : from the biblical era to modern times*. Amadeus Press.

Halsey, L. (October 1962). Review of Britten's church music. *The musical times*, 103(1436), 686-689.

Hardy, F. (1979). *John Grierson : a documentary biography*. Faber & Faber.

Harich-Schneider, E. (1973). *A history of Japanese music*. O.U.P.

Haskell, H. (1996). *The early music revival a history*. Dover Publications.

Headington, C. (1996). *Britten*. Omnibus Press.

Herbert, D. (1979). *Benjamin Britten : the operas of Benjamin Britten*. Hamilton.

Hodgson, P. J. (2016). *Benjamin Britten a guide to research*. Routledge.

Institute, B. F. (Winter, 1946-1947). *Sight and sound* : The international film quarterly.

Johnson, G. (2003). *Britten, voice & piano : lectures on the vocal music of Benjamin Britten*. Ashgate Publishing.

Keller, H. (1950). Film Music. *Music Survey*, 2(4), 250-251. (London: Faber Music)

Keller, H., Wintle, C., Northcott, B., & Samuel, I. (1995). *Hans Keller : essays on music*. Cambridge University Press.

Kemp, I. (1987). *Tippett, the composer and his music*. Oxford University Press.

Kennedy, K. (2018). *Literary Britten : words and music in Benjamin Britten's vocal works*. The Boydell Press.

Kennedy, M. (2001). *Britte*n. Oxford University Press.

Kenyon, N., & Bostridge, M. (2013). *Britten's century : the centenary of Benjamin Britten's birth*. Bloomsbury Continuum.

Kildea, P. F. (2008). *Britten on music*. Oxford University Press.

Klein, C. (2009). *Cold War orientalism : Asia in the middlebrow imagination, 1945-1961*. University of California Press.

Letellier, R. I. (2017). *The Bible in musi*c. Cambridge Scholars Publishing.

Lobb, K. M. (1955). *The drama in school and church, a short survey*. Harrap.

Mellers, W. (1964). Music for 20th-Century Children. 2: From Magic to Drama. *The musical times*, 105(1456), 421-427.

Mendelson, E. (1996). *Prose. and travel books in prose and verse Vol. 1*. Princeton University Press.

Merriam, A. P. (2006). *The anthropology of music*. Northwestern Univ. Press.

Mitchell, D. (1984). What do we know about Britten now? In C. Palmer (Ed.), *The Britten companion*. Faber & Faber.

Mitchell, D. (2000). *Britten and Auden in the thirties : the year 1936 : the T.S. Eliot Memorial Lectures delivered at the University of Kent at Canterbury in November 1979*. The Boydell Press.

Mitchell, D. (March 1985). An Afterward on Britten's Pagodas: The Balinese Sources. *Tempo*, 152, 7-11. Cambridge University Press.

Mitchell, D., & Evans, J. (1980). *Benjamin Britten, 1913-1976 : pictures from a life : a pictorial biography*. Faber & Faber.

Mitchell, D., & Reed, P. (1991). *Letters from a life : Selected letters and diaries of Benjamin Britten, Vol. 1:1923-1939*. Faber & Faber.

Mitchell, P. R. D. (1998). *Letters from a life : Selected letters and diaries of*

Benjamin Britten, Vol. 2: 1939-1945. Faber & Faber.

Mitchell, D. P. R. (2011). *Letters from a life.Selected letters and diaries of Benjamin Britten, Vol. 3:1946-1951*. Faber & Faber.

Morrisson, M. S. U. o. W. P. (2006). *The public face of modernism : little magazines,audiences, and reception, 1905-1920*. University of Wisconsin Press.

Nettl, B. (1978). *Eight urban musical cultures : tradition and change.* University of Illinois Press.

Nettl, B. (1985). *The Western impact on world music : change, adaptation, and survival*. Collier Macmillan.

Norton, D. (2007). *A textual history of the King James Bible*. Cambridge University Press.

Palmer, C. (1984). *The Britten companion*. Cambridge University Press.

Paxman, J. (2002)。所謂英國人 (*The English : a portrait of a people*)（韓文正譯）。時報文化，1998。

Pears, P., & Reed, P. (2009). *The travel diaries of Peter Pears : 1936-1978*. The Boydell Press.

Powell, N. (2013). *Benjamin Britten: A Life for Music*. Hutchinson.

Reed, P. (1998). *On Mahler and Britten : essays in honour of Donald Mitchell*. The Boydell Press.

Reed, P. (2008). *Letters from a life: the selected letters of Benjamin Britten, 1913-1976 Vol. 4: 1952-1957.* The Boydell Press.

Reed, P., & Cooke, M. (2010). *Letters from a life : the selected letters of Benjamin Britten, 1913-1976. Vol. 5: 1958-1965*. The Boydell Press.

Rotha, P. (1952). *Documentary Film (Third edition, revised and enlarged.)*. Faber & Faber.

Routley, E. D. L. (2000). *A short history of English church music*. Mowbray.

Rupprecht, P. (2013). *Rethinking Britten*. Oxford University Press.

Seymour, C. (2007). *The operas of Benjamin Britten : expression and evasion*. The Boydell Press.

Sheppard, W. A. (2001). *Revealing Masks : Exotic Influences and Ritualized Performance in Modernist Music Theater*. University of California Press.

Shils, E. A. (2007). *Tradition*. The University of Chicago Press.

Sorrell, N. (2000). *A guide to the gamelan*. Amadeus Press.

Squire, W. H. H. (1946). *The Aesthetic Hypothesis and The Rape of Lucretia*. Tempo, 1.

Stern, M. (2011). *Bible & music : influences of the Old Testament on western music*. KTAV Pub. House.

Stroeher, V. P., & Vickers, J. (2017). *Benjamin Britten studies essays on an inexplicit art*. The Boydell Press.

Temperley, N. (February 1966). The Treasury of English Church Music. *The musical times*, 107(1476), 143-144.

Thomas, M. (2017). *English cathedral music and liturgy in the twentieth century*. Routledge.

Tillich, P. B. C. E. (1972). *A history of Christian thought*. Simon and Schuster.

Walker, L. (2009). *Benjamin Britten : new perspectives on his life and work*. The Boydell Press.

Webster, P. (2017). *Church and Patronage in 20th Century Britain : Walter Hussey and the Arts*. Palgrave Macmillan.

Wiebe, H. (2015a). *Britten's unquiet pasts : sound and memory in postwar reconstruction*. Cambridge University Press.

Wiebe, H. (2015b). *Britten's unquiet pasts sound and memory in postwar reconstruction*. Cambridge University Press.

Wiebe, H. (Winter 2006). Benjamin Britten, the "National Faith," and the

Animation of History in 1950s England. *Representations*, 93, 76-106.

Wiegold, P. J. (2015). *Beyond Britten : the composer and the community*. The Boydell Press.

Williamson, K. (July 7, 2022). *Christopher Smart*.
http://www.poetryfoundation.org/bio/christopher-smart

國家圖書館出版品預行編目資料

打破階層的音樂教育－布瑞頓做為作曲家的「社會責任」 / 陳威仰著
--初版-- 臺北市：蘭臺出版社：2022.12
ISBN：978-626-96643-2-0（平裝）

1.CST: 布瑞頓（Britten, Benjamin, 1913-1976） 2.CST: 音樂教育

3.CST: 社會教育

910.3　　　　　　　　111016744

人文社會學系列 2

打破階層的音樂教育
── 布瑞頓做為作曲家的「社會責任」

作　　者：陳威仰
主　　編：盧瑞容
編　　輯：楊容容
美　　編：陳勁宏
校　　對：龔皇菱、楊容容、沈彥伶、古佳雯
封面設計：陳勁宏
出　　版：蘭臺出版社
地　　址：臺北市中正區重慶南路1段121號8樓之14
電　　話：（02）2331-1675 或 （02）2331-1691
傳　　真：（02）2382-6225
E - MAIL：books5w@gmail.com或books5w@yahoo.com.tw
網路書店：http://5w.com.tw/
　　　　　　https://www.pcstore.com.tw/yesbooks/
　　　　　　https://shopee.tw/books5w
　　　　　　博客來網路書店、博客思網路書店
　　　　　　三民書局、金石堂書店
經　　銷：聯合發行股份有限公司
電　　話：（02）2917-8022　　傳真：（02）2915-7212
劃撥戶名：蘭臺出版社　　　　帳號：18995335
香港代理：香港聯合零售有限公司
電　　話：（852）2150-2100　傳真：（852）2356-0735
出版日期：2022年12月 初版
定　　價：新臺幣380元整（平裝）
ISBN：978-626-96643-2-0